이세계 배경 창작 도감

'그럴듯한' 물건 만드는 법

루키치 지음 · 김재훈 옮김

잉크잼

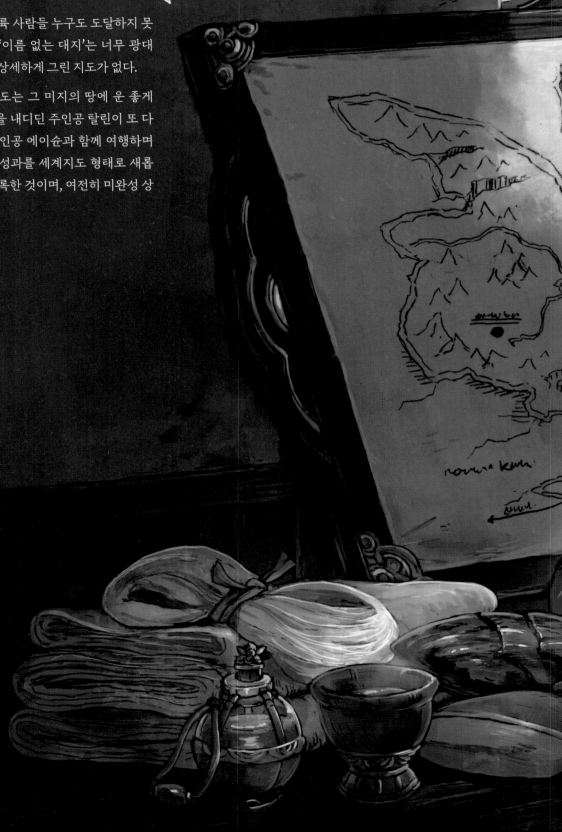

이름 없는 대지의 지도

세 대륙 사람들 누구도 도달하지 못했던 '이름 없는 대지'는 너무 광대해서 상세하게 그린 지도가 없다.

이 지도는 그 미지의 땅에 운 좋게 첫발을 내디딘 주인공 탈린이 또 다른 주인공 에이슌과 함께 여행하며 얻은 성과를 세계지도 형태로 새롭게 기록한 것이며, 여전히 미완성 상태다.

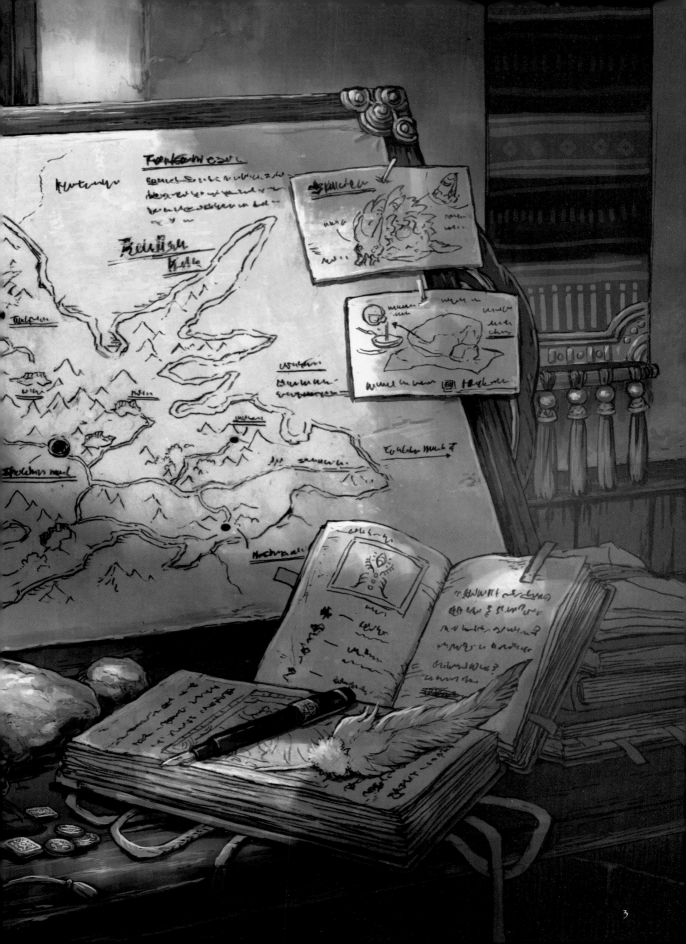

프롤로그

반갑습니다. 이 책의 저자 루키치입니다. 저는 프리랜서 배경 컨셉 아티스트이자 프롭 디자이너로, 게임 등에서 사용되는 컨셉 아트, 배경 원화, 소품 그림을 제작하고 있습니다. 아마 여러분에게 컨셉 아트나 배경 원화라는 말은 익숙하겠지만, '프롭(Prop)'이라는 단어는 조금 생소하게 느껴질지도 모르겠습니다.

프롭이란 영화나 연극에서 쓰이는 소도구를 의미합니다. 프롭 디자이너는 게임과 애니메이션 속 캐릭터들의 생활과 문화를 자연스럽게 드러낼 수 있도록 몸에 착용하는 장신구, 사용하는 가구나 도구 등의 세밀한 설정화를 그리고, 세계관의 방향성을 보여 주는 이미지보드(분위기와 설정을 시각적으로 정리한 자료)를 제작하는 사람입니다.

이 책은 제가 중고등학생 시절에 상상하며 그렸던 오리지널 세계관을 바탕으로 하고 있습니다. 샤프로만 그려 두었던 그림을, 그 시절 좋아했던 게임 캐릭터처럼 채색해 완성하고 싶다는 마음에서 출발했죠. 이후 직장 생활을 거쳐 프리랜서가 된 지금까지, 조금씩 공들여 그려 온 창작 세계의 일부를 이렇게 한 권의 책으로 정리하게 되었습니다.

초창기에는 판타지 세계에 등장하는 캐릭터 위주로 그렸지만, 최근에는 캐릭터가 어떻게 살아가는지를 상상할 수 있는 생활 도구나 소품, 음식, 건물 같은 주변 요소들을 그려 나가는 일에 재미를 느끼게 되었습니다. 작품이 점점 늘어나자, 이 자료들을 한 번 정리해 보고 싶었습니다. 그래서 이(異)세계에서 살아가는 캐릭터들의 소지품을 중심으로 책을 구성해 보기로 했습니다.

이 책에는 책장을 가볍게 넘기며 이야기와 그림을 감상하는 즐거움은 물론, 컨셉을 구상하는 과정, 제작 단계, 작화 방식 등을 직접 참고하고 배울 수 있는 실용적인 정보까지 담으려고 노력했습니다. 보는 재미와 배우는 즐거움이 공존하는 책을 만들고 싶었기 때문입니다.

이 이야기는 창작 세계 속 어느 나라에 살고 있던 소년 탈린이, 아무도 가본 적 없는 대지에 처음 발을 들이면서 시작됩니다. 그곳에서 동료가 된 소년 에이슌과 함께 상인 무리의 일원으로 대지를 탐험하는 이야기죠. 등장인물들이 여행하는 장소의 기후와 지형, 풍경, 사람들의 생활을 하나하나 상상하며, 그에 얽힌 단편적인 요소들을 이어 붙여 이 세계의 분위기와 흐름을 완성했습니다.

이어서 이 세계를 어떤 방식으로 만들었는지, 어떤 자료를 참고하고 무엇을 고민하며 작업을 진행했는지 그 과정을 소개하겠습니다.

이야기의 배경

이 세계에는 세 개의 대륙이 존재하는데, 기후는 물론 사람들의 생활 양식이 서로 다릅니다. 배경은 현실 세계로 따지면 지금으로부터 약 100년 전 수준의 문명 단계를 바탕으로 설정했습니다.

교통망은 육지, 해상, 항공 노선이 어느 정도 정비되어 있어 열차와 자동차, 배 등을 이용할 수 있습니다. 개발이 덜 된 지역에서는 마차나 말을 이용해야 하므로 이동이 쉽지는 않지만, 마음만 먹으면 어디든 갈 수 있습니다. 현실 세계와 마찬가지로 마법이나 신비한 현상은 존재하지 않으며, 마물과 같은 생명체도 등장하지 않습니다.

이야기의 주인공 탈린은 세 대륙 중 하나이자 오스트리아의 잘츠부르크나 빈처럼 예술과 문화가 발달한 나라의 옛 수도에서 태어나고 자랐습니다.

이름 없는 대지

탈린이 여행하게 되는 대지는 세 개의 대륙에서 그 누구도 발을 들인 적 없는 미지의 땅입니다. 이 땅에 들어가 보니 마치 유라시아 대륙처럼 광활했고, 그곳에 살고 있는 사람들조차 이 땅이 너무 넓어서 다 파악하지 못해 아직 이름이 없는 상태였습니다.

그래서 탈린은 이 땅을 '이름 없는 대지'라고 부르기로 합니다.

이름 없는 대지에는 탈린이 살아온 세계에서는 볼 수 없었던 신비한 물건과 기운이 있습니다. 사람들이 정령과 공생하는 독특한 생태계가 발전한 점이 다른 세 대륙과 다른 특징입니다. 탈린의 세계처럼 인간도 있지만, '수인'이나 '충인' 같은 이종족들도 함께 어울려 살아가고 있습니다. 세 대륙과 비교하면 이곳 사람들은 느긋하고 온화하며, 자연 친화적인 소박한 삶을 살아갑니다. 대부분 작은 마을이지만, 교통의 중심지에는 발전한 대도시도 존재합니다.

마을과 도시, 촌락 등 인구가 밀집한 곳을 벗어나면, 사람에게 해를 끼치는 위험한 마물과 마주칠 수 있기 때문에 반드시 무장을 갖춰야 합니다. 그래서 인적 드문 지역을 여행하거나 화물을 운반하는 상인들은 무리지어 다니면서 습격 위험을 줄입니다. 이처럼 이름 없는 대지의 교통안전과 유통은 상인들의 활동을 통해 유지되며, 이곳 사람들은 이들의 역할을 깊이 존중합니다. 그리고 그들이 오가는 길을 '샤엔'이라고 부릅니다.

샤엔이라는 이름은 상인들이 주로 거래하는 고급 직물과 차에서 따온 '샤(シャ)', 그리고 사람들이 살아가는 데 꼭 필요한 소금에서 따온 '엔(エン)'에서 유래했다고 전해집니다.

모험의 시작

소년 탈린은 어떻게 이름 없는 대지에 발을 들일 수 있었을까요? 바로 세 대륙의 발전된 기술 덕분이었습니다. 기술이 발전하면서 생활 수준이 향상되자 사람들의 삶에도 여유가 생겼고, 지적 호기심이 높아진 이들은 타국의 문화나 자연에 대한 동경을 키워 나갔습니다. 교통망까지 정비되면서, 사람들은 점점 더 다양한 지역으로 여행할 수 있게 되었습니다.

모두가 이제 더 이상 탐험할 곳은 없다고 생각할 무렵, 어느 지역의 육지와 바다에서 기존의 어떤 문명이나 문화에도 속하지 않는 책과 직물, 무기, 정체불명의 유물들이 발견됩니다. 세 대륙에서 이름난 학자들과 탐험가들은 그 비밀을 밝히기 위해 앞다투어 연구를 시작했죠.

마침내 이 유물들이 나온 것으로 추정되는 지역이 특정되었고 본격적인 조사를 시작했지만, 이상하게도 눈에 보이지 않는 무언가에 튕겨 나가기라도 하듯이 그 장소에 도달할 수 없는 현상이 반복됩니다. 간신히 다다랐다고 생각이 들다가도, 어느새 자신이 전혀 다른 장소에 와 있는 듯한 이상한 경험이 거듭되며, 미스터리는 점점 깊어져만 갔습니다. 눈앞에 보이는데도 좀처럼 도달할 수 없는 신기루와 같은 땅, 그 미지의 장소에 로망을 품은 일반인들까지도 비밀을 밝히기 위해 도전에 나서게 되었습니다.

탈린 역시 어릴 적부터 할아버지에게 그 땅에 관한 이야기를 들으며 동경과 호기심을 키워 왔습니다. 언젠가 꼭 그곳에 들어가, 그 세계의 사람들과 교류해 보고 싶다고 생각했죠. 어떤 사정으로 학교를 그만둔 후에도, 탈린은 삼촌의 인맥을 활용해 발견된 유물들을 독학으로 연구해 나갔습니다. 그리고 마침내 어느 날, 그중 일부를 해독하는 데 성공합니다.

그곳에 들어가기 위해서는 '열쇠가 되는 유물'과 '그 열쇠가 발견된 장소'라는 두 가지 조건이 필요했습니다. 탈린은 그 두 가지를 손에 넣고, 친구와 함께 세 대륙 사람 중 최초로 미지의 대지에 발을 들이는 데 성공합니다.

지도도 없이 갈 길조차 알 수 없어 헤매던 탈린은, 말이 통하지 않고 사람과 닮은 생명체 무리에게 붙잡혀 결국 친구와 헤어지게 됩니다. 그들의 근거지로 끌려가던 순간, 우연히 지나가던 상인 무리에게 탈린만이 구조됩니다. 그 무리에는 에이슌이라는 영리한 소년이 있었습니다.

호기심 많은 에이슌은, 탈린이 살던 '자기가 모르는 세계'에 대해 알고 싶어 견딜 수가 없었습니다. 두 사람은 전혀 말이 통하지 않았지만, 온화한 성격의 탈린과 마음이 통하게 된 에이슌은, 그와 함께 여행하면서 미지의 세계에 대한 지식을 받아들이고 싶다고 생각하게 됩니다.

에이슌의 소개 덕분에, 탈린은 이름 없는 대지를 오가며 물건을 거래하는 상단 '니레 상회'에서 외국인 수행원으로 받아들여집니다. 이곳에서 낯선 나라의 문화, 관습과 언어를 배우고, 그 대가로 자신의 모국 문화와 언어를 가르치며 상단 단원들과 함께 이름 없는 대지를 여행하게 되죠. 여행을 하다 보면 잃어버린 친구를 찾을 수 있을지도 모릅니다.

이름 없는 대지에는 아무도 본 적도, 들은 적도 없는 신비로운 일이 가득할 것이라는 기대에 탈린의 가슴은 설렘으로 부풀어 올랐습니다.

모험의 목적

잃어버린 친구를 찾아 이름 없는 대지를 여행하고, 그곳 사람들과 교류하면서 직접 보고 듣고 경험한 일과 그들의 문화를 조사하고 기록하려는 탈린과 에이슌. 그 성과를 세계지도 형태로 새롭게 남기겠다는 각오와 함께 두 사람의 여정이 이제 막 시작되었습니다. 이 창작 세계에 사는 사람들의 물건들을 하나하나 살펴보면서, 앞으로 이들의 모험이 어떻게 펼쳐질지 그 이야기를 함께 즐겨 주시기를 바랍니다.

등장하는
주요 캐릭터

주인공 탈린과 에이슌이
이름 없는 대지에서 만난
주요 인물들을 소개합니다.

주인공

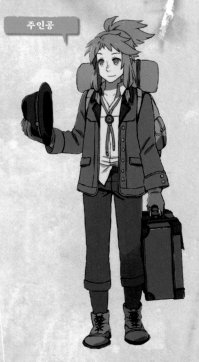

이름 없는 대지의 탐험가
탈린 마티아스 슈타인(17세)

니레 상회 사람들

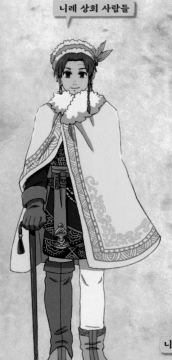

니레 상회의 단장
소남 텐진(42세)

니레 상회 사람들

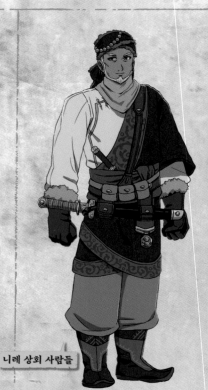

부단장
조셰 로산(46세)

니레 상회 사람들

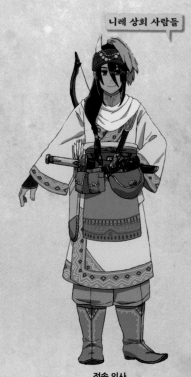

전속 의사
가완 독셰(26세)

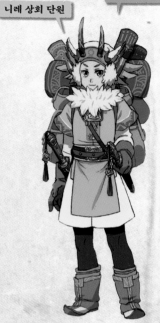

니레 상회 단원 | 또 다른 주인공

견습생 겸 통역사
에이슌(14세)

현재 행방불명 상태

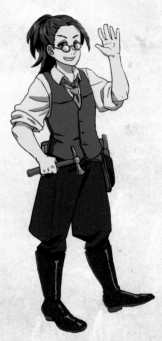

탈린의 친구
프랜시스 바그너(18세)

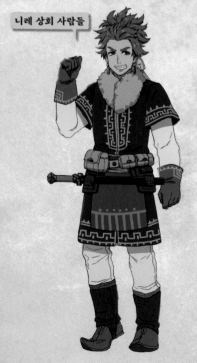

니레 상회 사람들

전속 요리사
데키에 테한(25세)

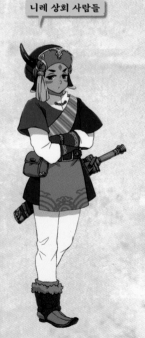

니레 상회 사람들

호위
카이라 체린(19세)

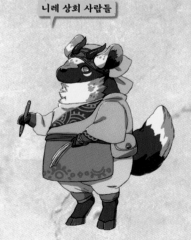

니레 상회 사람들

경리
캐로 상가(19세)

9

Contents

· 저자의 의도에 따라 일부 정보가 생략되었을 수 있습니다.

· 이 책은 저자의 작화 환경과 설정을 기준으로 일러스트 제작 방법을 소개합니다.

· 본문에서 소개하는 소프트웨어 및 기능은 사용자의 컴퓨터 환경에 따라 지원되지 않을 수 있습니다.

· 소프트웨어 사용과 관련한 문의는 각 제조사의 고객지원센터로 문의해 주시기 바랍니다.

· 소프트웨어, 하드웨어, 서비스 이용법 등 이 책의 내용 범위를 벗어나는 질문에는 답변이 어려운 점 양해 부탁드립니다.

· 이 책의 내용은 2025년 4월, 편집부에서 확인한 정보를 기준으로 작성되었습니다. 본문에 소개한 조작 과정과 그 결과, 제품과 서비스 관련 정보는
 사전 고지 없이 변경될 수 있으니 양해 부탁드립니다.

고원 지역에 대해서

이름 없는 대지는 광활하며, 지형과 기후가 다양합니다. 그곳에서 살아가는 사람들의 생활 또한 다채롭습니다. 탈린이 가장 처음 도착한 곳은 높은 산들이 이어진 고원 지역이었습니다.

평균 해발 3,000m~4,000m인 고원 지역은 다른 지역보다 기온이 낮고 건조하며 햇볕이 강합니다. 연평균 기온 변화는 크지 않지만, 낮과 밤의 온도 차가 큽니다.

또한 해발이 높아질수록 산소 농도가 낮아지고 대기의 성질이 변하기 때문에 익숙하지 않은 여행자는 고산병에 걸릴 위험이 있습니다. 게다가 도시를 벗어나거나 마물을 쫓는 부적이 없는 곳에서는 흉악한 생물과 마물이

서식하고 있어, 자신을 보호하기 위한 대비가 꼭 필요한 험난한 환경입니다.

고지대라서 수목이 적기 때문에 주거지는 주로 돌과 말린 벽돌로 지어집니다. 사람들은 작은 마을이나 도시에 흩어져서 생활하며, 목축과 농업을 중심으로 생업활동을 합니다. 해발 3,000m 부근까지는 감자나 곡물류를 재배할 수 있고, 4,000m 이상에서는 작물이 자라기 어려워 가축을 방목합니다.

사람들의 주식은 밀과 콩이며, 이 지역에서는 일부 한정된 곳에서만 재배할 수 있습니다. 향신료와 조미료, 과일 등도 상인들과의 교역에 의존해 들여오고 있습니다. 식료품은 주로 고원 지역 특산품인 유제품, 소금, 차,

살구, 가축의 모피, 특산 비단, 그리고 이곳에서만 생산되는 특수 금속과 교환합니다.

최근 이 지역에서는 특산품 개발과 개선을 위한 환경 정비를 비롯해, 이를 생산하는 사람과 타국과의 유통 및 교섭을 담당하는 인재 육성에 힘쓰고 있습니다. 여러 도시 중에서도 '상인들의 도시'가 이러한 활동의 중심지 역할을 합니다. 혹독한 환경 속에서도 사람들은 지식과 지혜를 활용해 서로 협력하며 자연과 공생하고 있습니다.

Keyword

❖

고원 지역을 상징하는 장소 / 신성한 장소 / 웅대한 경관 / 세 눈의 신 / 기원이 담긴 천 / 사람들의 기도 / 수호하는 역할을 맡은 땅 / 날개 / 고대 신앙이 남아 있는 도시 / 청정한 장소 / 작은 마을이 자리함 / 순례지 / 행상인과 상인 집단을 의존하는 곳 / 정령의 존재 / 소박한 삶 / 수호의 비석 / 성스러운 푸른빛 / 비단과 실 / 차 / 소금

고원 지역의 삶

기후와 지리적 특성, 그곳에서 살아가는
사람들의 의식주를 소개합니다.

지형
평균 해발 3,000m~4,000m의 고원 지역으로, 높고 험준한 산이 많아 평지가 드물다.

기후
날씨	연중 맑은 날이 많다.
기온	연중 기온이 낮다.
강수량	우기가 있으나 강수량이 적다. 강설량은 많다.
바람	연중 바람이 강하다.

인구
인구 밀도가 낮으며, 100~200명 규모의 작은 도시와 마을에 흩어져 생활한다.

신앙
자연현상에서 비롯한 정령을 숭배한다. 신앙심이 깊으며, 숭배하는 대상을 형상화한 장식을 집에 두는 경우가 많다.

생활
수렵, 채집, 목축, 농업을 기반으로 생계를 유지한다. 동식물을 사냥하거나 채집하고, 가축에서 얻은 우유와 고기로 가공품을 만든다. 경작지에서는 곡물과 채소를 재배해 주요 식량으로 삼는다.

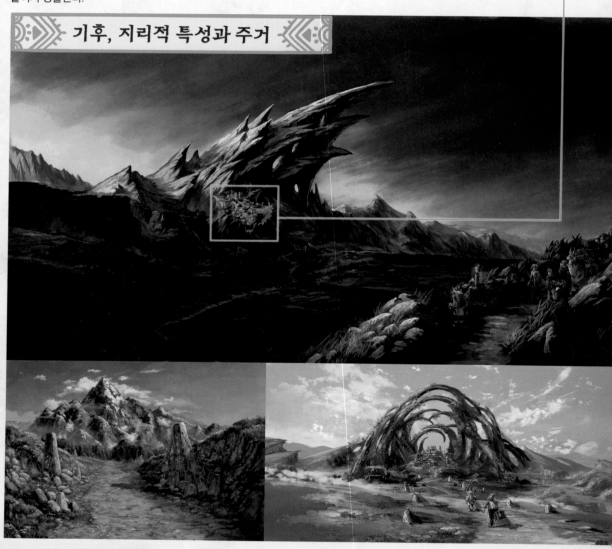

기후, 지리적 특성과 주거

날개산 기슭에 위치한 마을

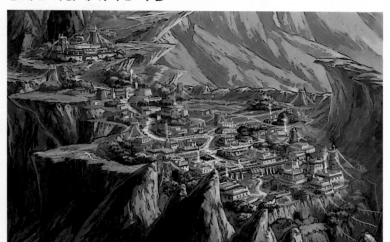

산 중턱의 비교적 평탄한 곳에
마을과 경작지가 모여 있다.

정령을 상징하는 색

노랑

주황

청록

이 세 가지 색이 고원 지역의 대표하는 색이며,
주로 장식품이나 천 등에 사용한다.

정령을 상징하는 천을 걸어 둔 집이 많다.

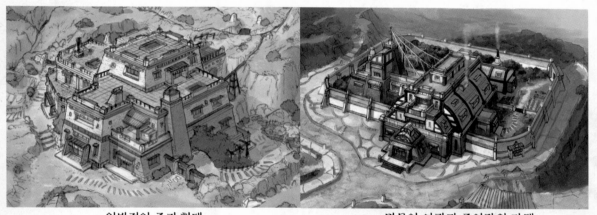

일반적인 주거 형태

2층 혹은 3층 주택이 많다.
1층은 모두 가축을 사육하는 공간으로 사용한다.

명물인 여관과 주인장의 자택

기본 구조는 일반 주택과 같지만, 많은 사람을
수용할 수 있도록 확장한 형태다.

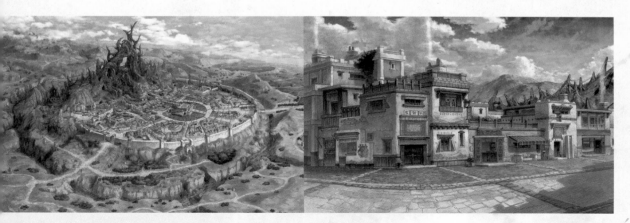

옷과 장신구

의류는 주로 삼베, 무명, 가죽으로 만들지만, 부유하거나 신분이 높은 사람은 특별하게 가공한 비단과 모직물로 만든 옷을 입는다. 햇살이 강하고 건조한 환경이므로, 피부를 보호하기 위해 손발까지도 거의 노출하지 않는다. 기온 차가 커서 속옷, 내의, 외투를 여러 겹 겹쳐 입고, 기온에 따라 한 겹씩 벗거나 껴입으며 체온을 조절한다.

또한 마물을 쫓기 위해 옷이나 장신구에 정령을 상징하는 색으로 문양을 물들이거나 자수를 놓는다. 외출할 때는 가면을 쓰는 경우가 많으며, 이는 자외선과 추위를 막아 주는 동시에 마물을 쫓는 부적 역할을 한다.

장신구는 가족과 소중한 사람을 지키는 의미가 강하며, 먼 길을 떠나는 가족에게 선물하는 풍습이 있다. 주로 은이나 금으로 만들지만, 호박이나 하늘색 보석으로 장식한 장신구도 있다.

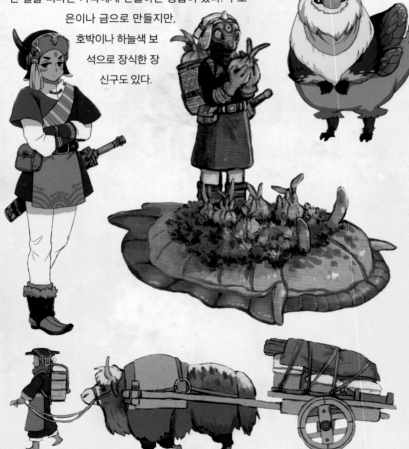

벨트에 부착하는 파우치

외출할 때는 앞치마나 허리띠에 검이나 파우치를 단다. 무슨 일이 일어나도 신속히 대응할 수 있도록 양손에는 짐을 들지 않고 자유롭게 둔다.

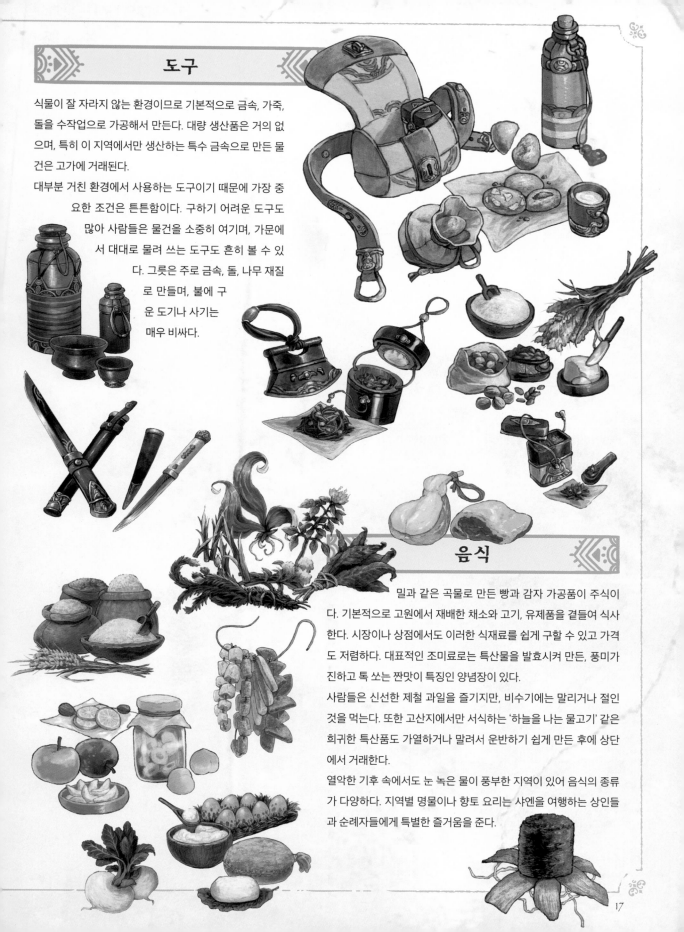

도구

식물이 잘 자라지 않는 환경이므로 기본적으로 금속, 가죽, 돌을 수작업으로 가공해서 만든다. 대량 생산품은 거의 없으며, 특히 이 지역에서만 생산하는 특수 금속으로 만든 물건은 고가에 거래된다.

대부분 거친 환경에서 사용하는 도구이기 때문에 가장 중요한 조건은 튼튼함이다. 구하기 어려운 도구도 많아 사람들은 물건을 소중히 여기며, 가문에서 대대로 물려 쓰는 도구도 흔히 볼 수 있다. 그릇은 주로 금속, 돌, 나무 재질로 만들며, 불에 구운 도기나 사기는 매우 비싸다.

음식

밀과 같은 곡물로 만든 빵과 감자 가공품이 주식이다. 기본적으로 고원에서 재배한 채소와 고기, 유제품을 곁들여 식사한다. 시장이나 상점에서도 이러한 식재료를 쉽게 구할 수 있고 가격도 저렴하다. 대표적인 조미료로는 특산물을 발효시켜 만든, 풍미가 진하고 톡 쏘는 짠맛이 특징인 양념장이 있다.

사람들은 신선한 제철 과일을 즐기지만, 비수기에는 말리거나 절인 것을 먹는다. 또한 고산지에서만 서식하는 '하늘을 나는 물고기' 같은 희귀한 특산품도 가열하거나 말려서 운반하기 쉽게 만든 후에 상단에서 거래한다.

열악한 기후 속에서도 눈 녹은 물이 풍부한 지역이 있어 음식의 종류가 다양하다. 지역별 명물이나 향토 요리는 샤엔을 여행하는 상인들과 순례자들에게 특별한 즐거움을 준다.

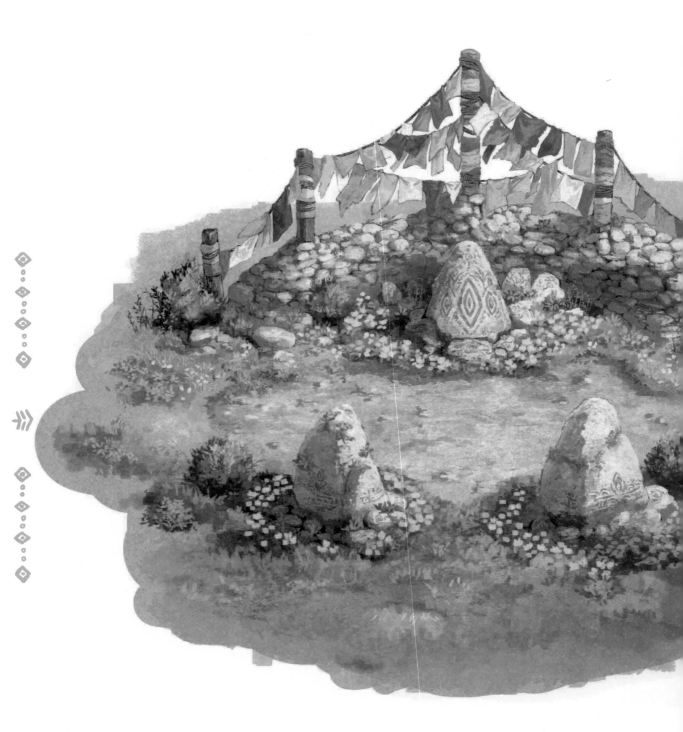

여행자를 위한 수호의 비석

고원 지역의 길에서 자주 볼 수 있는 비석이다. 비록 작지
만, 사람이 사는 도시나 목축민, 여행자들이 이용하는 장
소에 나쁜 기운을 차단하는 결계 역할을 한다.

여행자들의
안전을 비는 비석에서
여정이 시작되다.

비석에는 신앙을 상징하는 문양을 새기고,
파란 안료로 처리했습니다.
안료에는 나쁜 기운을 쫓는 성스러운 힘이
깃들어 있으며, 석재도 특별한 것을
사용했습니다.
이 비석이 있는 곳은 마물의 위협을 피할 수 있어
여행자들이 안전하게 머물 수 있습니다.
그래서 사람들은 이 곳에 다양한 색으로 물들인
천을 걸어두고 감사한 마음을 담아 기도를 올립니다.
아름답고도 거친 자연 속의 삶을 기록하기 위해, 탈린
과 에이슌의 여행이 시작됩니다.

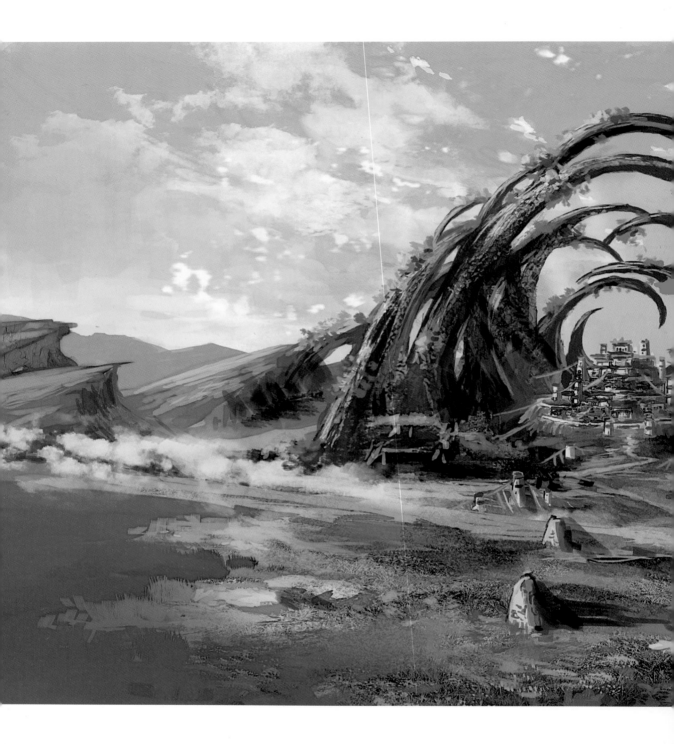

여행이 시작된 마을

탈린이 그토록 동경하던 땅에 발을 들인 후 처음 방문한 도시. 생명체의 뼈처럼 생긴 나무들로 뒤덮인 신비로운 마을이다.
두 사람은 짐의 무게도 잊은 채 발걸음을 재촉한다.

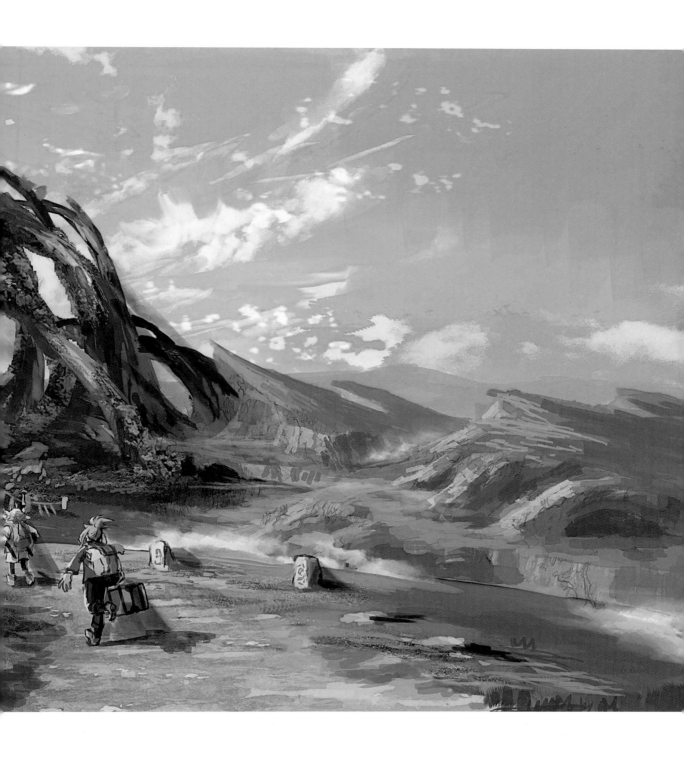

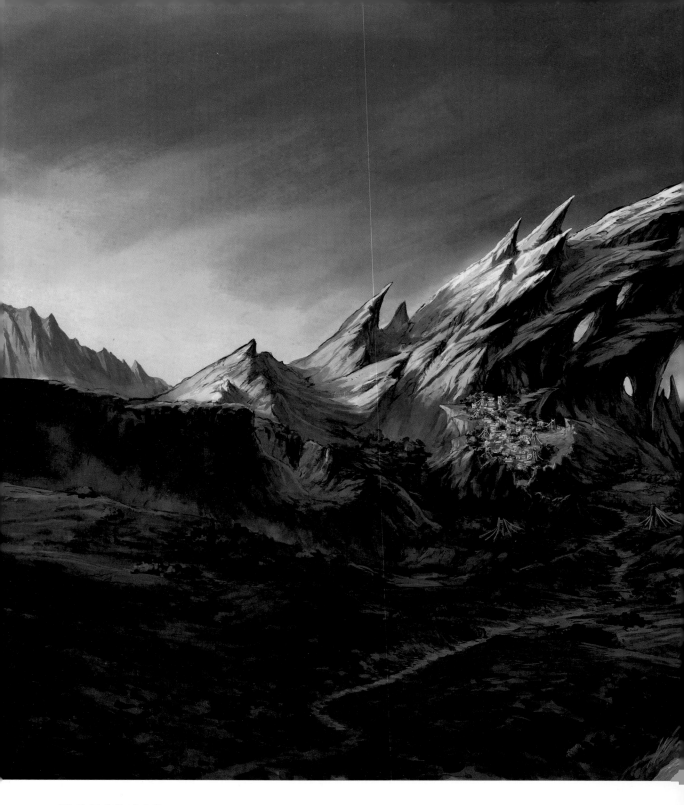

해 질 무렵의 날개산

고원 지역 중에서도 특히 해발이 높은 곳에 자리한 날개산은 독특한 환경과 특이한 지형 덕분에 관광객들에게 인기가 많다. 이 지역에는 환경에 적응하며 진화한 고유의 동식물이 살고 있으며, 마을 사람들은 이를 채취해 가공하고 일상에 활용한다.

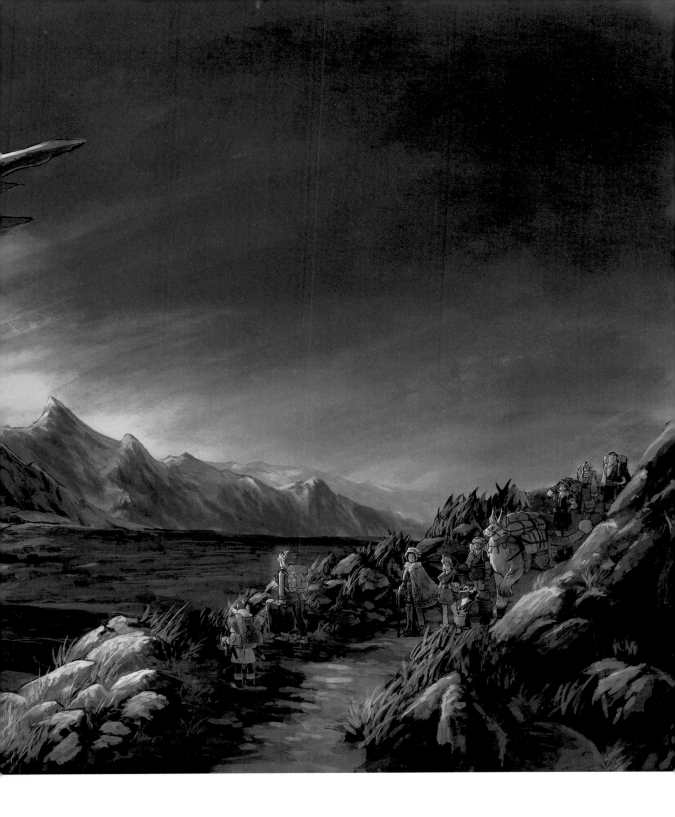

그중 약재나 희귀한 재료는 중요한 수입원이 된다. 탈린과 상회 단원들도 날개산의 산물을 얻기 위해 이 마을에 꼭 들른다. 순례지로도 알려져 있어, 험한 산길을 넘어 많은 순례자들이 찾는다. Making ▶ 122쪽

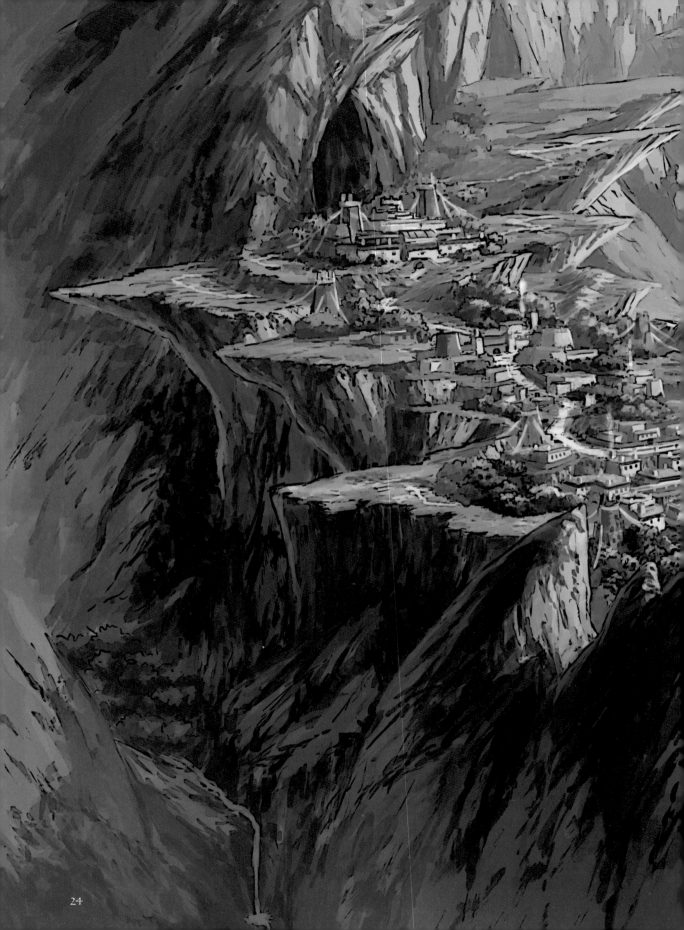

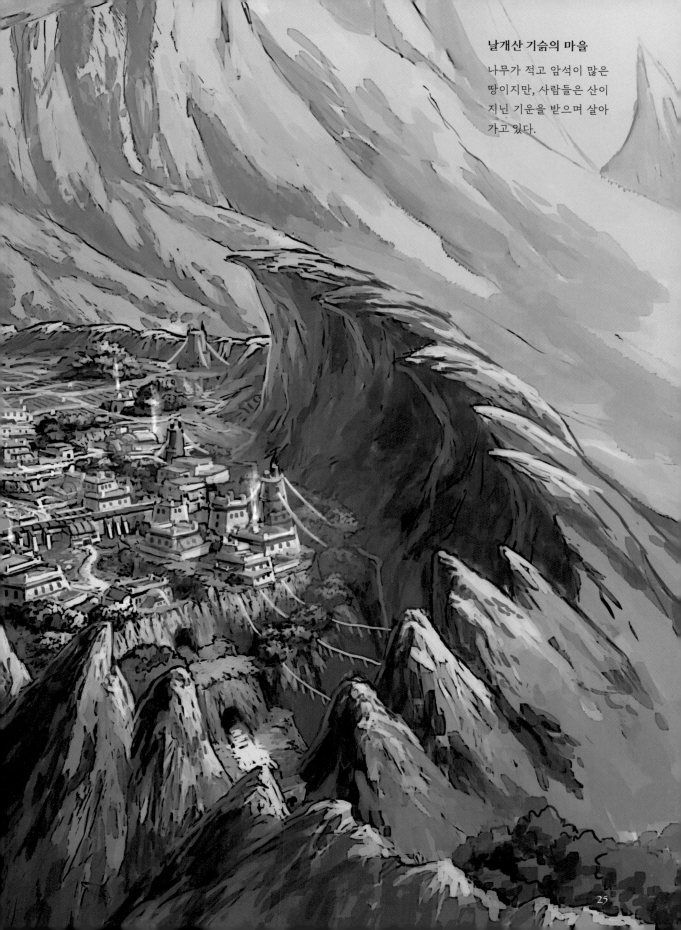

날개산 기슭의 마을
나무가 적고 암석이 많은
땅이지만, 사람들은 산이
지닌 기운을 받으며 살아
가고 있다.

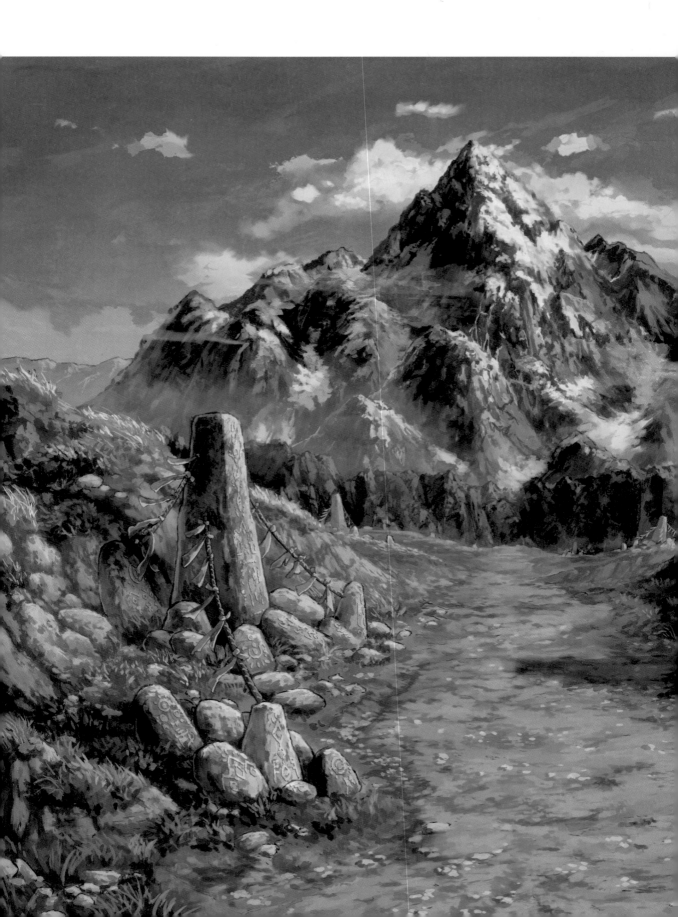

차가운 바람이 스치는 고원에서, 성스럽게 치솟은 산을 올려다보다.

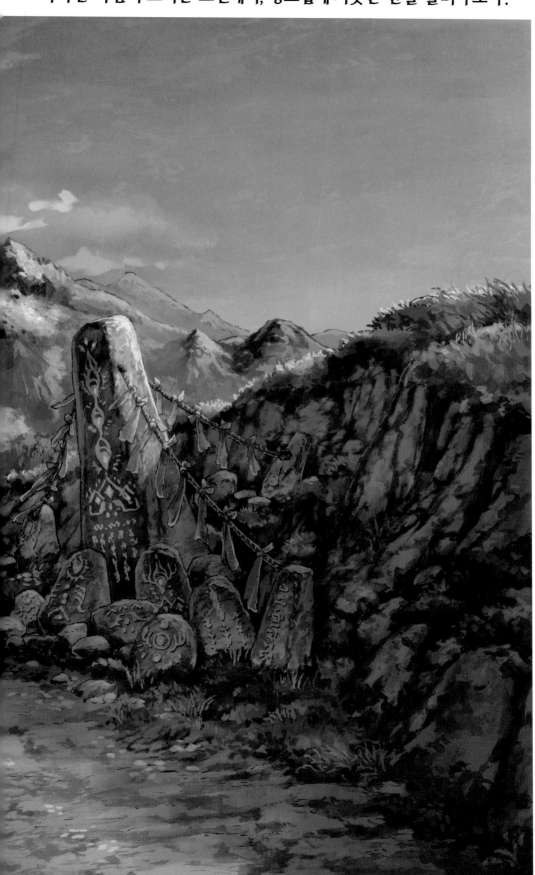

산을 오르는 길

고원 지역의 어느 산길. 여행자들의 안전을 기원하고, 마물을 내쫓는 비석이 길가 곳곳에 놓여 있다. 길을 따라 걷는 이들의 눈앞에 신성한 기운을 머금은 산이 펼쳐진다.

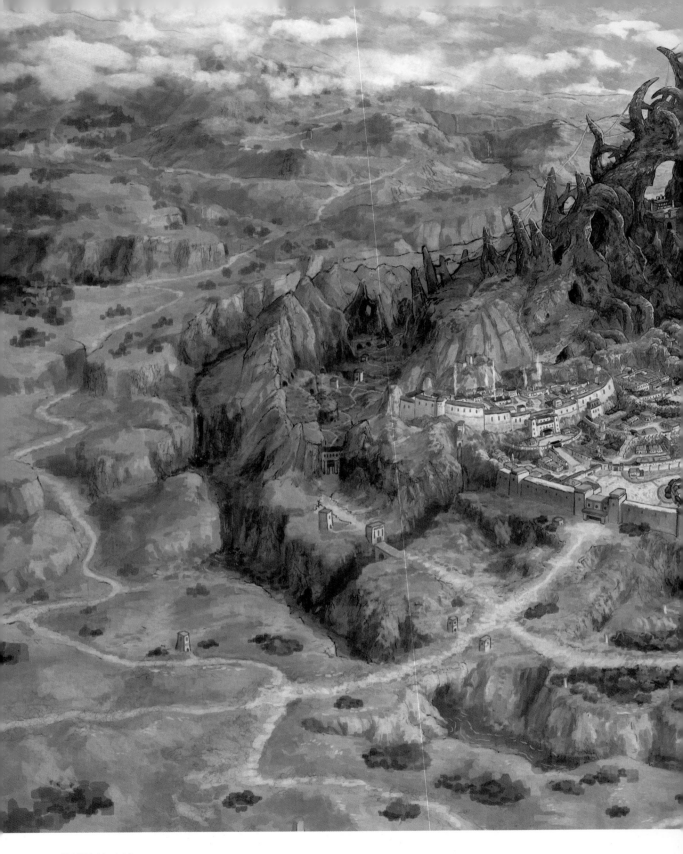

상인들의 도시

고원 지역에서 인구, 물자, 상점이 가장 밀집된 곳. 중요한 교역 중심지로, 뛰어난 상인과 장인, 기술자들이 많이 거주한다.

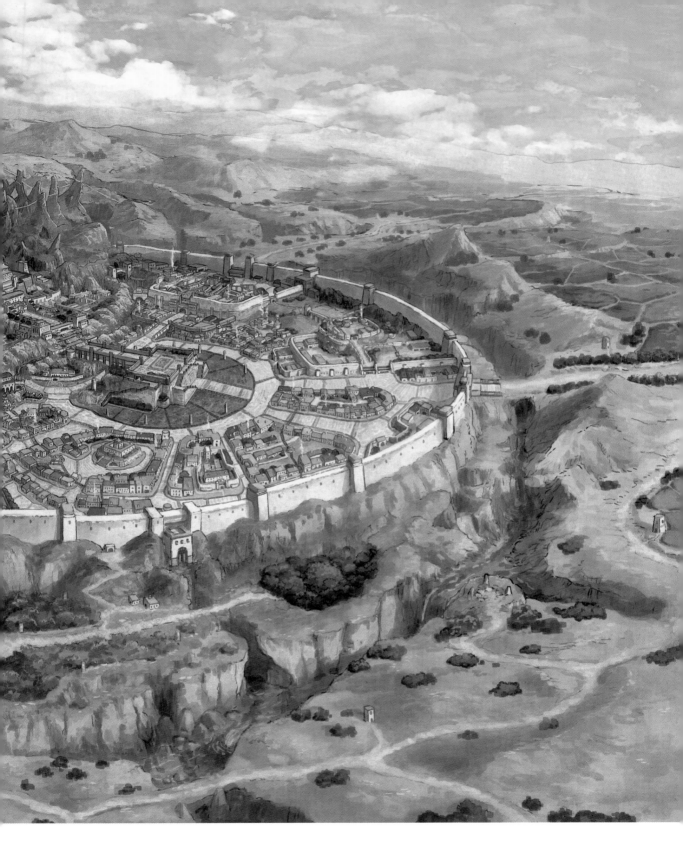

이 도시의 상징은 유명한 사원으로, 순례자와 관광객이 일 년 내내 끊이지 않는다.

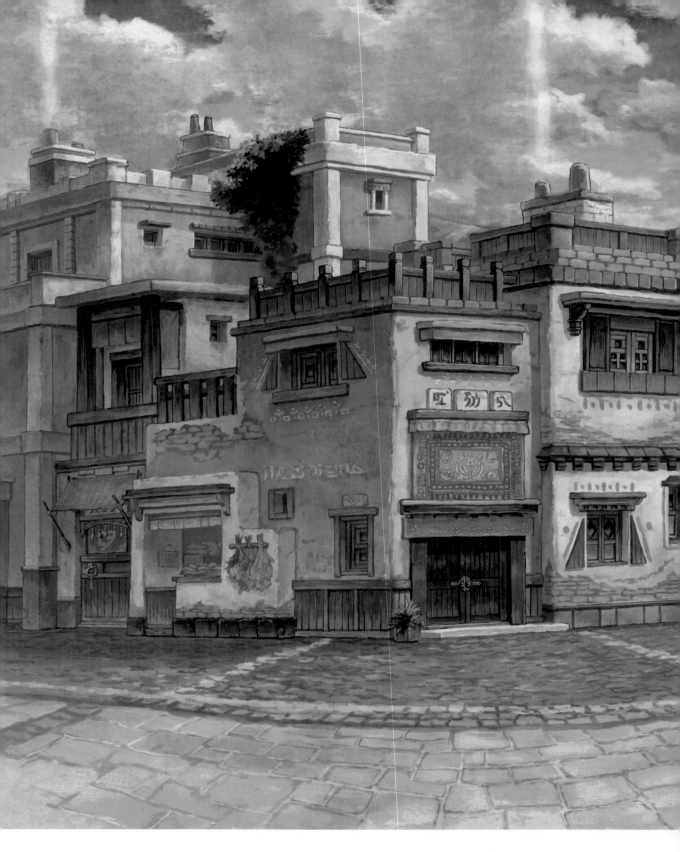

상인들의 도시 - 거리 -　　　　상인들의 도시에 자리한 거리. 인기 있는 식당과 편히 쉴 수 있는 찻집 등이 늘어선 공간이다.

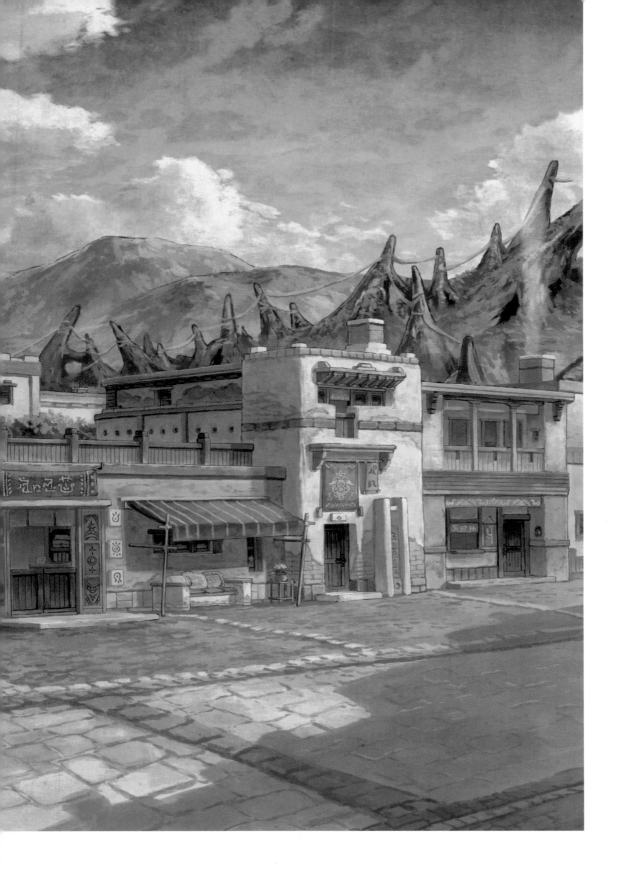

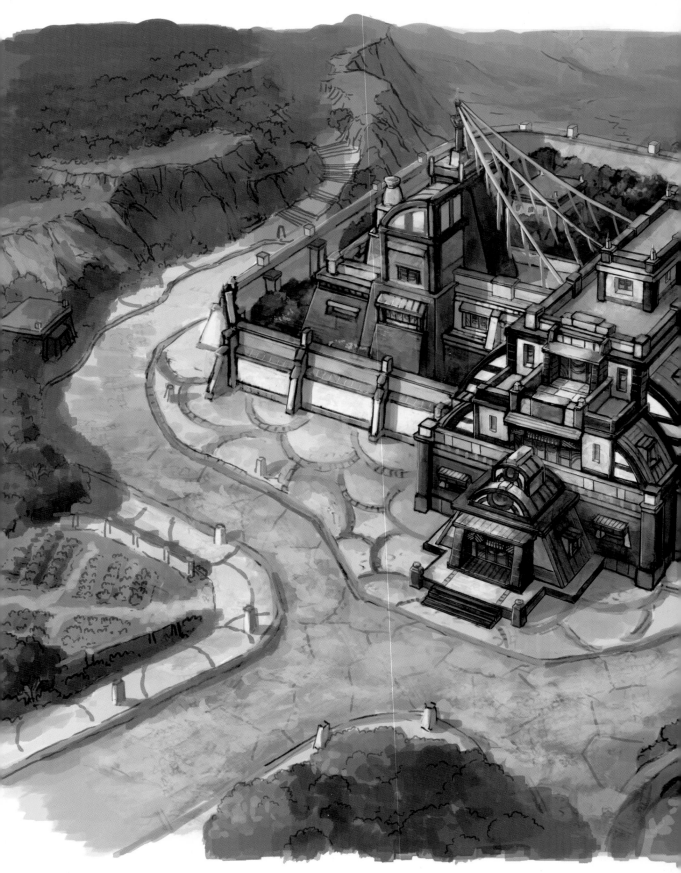

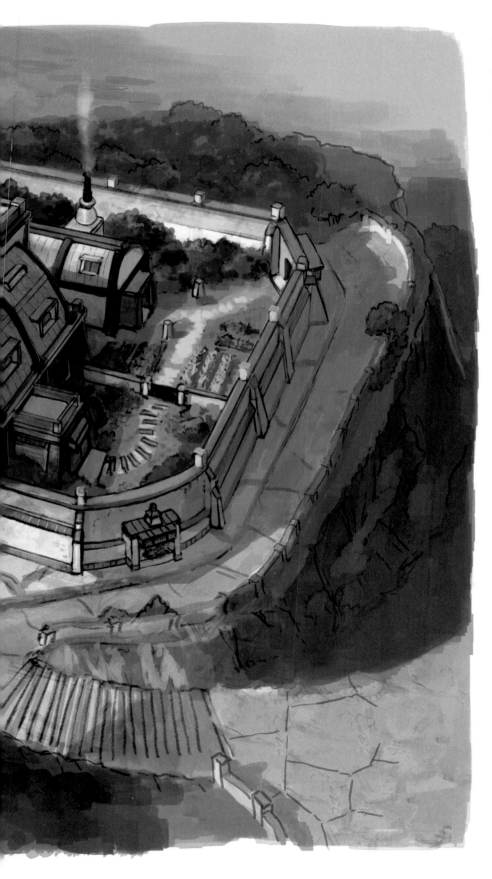

밝고 싹싹한
주인장이
지친 여행자를
반기는 명물 여관.

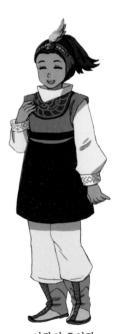

여관의 주인장

명물 여관의 건물
도시 안쪽으로 조금 더 들
어가면, 언제나 상인과 관
광객으로 붐비는 여관이
하나 있다. 온 가족이 여관
일을 함께하기 때문에 건
물 뒤편에는 주인장 가족
이 사는 집도 있다.

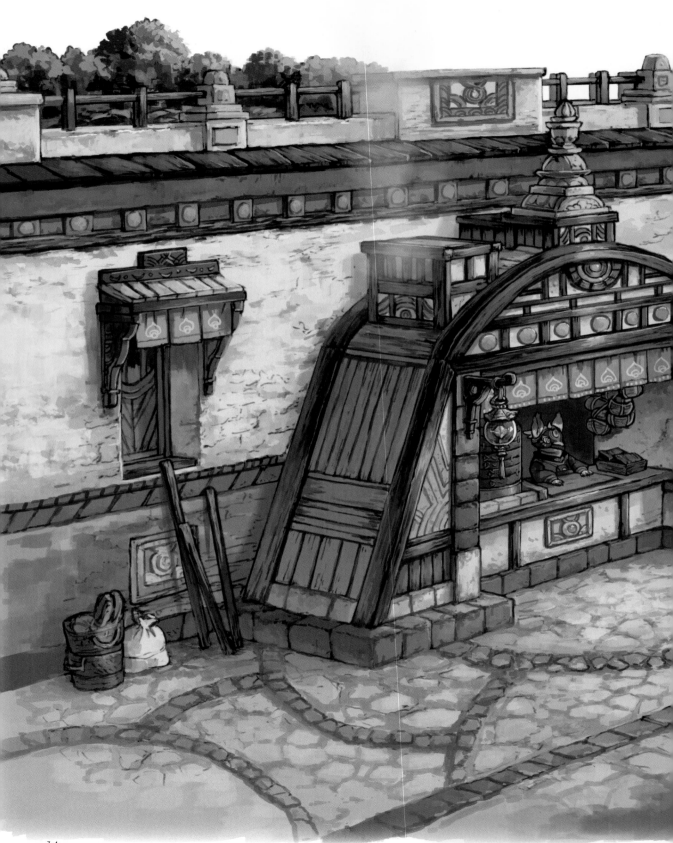

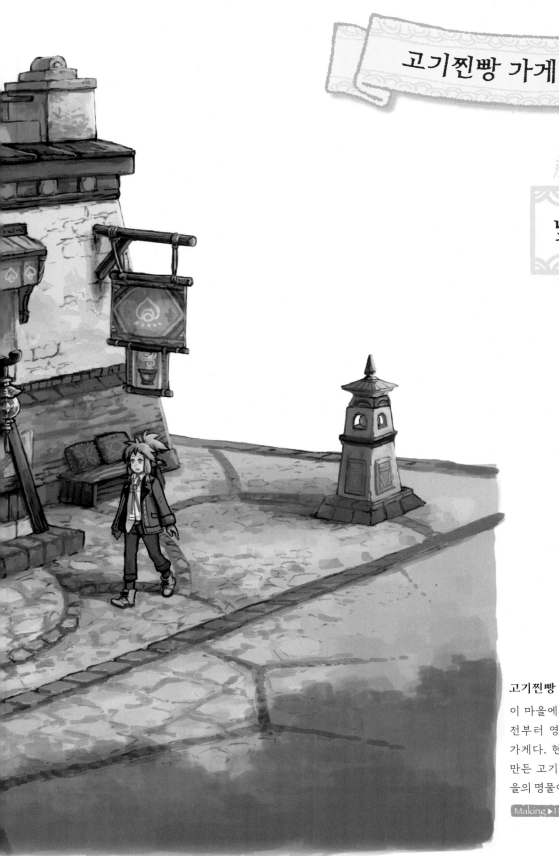

고기찐빵 가게

낮

고기찐빵 가게

이 마을에서 아주 오래 전부터 영업하고 있는 가게다. 현지 식재료로 만든 고기찐빵은 이 마을의 명물이다.

Making ▶116쪽

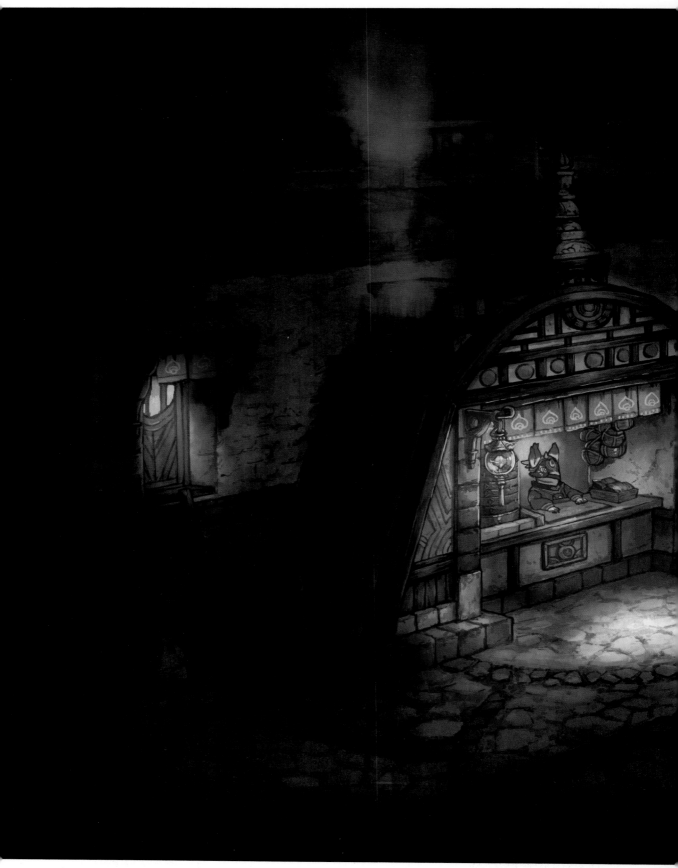

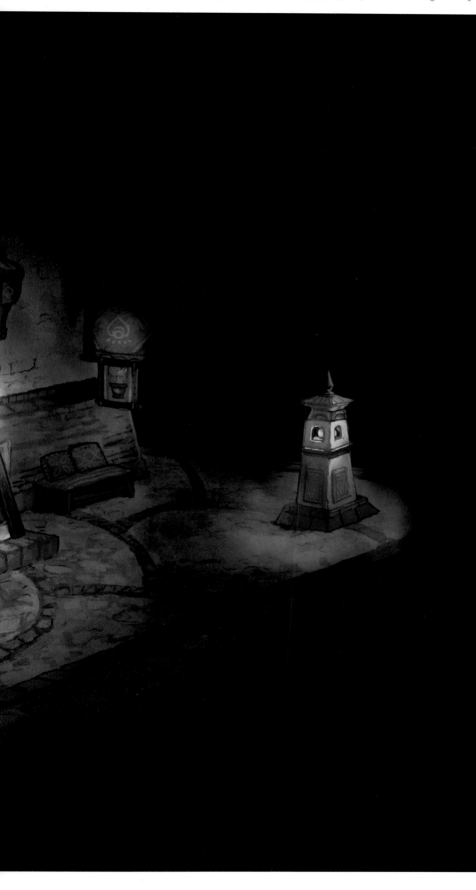

밤

고기찐빵 가게의 밤 풍경. 가게 굴뚝에서는 밤새 고기찐빵을 찌는 김과 맛있는 향기가 퍼진다. 이곳은 추운 산기슭 마을의 밤을 지키는 야경꾼들이 잠시 쉬어가는 장소가 되었다.

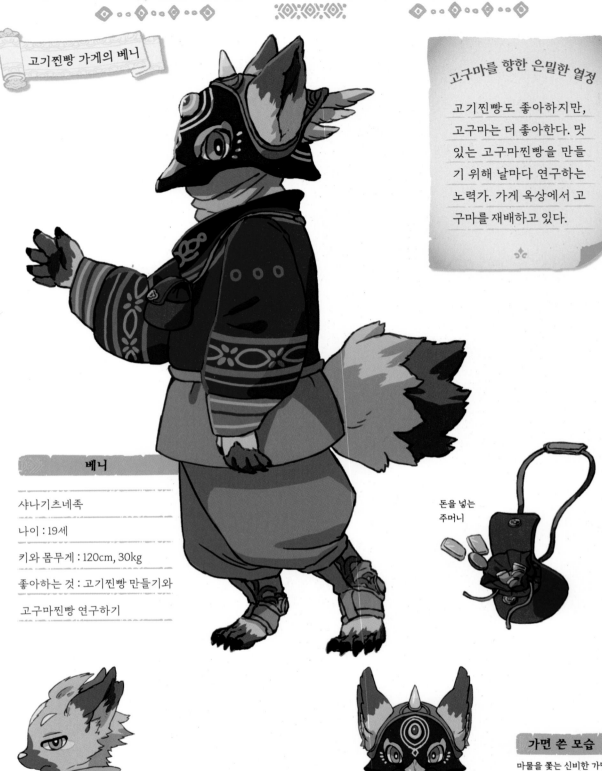

고구마를 향한 은밀한 열정

고기찐빵도 좋아하지만, 고구마는 더 좋아한다. 맛있는 고구마찐빵을 만들기 위해 날마다 연구하는 노력가. 가게 옥상에서 고구마를 재배하고 있다.

베니

샤나기츠네족

나이 : 19세

키와 몸무게 : 120cm, 30kg

좋아하는 것 : 고기찐빵 만들기와

고구마찐빵 연구하기

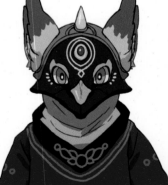

돈을 넣는
주머니

맨얼굴

졸린 듯한 표정을 하고 있다. 평소에는 가면을 써서 얼굴이 보이지 않지만, 갈기는 신경 써서 관리한다.

가면 쓴 모습

마물을 쫓는 신비한 가면. 원래는 외출용이지만, 어려 보인다는 이유로 얕보인 적이 있어서 가면을 쓰고 가게를 지킨다.

고기찐빵 가게의 대표 메뉴.
고기와 달콤짭짤한 파, 체온
을 높이는 생강이 가득 들어
있어 추운 밤에 제격입니다.

Making ▶105쪽

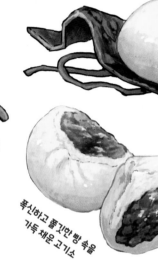

폭신하고 폴깃한 빵 속을
가득 채운 고기소

관광객과
마을 주민은 물론,
야경꾼에게도
인기 만점.
따끈따끈하고
든든한 한 끼.

포장

테이크아웃 서비스도 좋다.
포장지와 끈은 이 지역에 서식
하는 대형 생물이 탈피하며 남
긴 껍질과 수염으로 만들었다.

바구니에 포장한 찐빵

많이 사서 가져가려는 손님들과
야경꾼들에게 인기가 많다.
간단한 밑반찬도 제공한다.

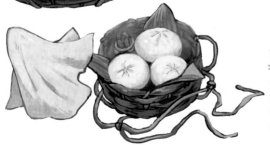

바구니

말린 잎으로 엮은
바구니에 고기찐빵을
넣어 그대로 찌는
방식이다.

숨은 명물, 고구마찐빵

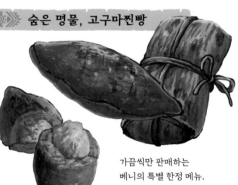

가끔씩만 판매하는
베니의 특별 한정 메뉴.
포슬포슬한 식감과
은은한 단맛이 특징이다.
직접 고안한 비법과
엄선한 재료로
오랜 시간 정성껏 만든다.

정성을 들여 만든
고구마 소

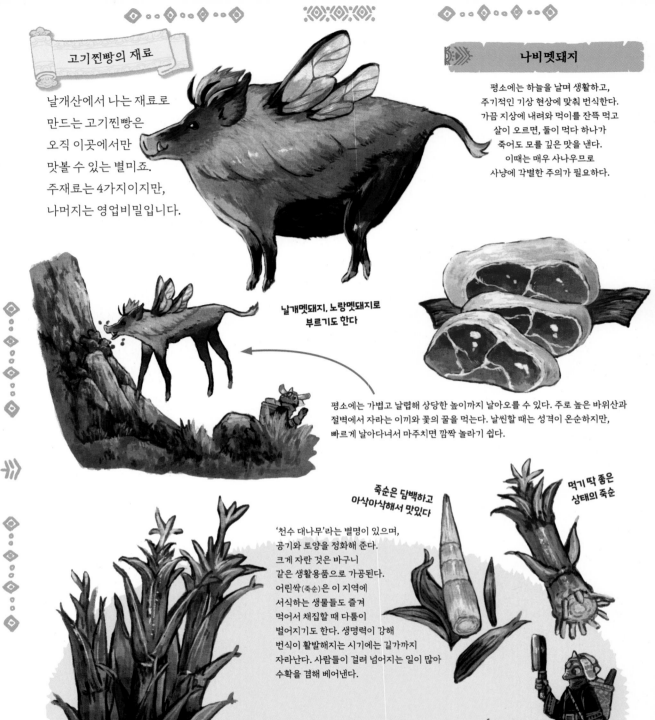

날개산에서 나는 재료로
만드는 고기찐빵은
오직 이곳에서만
맛볼 수 있는 별미죠.
주재료는 4가지이지만,
나머지는 영업비밀입니다.

나비멧돼지

평소에는 하늘을 날며 생활하고,
주기적인 기상 현상에 맞춰 번식한다.
가끔 지상에 내려와 먹이를 잔뜩 먹고
살이 오르면, 둘이 먹다 하나가
죽어도 모를 깊은 맛을 낸다.
이때는 매우 사나우므로
사냥에 각별한 주의가 필요하다.

**날개멧돼지, 노랑멧돼지로
부르기도 한다**

평소에는 가볍고 날렵해 상당한 높이까지 날아오를 수 있다. 주로 높은 바위산과
절벽에서 자라는 이끼와 꽃의 꿀을 먹는다. 날씬할 때는 성격이 온순하지만,
빠르게 날아다녀서 마주치면 깜짝 놀라기 쉽다.

**죽순은 담백하고
아삭아삭해서 맛있다**

**먹기 딱 좋은
상태의 죽순**

'천수 대나무'라는 별명이 있으며,
공기와 토양을 정화해 준다.
크게 자란 것은 바구니
같은 생활용품으로 가공된다.
어린싹(죽순)은 이 지역에
서식하는 생물들도 즐겨
먹어서 채집할 때 다툼이
벌어지기도 한다. 생명력이 강해
번식이 활발해지는 시기에는 길가까지
자라난다. 사람들이 걸려 넘어지는 일이 많아
수확을 겸해 베어낸다.

매운 대나무

흙 속의 뿌리
땅속으로 이어진 뿌리에서 끊임없이 자라난다.

Making ▶ 100쪽

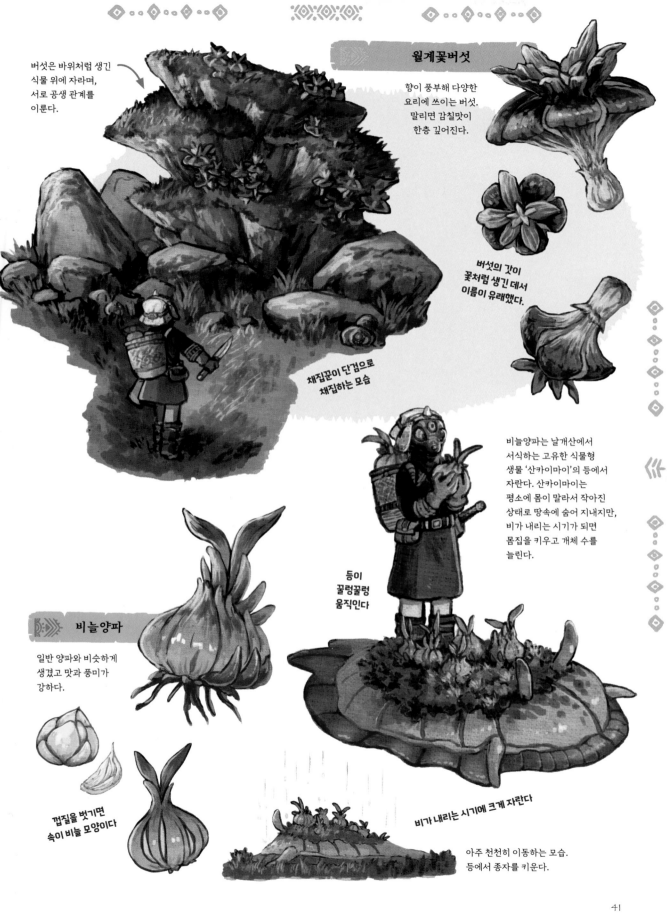

버섯은 바위처럼 생긴
식물 위에 자라며,
서로 공생 관계를
이룬다.

월계꽃버섯

향이 풍부해 다양한
요리에 쓰이는 버섯.
말리면 감칠맛이
한층 깊어진다.

버섯의 갓이
꽃처럼 생긴 데서
이름이 유래했다.

채집꾼이 단검으로
채집하는 모습

비늘양파는 날개산에서
서식하는 고유한 식물형
생물 '산카이마이'의 등에서
자란다. 산카이마이는
평소에 몸이 말라서 작아진
상태로 땅속에 숨어 지내지만,
비가 내리는 시기가 되면
몸집을 키우고 개체 수를
늘린다.

등이
꿀렁꿀렁
움직인다

비늘양파

일반 양파와 비슷하게
생겼고 맛과 풍미가
강하다.

껍질을 벗기면
속이 비늘 모양이다

비가 내리는 시기에 크게 자란다

아주 천천히 이동하는 모습.
등에서 종자를 키운다.

간이 노점의 설치

매달 정해진 장소에서 여러 차례 시장이
열립니다. 가까운 마을은 물론 먼 곳에서도
상인들이 다양한 농산물과 가공품을 가져오고,
장터는 발길을 모은 손님들로 늘 북적입니다.
상인들은 물건을 가득 실은 수레를 끌고 도착
하자마자, 빠르게 매대를 조립하고 천을 깔아 상품을 진열한 뒤 장사를 시작합니다. 가져온 물건을
모두 팔고 나면, 노점을 재빨리 정리하고 가족이 기다리는 집으로 서둘러 돌아갑니다.

물건을 운반하는 모습

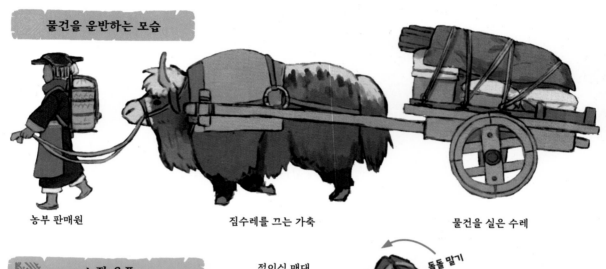

농부 판매원　　　　　　짐수레를 끄는 가축　　　　　　물건을 실은 수레

노점 용품

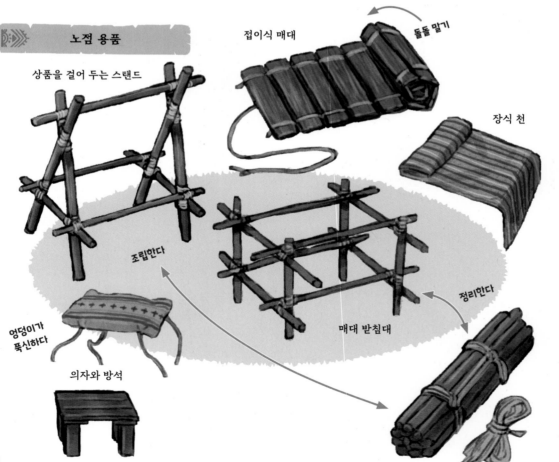

상품을 걸어 두는 스탠드

접이식 매대

돌돌 말기

장식 천

조립한다

정리한다

엉덩이가
푹신하다

의자와 방석

매대 받침대

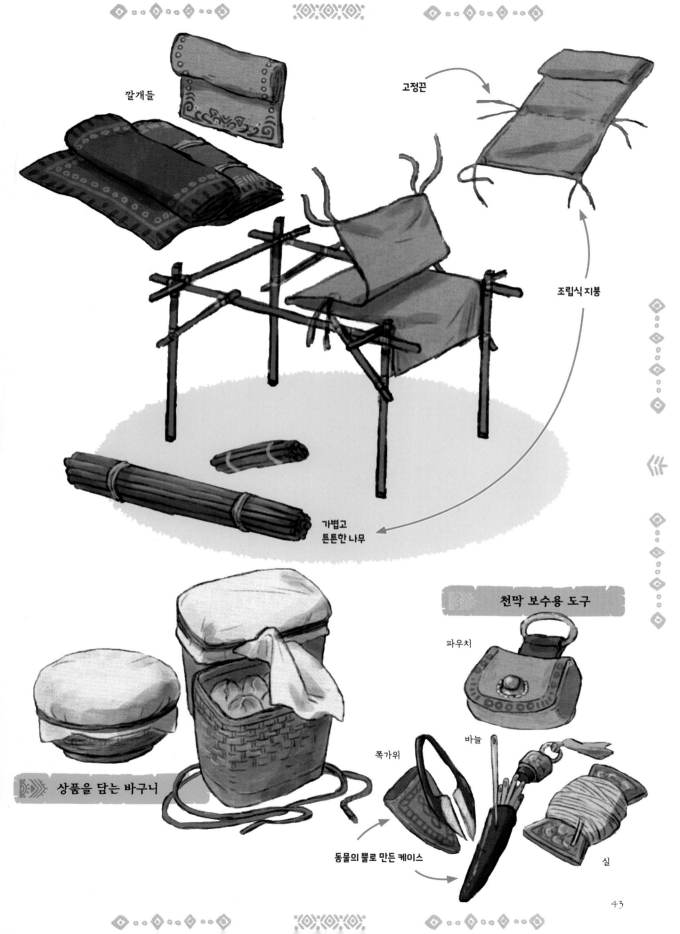

깔개들

고정끈

조립식 지붕

가볍고
튼튼한 나무

천막 보수용 도구

파우치

상품을 담는 바구니

쪽가위

바늘

동물의 뿔로 만든 케이스

실

43

지붕이 있는 간이 노점

조립식 간이 노점을 설치한 모습.
짐수레로 운반할 수 있는 조립식
간이 노점은 농부들도 능숙하고
빠르게 설치할 수 있습니다.
손님들이 가게를 쉽게 기억하도록
지붕, 간판을 대신할 알록달록한
장식 천을 걸어 둡니다. 매대에
진열한 제철 채소들은 신선하고
색감이 선명해 한눈에 봐도
먹음직스럽습니다.

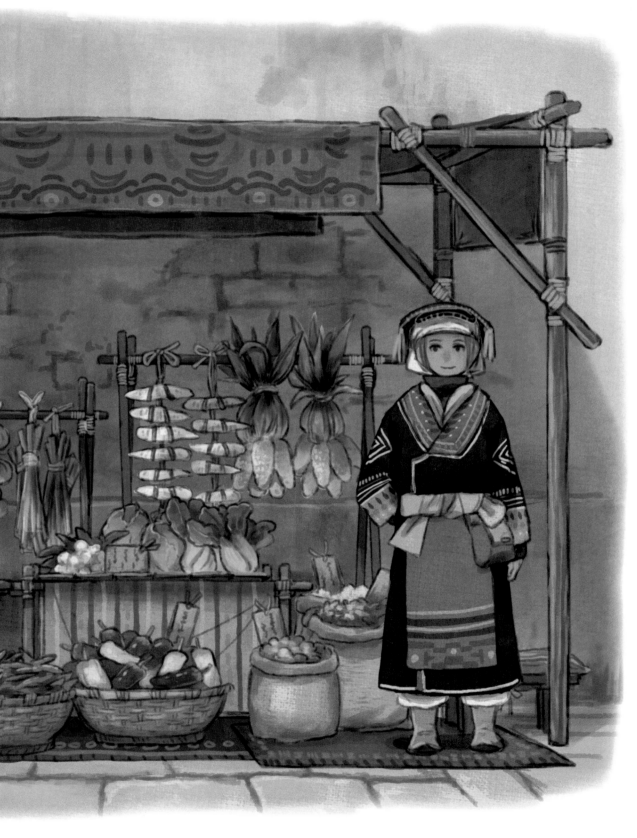

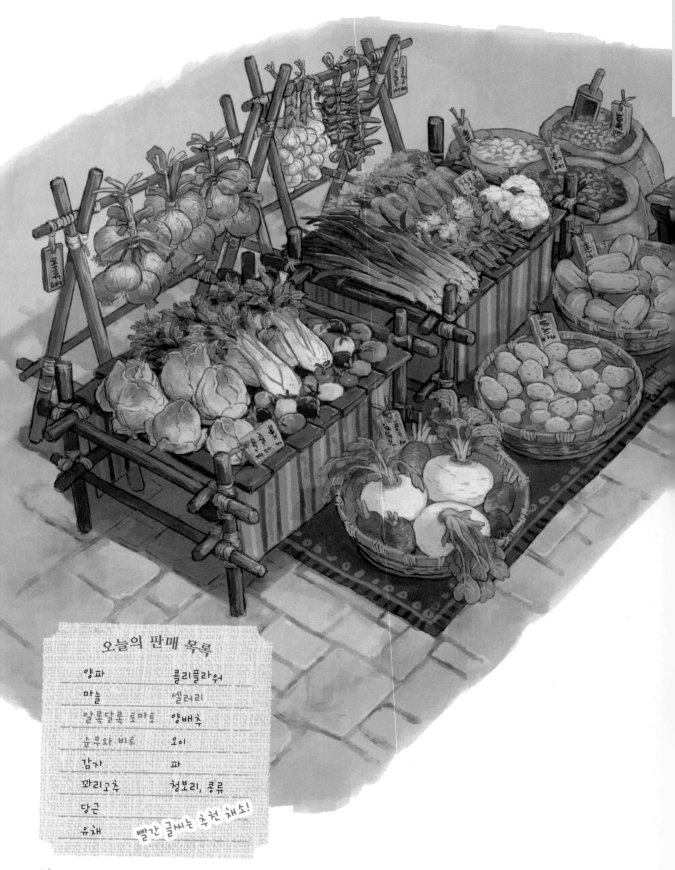

오늘의 판매 목록

양파	콜리플라워
마늘	셀러리
알록달록 토마토	양배추
순무와 비트	오이
감자	파
꽈리고추	청보리, 콩류
당근	
유채	빨간 글씨는 추천 채소!

간이 노점

지붕이 없는 간이 노점.
운반해 온 채소들이 더욱 돋보이도록
화려한 천과 깔개 위에 가득 진열합니다.
오늘 아침에 수확한 신선한 채소는
농부들이 자신 있게 내놓은 자랑거리
입니다. 형형색색의 채소가 가득한
노점 시장은 그냥 둘러보는 것만으로도
즐겁습니다.

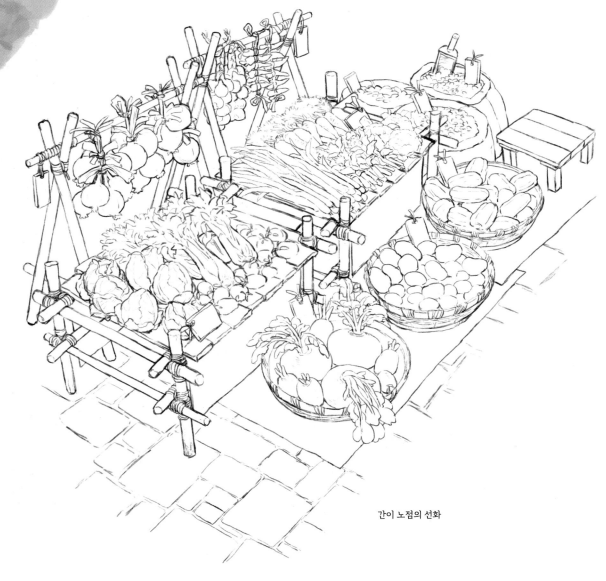

간이 노점의 선화

다 함께 둘러앉아 즐기는
여관의 진수성찬

니레 상회의 단원들이 여관에 도
착한 날 저녁. 지역 특산 재료로
만든 따뜻한 전골과 반찬들이
추위에 지친 몸과 마음을 녹여
준다.

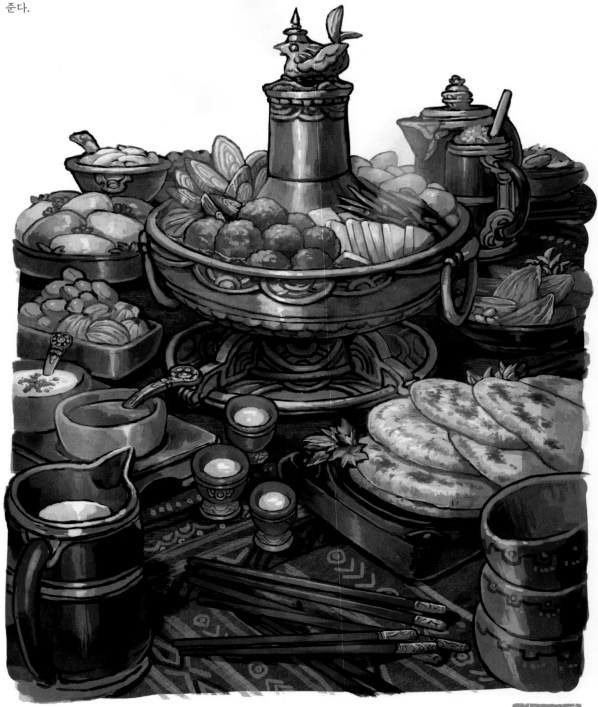

Making ▶ 108쪽

48

상인들의 휴대 식량과 차

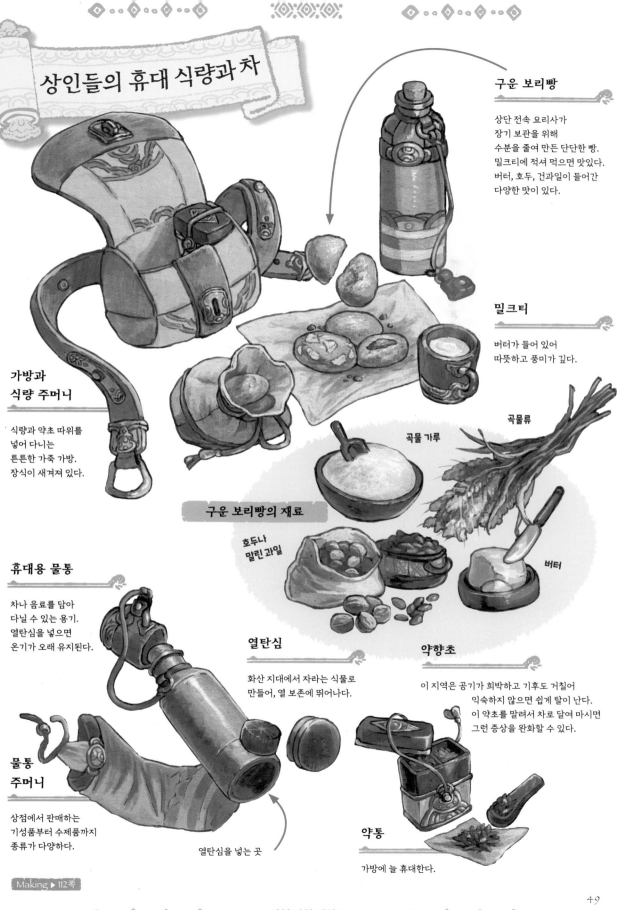

구운 보리빵

상단 전속 요리사가
장기 보관을 위해
수분을 줄여 만든 단단한 빵.
밀크티에 적셔 먹으면 맛있다.
버터, 호두, 건과일이 들어간
다양한 맛이 있다.

밀크티

버터가 들어 있어
따뜻하고 풍미가 깊다.

가방과 식량 주머니

식량과 약초 따위를
넣어 다니는
튼튼한 가죽 가방.
장식이 새겨져 있다.

곡물류

곡물 가루

구운 보리빵의 재료

호두나
말린 과일

버터

휴대용 물통

차나 음료를 담아
다닐 수 있는 용기.
열탄심을 넣으면
온기가 오래 유지된다.

열탄심

화산 지대에서 자라는 식물로
만들어, 열 보존에 뛰어나다.

약향초

이 지역은 공기가 희박하고 기후도 거칠어
익숙하지 않으면 쉽게 탈이 난다.
이 약초를 말려서 차로 달여 마시면
그런 증상을 완화할 수 있다.

물통 주머니

상점에서 판매하는
기성품부터 수제품까지
종류가 다양하다.

열탄심을 넣는 곳

약통

가방에 늘 휴대한다.

Making ▶ 112쪽

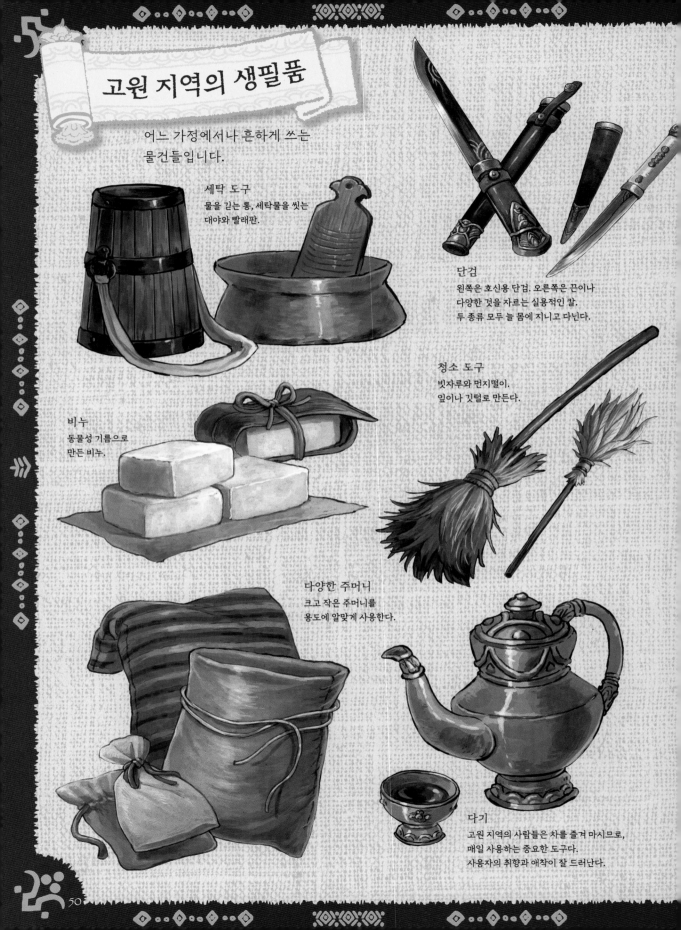

고원 지역의 생필품

어느 가정에서나 흔하게 쓰는
물건들입니다.

세탁 도구
물을 긷는 통, 세탁물을 씻는
대야와 빨래판.

단검
왼쪽은 호신용 단검. 오른쪽은 끈이나
다양한 것을 자르는 실용적인 칼.
두 종류 모두 늘 몸에 지니고 다닌다.

비누
동물성 기름으로
만든 비누.

청소 도구
빗자루와 먼지떨이.
잎이나 깃털로 만든다.

다양한 주머니
크고 작은 주머니를
용도에 알맞게 사용한다.

다기
고원 지역의 사람들은 차를 즐겨 마시므로,
매일 사용하는 중요한 도구다.
사용자의 취향과 애착이 잘 드러난다.

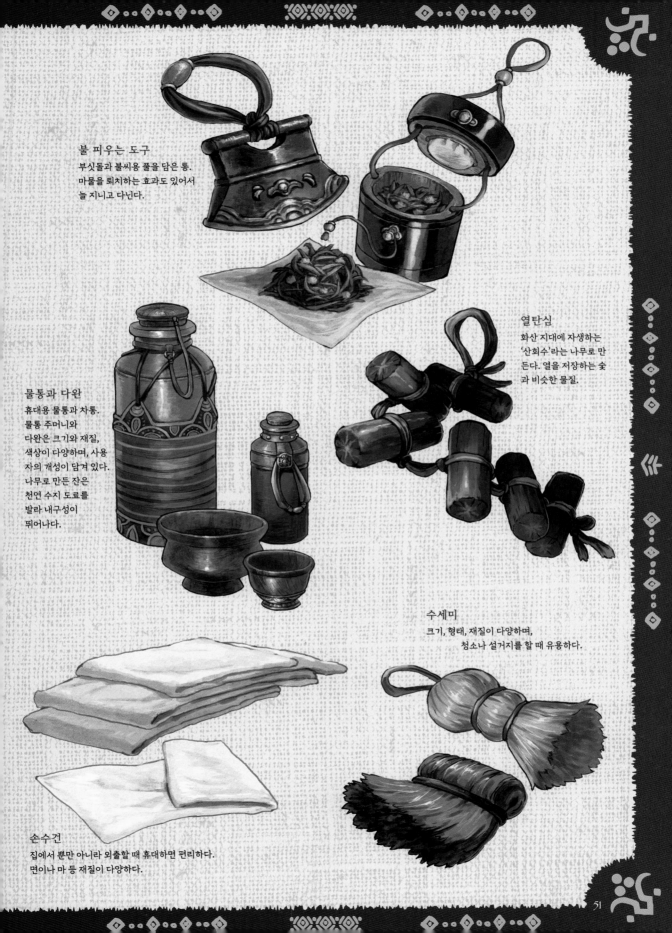

불 피우는 도구
부싯돌과 불씨용 풀을 담은 통.
마물을 퇴치하는 효과도 있어서
늘 지니고 다닌다.

열탄심
화산 지대에 자생하는
'산회수'라는 나무로 만
든다. 열을 저장하는 숯
과 비슷한 물질.

물통과 다완
휴대용 물통과 차통.
물통 주머니와
다완은 크기와 재질,
색상이 다양하며, 사용
자의 개성이 담겨 있다.
나무로 만든 잔은
천연 수지 도료를
발라 내구성이
뛰어나다.

수세미
크기, 형태, 재질이 다양하며,
청소나 설거지를 할 때 유용하다.

손수건
집에서 뿐만 아니라 외출할 때 휴대하면 편리하다.
면이나 마 등 재질이 다양하다.

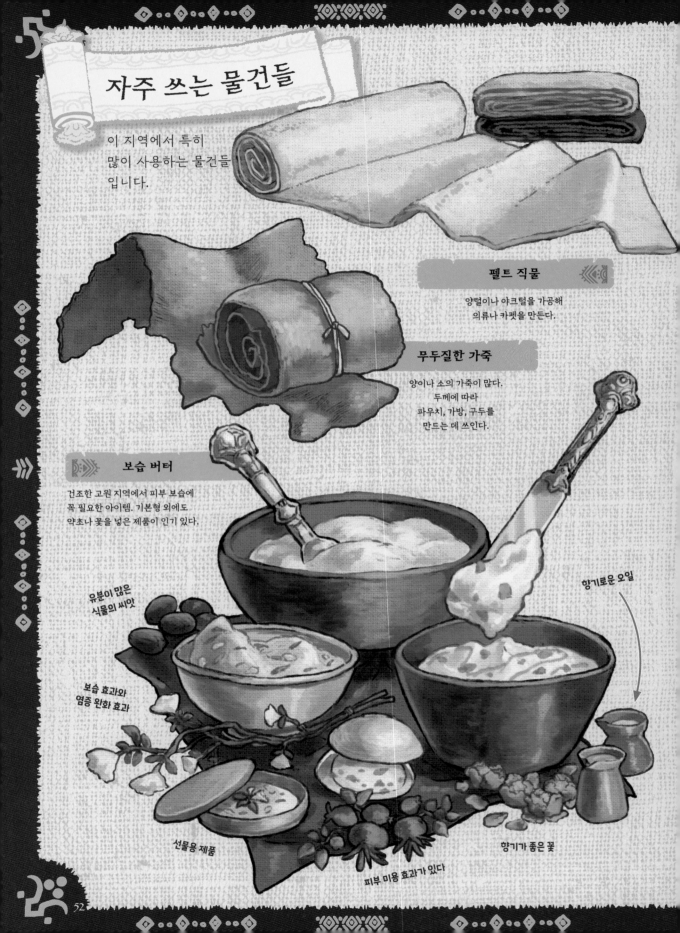

자주 쓰는 물건들

이 지역에서 특히
많이 사용하는 물건들
입니다.

펠트 직물

양털이나 야크털을 가공해
의류나 카펫을 만든다.

무두질한 가죽

양이나 소의 가죽이 많다.
두께에 따라
파우치, 가방, 구두를
만드는 데 쓰인다.

보습 버터

건조한 고원 지역에서 피부 보습에
꼭 필요한 아이템. 기본형 외에도
약초나 꽃을 넣은 제품이 인기 있다.

유분이 많은
식물의 씨앗

향기로운 오일

보습 효과와
염증 완화 효과

선물용 제품

피부 미용 효과가 있다

향기가 좋은 꽃

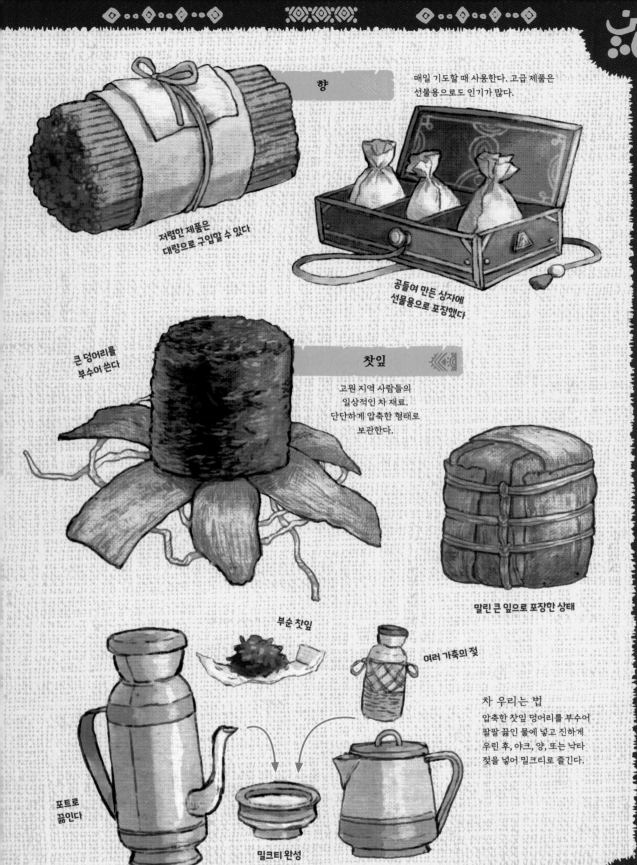

향

매일 기도할 때 사용한다. 고급 제품은
선물용으로도 인기가 많다.

저렴한 제품은
대량으로 구입할 수 있다

공들여 만든 상자에
선물용으로 포장했다

큰 덩어리를
부수어 쓴다

찻잎

고원 지역 사람들의
일상적인 차 재료.
단단하게 압축한 형태로
보관한다.

말린 큰 잎으로 포장한 상태

부순 찻잎

여러 가축의 젖

차 우리는 법
압축한 찻잎 덩어리를 부수어
팔팔 끓인 물에 넣고 진하게
우린 후, 야크, 양, 또는 낙타
젖을 넣어 밀크티로 즐긴다.

포트로
끓인다

밀크티 완성

대표적인 음식

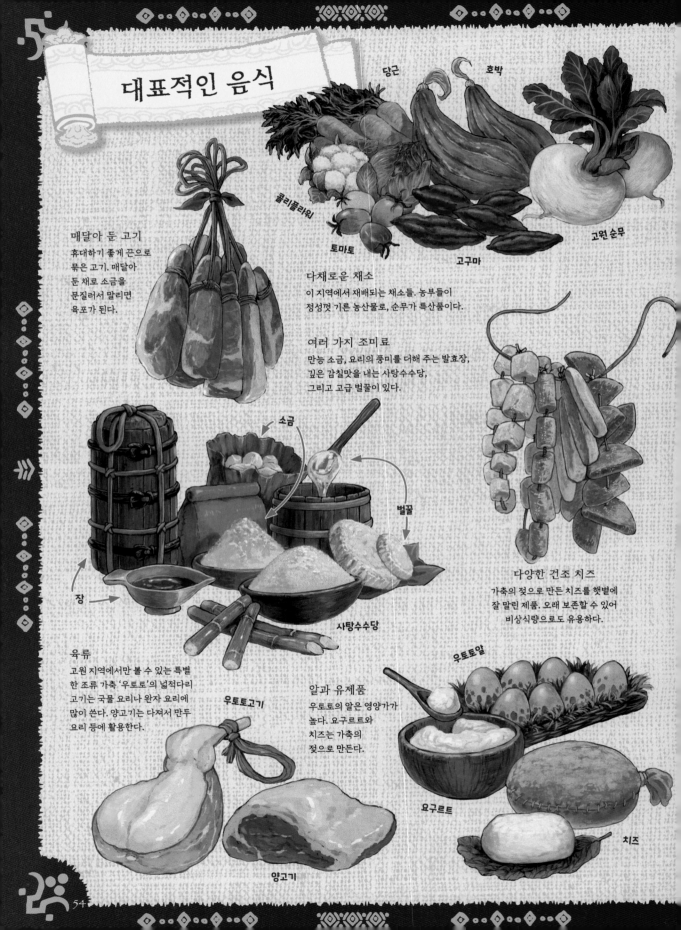

당근

호박

콜리플라워

토마토

고구마

고원 순무

매달아 둔 고기
휴대하기 좋게 끈으로
묶은 고기. 매달아
둔 채로 소금을
문질러서 말리면
육포가 된다.

다채로운 채소
이 지역에서 재배되는 채소들. 농부들이
정성껏 기른 농산물로, 순무가 특산품이다.

여러 가지 조미료
만능 소금, 요리의 풍미를 더해 주는 발효장,
깊은 감칠맛을 내는 사탕수수당,
그리고 고급 벌꿀이 있다.

소금

벌꿀

장

다양한 건조 치즈
가축의 젖으로 만든 치즈를 햇볕에
잘 말린 제품. 오래 보존할 수 있어
비상식량으로도 유용하다.

사탕수수당

육류
고원 지역에서만 볼 수 있는 특별
한 조류 가축 '우토토'의 넓적다리
고기는 국물 요리나 완자 요리에
많이 쓴다. 양고기는 다져서 만두
요리 등에 활용한다.

우토토고기

우토토알

알과 유제품
우토토의 알은 영양가가
높다. 요구르트와
치즈는 가축의
젖으로 만든다.

요구르트

치즈

양고기

54

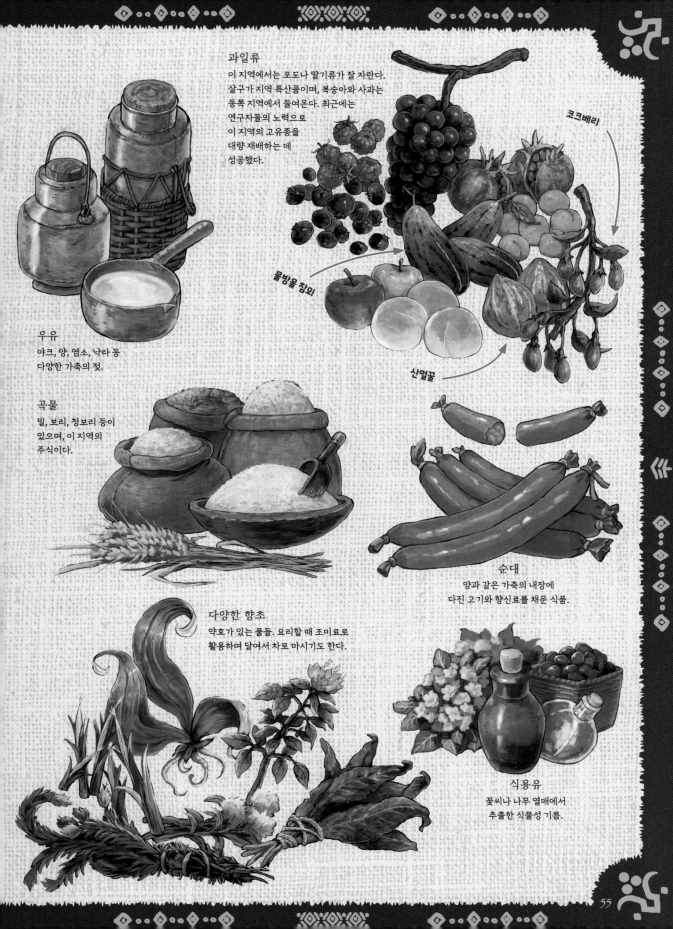

과일류

이 지역에서는 포도나 딸기류가 잘 자란다. 살구가 지역 특산품이며, 복숭아와 사과는 동쪽 지역에서 들여온다. 최근에는 연구자들의 노력으로 이 지역의 고유종을 대량 재배하는 데 성공했다.

코크베리

물방울 참외

산멀꿀

우유

야크, 양, 염소, 낙타 등 다양한 가축의 젖.

곡물

밀, 보리, 청보리 등이 있으며, 이 지역의 주식이다.

순대

양과 같은 가축의 내장에 다진 고기와 향신료를 채운 식품.

다양한 향초

약효가 있는 풀들. 요리할 때 조미료로 활용하며 달여서 차로 마시기도 한다.

식용유

꽃씨나 나무 열매에서 추출한 식물성 기름.

행상인의 물건들

시장과 도시 바깥을 돌아다니며 생계를
이어 가는 상인들이 판매하는 물건들입니다.

대용량 야크 버터

밀가루와 야크젖으로 만든
반죽을 기름에 튀기고,
달콤한 버터밀크를 사이에
바른 뒤 설탕을 뿌린 것.
칼로리가 높다.

마대 자루에 가득 담은 버터.
조각으로 자르거나 자루째
판매한다.

바삭하게 튀긴 과자

초록콩
비린내가 없어서 먹기 좋고
영양가가 높다.

노랑콩
익히면 부드럽고 포슬포슬한
식감이 특징이다.

남쪽 지역에서 수입한 콩

가게 주인이 애용하는
남쪽에서 들여온 유리 용기.

빨강콩
주로 스프나
과자를 만들 때
사용한다.

남쪽에서 들여온 과일과
향신료를 사용한다.
깔끔한 단맛이 여행의
피로를 풀어 준다.

오리지널 과일수

건과일, 과일청

오렌지
남쪽에서 들여온 수입품.
말린 것은 지친 몸의 피로
해소에 좋다.

복숭아
동쪽에서 들여와
시럽에 절인 것.

사과
고원의 동쪽 지역 특산품. 새콤달콤하다.

단단한 치즈
양젖이 원료이며 표면이 조금 단단하다.
쉽게 소분할 수 있도록 칼집을 넣어 두었다.

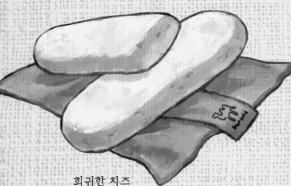

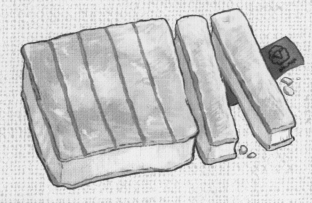

희귀한 치즈
낙타젖으로 만든 건조 치즈로 영양이
풍부하다. 만드는 과정이 까다로워 귀하다.

다양한 숙성, 건조 치즈

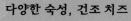

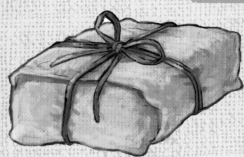

부드러운 치즈
야크젖이 원료이며
천천히 숙성시켜 만든다.

치즈는 마포로 싸서 포장한다.
가져갈 가방이 없을 때 쓰는 방식.

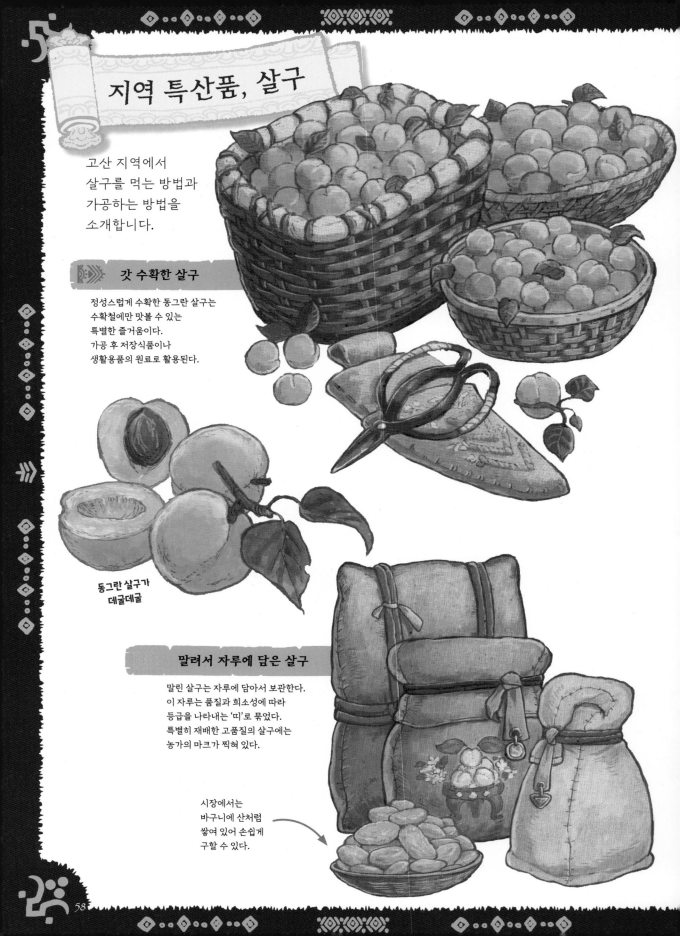

지역 특산품, 살구

고산 지역에서
살구를 먹는 방법과
가공하는 방법을
소개합니다.

갓 수확한 살구

정성스럽게 수확한 동그란 살구는
수확철에만 맛볼 수 있는
특별한 즐거움이다.
가공 후 저장식품이나
생활용품의 원료로 활용된다.

**동그란 살구가
데굴데굴**

말려서 자루에 담은 살구

말린 살구는 자루에 담아서 보관한다.
이 자루는 품질과 희소성에 따라
등급을 나타내는 '띠'로 묶었다.
특별히 재배한 고품질의 살구에는
농가의 마크가 찍혀 있다.

시장에서는
바구니에 산처럼
쌓여 있어 손쉽게
구할 수 있다.

살구잼

잘 익은 살구를 설탕과 함께
눌어붙지 않도록 조려서 만든다.
상큼하고 달콤하다. 오래 보관할 수 있고
빵에 발라 먹거나 디저트에 활용하는 등
다양한 방법으로 즐길 수 있다.
수확철이 되면 수많은 노점이
들어설 정도로 인기가 많다.

요구르트에
섞어 먹어도
맛있다!

선물용 잼은 단지에 담겨 있다.
천으로 만든 꽃을 달아 장식한다.

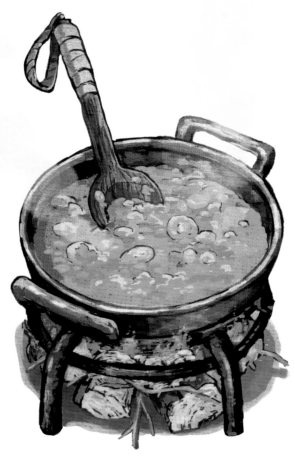

바삭바삭한
식감

살구 파이

살구잼을 듬뿍 넣어 만든
바삭한 파이는 노점에서
인기 있는 메뉴다.
갓 튀긴 것은 뜨끈해서 더욱 맛있다.

사탕수수로
만든 포장지

살구씨 오일 만들기

살구씨에서 기름을 추출하는 일도 많습니다.
손이 많이 가기 때문에 가격이 비싸지만,
상단에서 취급하는 상품 중에서도
인기 있는 품목입니다.

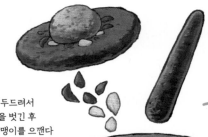
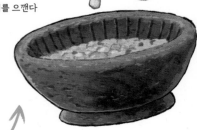

돌로 두드려서
껍질을 벗긴 후
속 알맹이를 으깬다

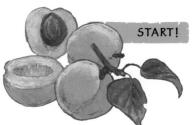

START!

살구 열매에서 씨를 꺼낸다

꺼낸 씨앗을
충분히 말린다

고원 지역의 특산품

차갑고 건조한 고원 기후는 살구를 재배하기에 최적의 환경이다. 살구는 이
지역을 대표하는 특산품이며, 고원 중앙에서부터 동쪽까지 널리 재배된다.
수확한 살구의 대부분은 가공해서 시장이나 해외로 내보낸다.
산미가 강한 것은 말리거나 삶아서 가공하고, 산미가 적은 것은 유통 기간이
짧지만 생과로 즐길 수 있다. 열매는 잼, 과자, 과실주, 시럽 등으로 가공할 수
있으며, 씨에서는 기름을 추출할 수 있어 버릴 것이 없는 과일이다. 말린 것과
잼, 오일이 특히 인기 있으며, 다른 지역에서는 씨앗을 빻은 가루가 약재로 귀
하게 쓰이기도 한다.

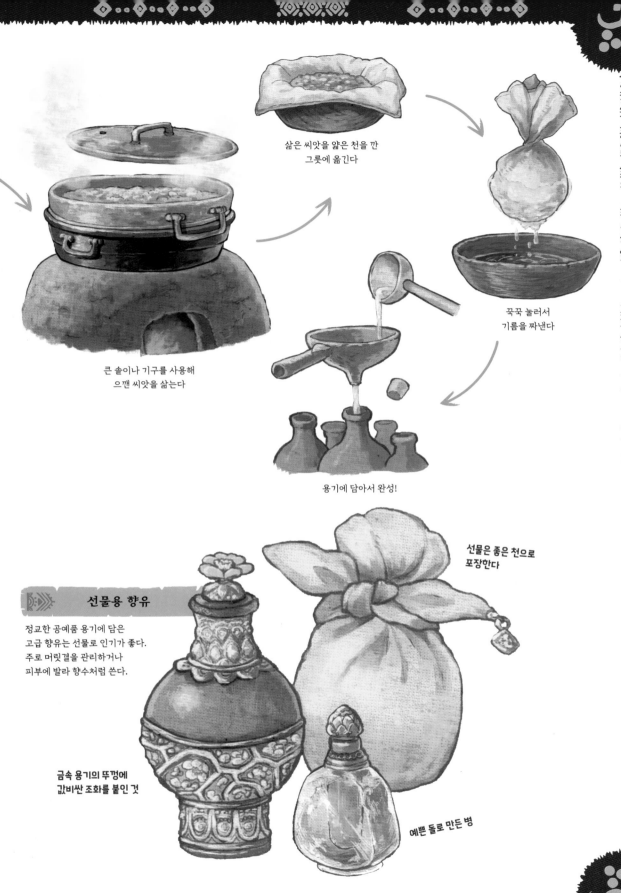

삶은 씨앗을 얇은 천을 깐
그릇에 옮긴다

꾹꾹 눌러서
기름을 짜낸다

큰 솥이나 기구를 사용해
으깬 씨앗을 삶는다

용기에 담아서 완성!

선물은 좋은 천으로
포장한다

선물용 향유

정교한 공예품 용기에 담은
고급 향유는 선물로 인기가 좋다.
주로 머릿결을 관리하거나
피부에 발라 향수처럼 쓴다.

금속 용기의 뚜껑에
값비싼 조화를 붙인 것

예쁜 돌로 만든 병

고원 지역의 장식 문양

기후가 열악한 고원 지역에서는 자연의 힘이 압도적입니다. 사람들은 자연 현상뿐 아니라 그로부터 탄생한 정령들을 숭상하며 살아왔습니다. 이 지역 특유의 장식 문양은 거친 기후와 아름다운 지형, 그리고 신비한 존재들의 힘을 오랜 세월에 걸쳐 형상화한 것입니다. 사람들은 이러한 문양들을 신성하게 여기며 긴 시간 동안 계승해 왔습니다. 이들은 주거 공간이나 의복, 장신구, 도구 등 다양한 생활용품 위에 문양을 그리거나 염색하고, 자수를 놓거나 조각하며, 그 안에 깃든 신성한 힘이 자신과 소중한 존재를 지켜준다고 믿고 있습니다. 문양들은 조합 방식에 따라 다양한 의미를 지닙니다.

별

신성한 산

신성한 봉우리가 늘어선 모습

수호의 눈과 여의주

수호의 눈 , 길, 그리고 사람

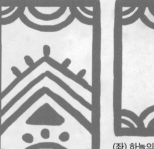

(좌) 하늘의 수호 ①
(우) 하늘의 수호 ②

하늘과 비, 흐르는 강물

가로 버전

바람과 흐르는 구름

(좌) 존귀한 자 ①
(우) 존귀한 자 ②

산과 대지와 사람 수호와 빛

예를 들어 산, 대지, 사람을 상징하는 문양을 조합하면 '고원 지역에 사는 사람들'이라는 의미가 됩니다. 이밖에도 가문을 나타내거나 먼 길을 떠나는 소중한 사람의 안전을 기원하는 등, 조합을 통해 무한한 의미를 담을 수 있습니다.

다른 지역에 비해 사람들의 일상에 장식적인 요소가 많은 이유는, 조합한 문양을 몸에 지니거나 활용할 일이 많기 때문입니다.

사람들은 간절한 기도를 담기 위해 이러한 문양을 손으로 바느질하고 염색하며, 직접 채색하거나 가공하는 일이 많습니다. 유통되는 제품 중에서도 같은 것을 거의 찾아볼 수 없습니다. 만드는 이의 마음이 담긴 물건들은 소중히 다뤄지며, 대대로 계승되기도 했습니다.

그렇게 해서 깊은 신앙심과 물건을 소중하게 여기는 마음, 거친 자연 속에서도 서로를 존중하며 따뜻하게 살아가는 고원 지역 사람들의 삶이 탄생했고, 후대에까지 이어지고 있습니다.

두 주인공의 고향과 집 이야기

서로 다른 지역에서 나고 자란 두 주인공, 탈린과 에이슌의 고향과 집을 소개합니다.

❖

탈린의 모국은 예술과 문화가 번성한 나라입니다. 대대로 그 지역을 다스려 온 왕족과 귀족들이 적극적으로 음악가와 예술가를 후원한 덕분에, 부유층뿐 아니라 일반 시민들도 쉽게 예술을 접할 수 있었습니다. 특히 오페라 무대는 국내뿐 아니라 해외에서도 큰 인기를 끌었습니다.

그러던 어느 날, 한 귀족이 타국에서 초빙한 예술가들이 가져온 음료를 맛보게 됩니다. 바로 향이 풍부한 콩에서 추출한 음료, 커피였습니다. 그는 이를 무척 마음에 들어 했고, 공연을 감상한 후에 자신이 운영하는 가게에 방문하는 손님들에게 커피를 메뉴로 제공하기 시작했습니다. 커피는 이 지역의 명물인 초콜릿 케이크와 잘 어울려 금세 인기를 끌었고, 도시 곳곳에 커피 전문점들이 생겨났습니다.

그 후로, 사람들은 공연을 감상한 후에만 커피를 즐기는 것이 아니라, 친구나 가족과 담소를 나누는 일상 속에서도 커피와 디저트를 즐겼습니다. 이처럼 예술의 발전과 함께 커피 문화가 삶의 일부로 자리 잡게 되었습니다.

탈린이 살던 도시는 수도 다음으로 큰 도시이며, 오래된 거대한 성이 대표적인 명소입니다. 이 성은 현재 박물관과 음악 축제 등의 행사장으로 활용되고 있습니다.

탈린은 삼촌과 함께 이 도시 한구석에 위치한 어느 전통 있는 작은 카페에서 살았습니다. 그를 길러 준 할아버지가 돌아가신 후, 유일한 가족인 삼촌과 그곳에서 생활하게 되었습니다.

삼촌은 오페라와 음악 축제에 매번 초청되는 유명한 음악가였지만, 경제관념이 없어서 늘 불안정한 생활을 이어 갔습니다. 삼촌의 열렬한 후원자이자 전통 있는 카페를 운영하던 한 부부가 그 모습을 안타깝게 여겨 이들에게 가게 위층의 빈방을 내어 주었습니다.

탈린은 자유로운 성격의 삼촌에게 자주 휘둘리면서도, 그가 만든 음악을 좋아했기에 연주를 듣거나 함께 바이올린을 켜며 즐거

운 시간을 보내기도 합니다.

삼촌의 영향을 받은 탈린 역시 음악적 재능이 뛰어나 음악가로 활동할 수도 있었지만, 그는 독서와 공부를 더 좋아했습니다. 특히 전 세계가 주목했던 '이름 없는 대지'를 더 깊이 연구하고 싶은 마음이 컸습니다.

삼촌은 그런 탈린을 아낌없이 지원하기로 마음먹었습니다. 그는 인맥을 동원해 탈린이 공부할 수 있는 환경을 마련해 주었고, 큰 방까지 내어준 뒤 자신은 다락방에서 음악 작업을 하며 지냈습니다. 탈린은 연구에 몰두한 끝에, 마침내 이름 없는 대지로 떠날 결심을 하게 되었습니다. 그가 여행을 떠난 뒤에도 언제든 돌아와 쉴 수 있도록, 삼촌은 지금도 탈린의 방을 깨끗하게 관리하고 있습니다.

✦

또 다른 주인공인 에이슌은 이름 없는 대지에서 나고 자랐습니다. 광활한 이 땅에는 여러 나라가 존재했으며, 그는 고원 지역에서 멀리 떨어진 나라에서 태어났지만, 현재는 고원 지역을 거점으로 생활하고 있습니다.

에이슌은 집안 사정으로 인해 고모의 친구인 히바리의 집에서 살게 되었습니다. 그곳에서는 집주인인 히바리와 함께 세 명의 동거인이 지내고 있어, 총 다섯 명이 한 집에서 생활하고 있습니다. 에이슌은 온화하면서도 엄격하고, 때로는 유쾌한 어른들 곁에서 무럭무럭 성장했습니다.

어릴 때부터 그들에게 학문, 호신술, 외국어 등을 배운 덕분에, 현재는 '니레 상회'라는 상단에 소속되어 통역을 맡고 있습니다. 상단의 일원으로 온 땅을 누비며 활동하는 자극적인 생활도 즐겁지만, 그를 길러 준 히바리와의 생활 역시 소중했기 때문에, 일이 바쁘지 않을 때는 최대한 집으로 돌아가 함께 시간을 보내고 있습니다.

히바리는 과거에 임무 중에 입은 부상으로 인해 거동이 조금 불편합니다. 그래서 에이슌은 상단과 함께 머문 도시에서 기념품을 사 오기도 하고, 여행 중에 있었던 일들을 들려주기도 합니다.

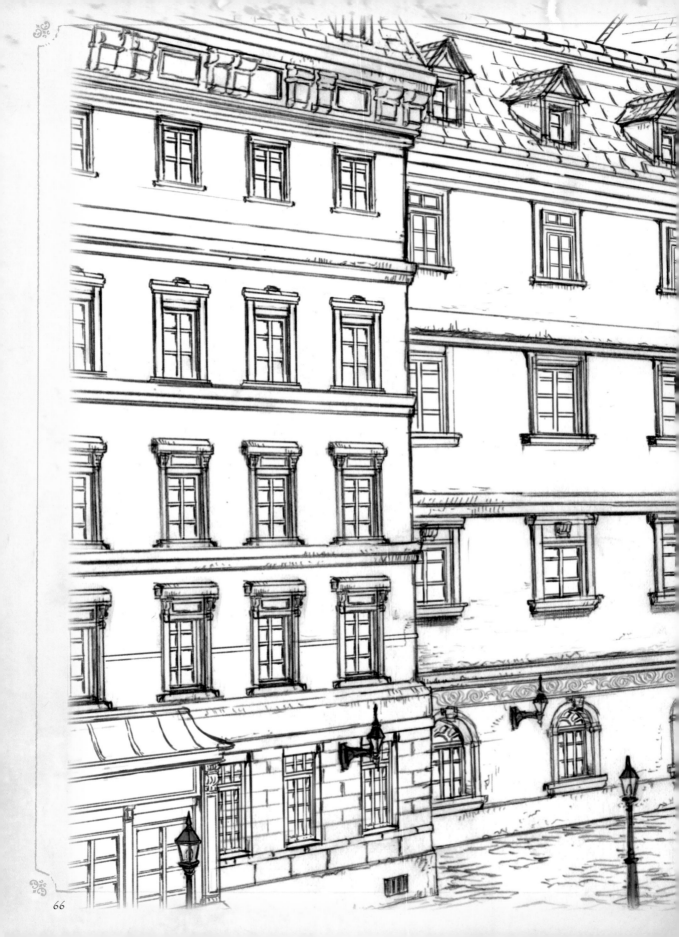

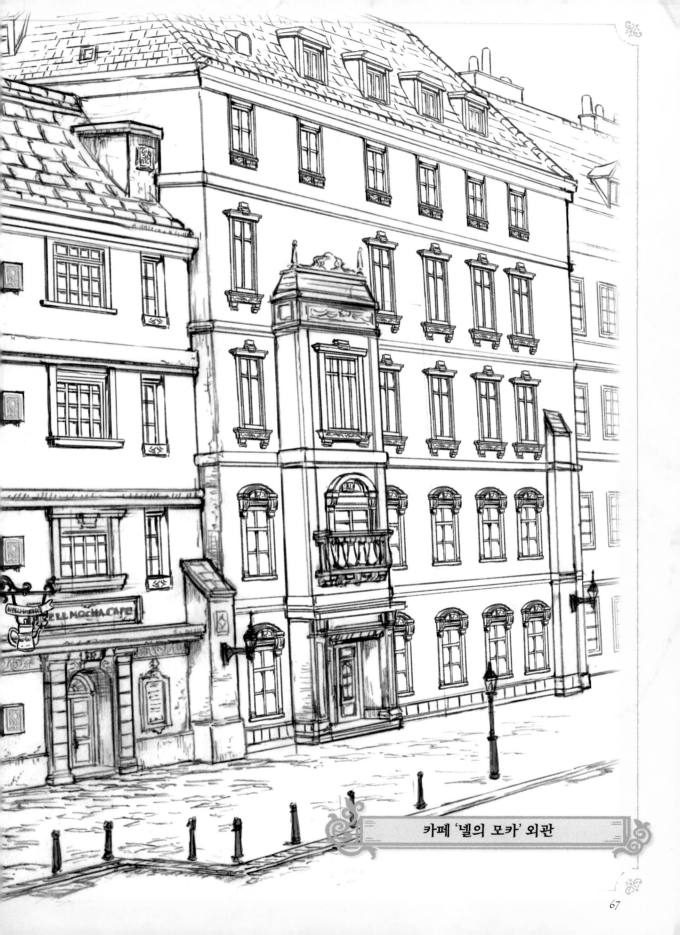

카페 '넬의 모카' 외관

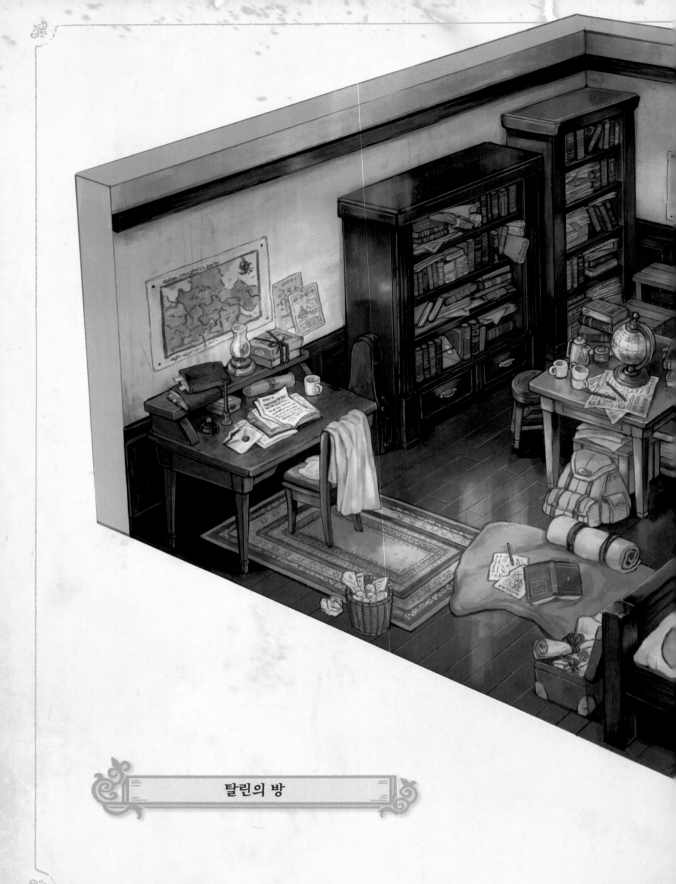

탈린의 방

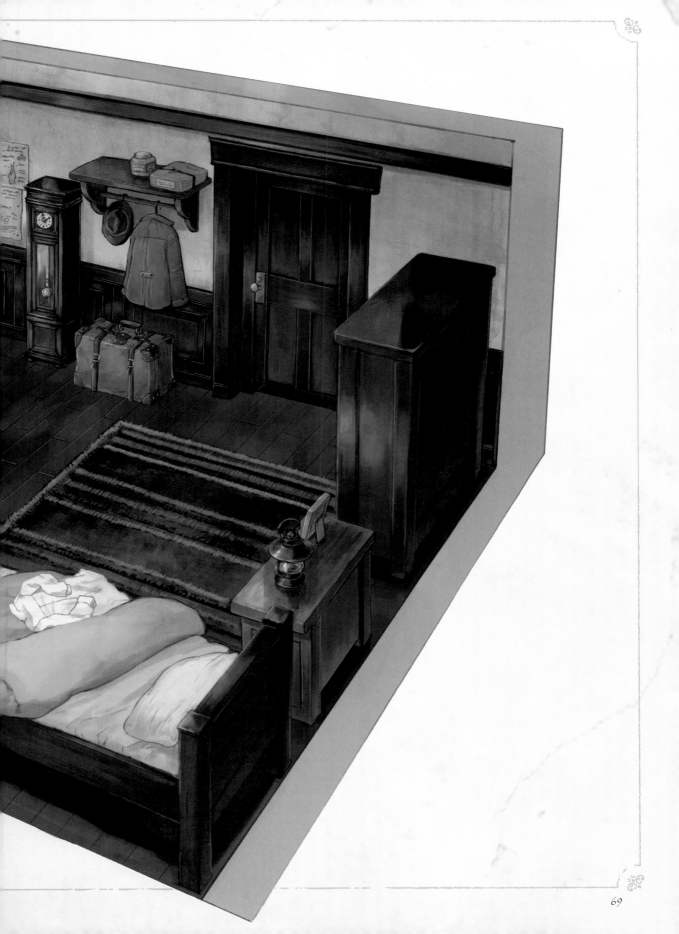

탈린의 방 둘러보기

탈린이 어릴 적 할아버지를 잃은 후부터 지내 온 방. 그가 연구에 전념할 수 있도록 삼촌이 자신이 사용하던 방을 내어주면서 학습 도구와 책장, 책상 등 가구들을 마련해 주었습니다.

탈린은 무언가에 집중하면 다른 일에 전혀 신경을 쓰지 못하는 성격 탓에 방은 늘 어질러진 상태였습니다. 학교를 그만 둔 후에는, 자신의 특기인 공부를 살려 카페 주인의 손자나 지인들의 과외 선생님이 되어 생계를 이어 갔습니다. 주인 아주머니는 수업료 외에도 정성껏 커피와 식사를 챙겨 주었는데, 이는 이름 없는 대지 연구에 몰두하다 잠시 누릴 수 있는 최고의 휴식이었습니다.

할아버지를 잃고 깊은 슬픔 가운데 있던 때도, 자퇴한 이후에도 이 커피에 위로를 받았습니다. 다만, 다 마신 커피 잔을 방에 쌓아 두는 바람에 자주 잔소리를 듣곤 했습니다.

삼촌에게 배운 바이올린 실력이 제법 뛰어나서 가끔 카페의 작은 무대에서 연주하며 용돈을 벌기도 했습니다. 대부분의 경우 연구가 잘 풀리지 않을 때 기분 전환을 위해 연주했습니다.

서쪽 대륙의 지도

정리에 소질이 없어서 뒤죽박죽이다.

연구 자료들

친구가 준 손 편지

바이올린

여행 장비

생각에 잠겨 있다가 무심코 여기서 잠들기도 한다.

오래된 책

마음에 드는 곳에 메모지를 가득 붙여 놓았다.

이름 없는 대지의 기록

그곳에 발을 들이기 전에 필요한 사항을 정리한 문서다.

삼촌에게 받은 코트

외출할 때 꼭 필요하므로 소중히 관리해 왔다.

방의 가구

가구는 꽤 고가인데, 발 넓은 삼촌이 여러 인맥을 동원해 부유한 가정에서 쓰던 헌 책장과 책상, 괘종시계, 지구본을 얻어 온 것이다.

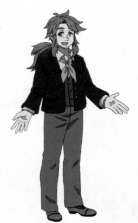

탈린의 삼촌

옷장

갈아입을 옷이 조금 들어 있지만, 엉망으로 쌓여 있다.

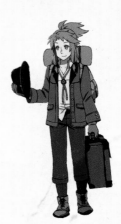

탈린

액자

지금은 세상을 떠난 가족들과 함께 찍은 단체 사진.

침대

조금 딱딱하지만 쾌적하다.

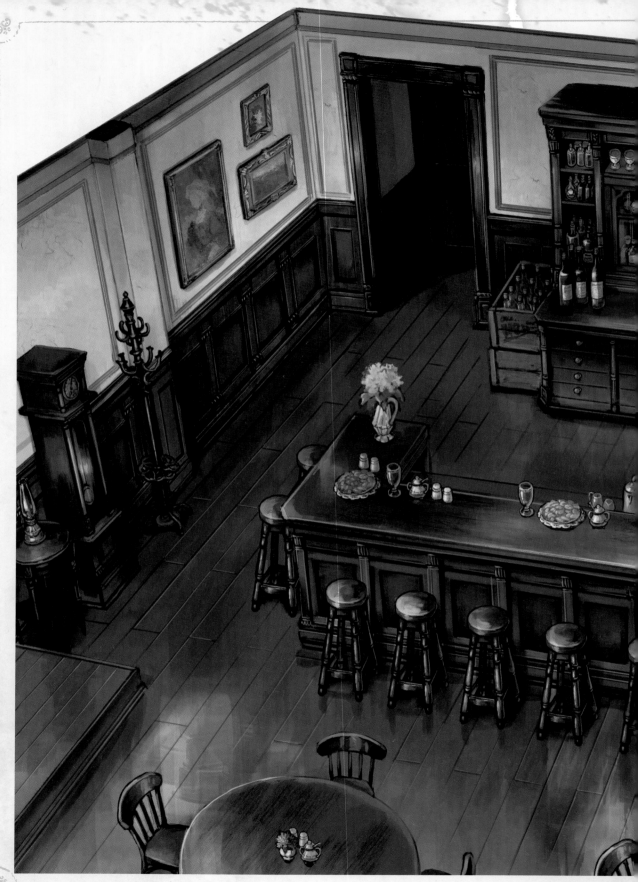

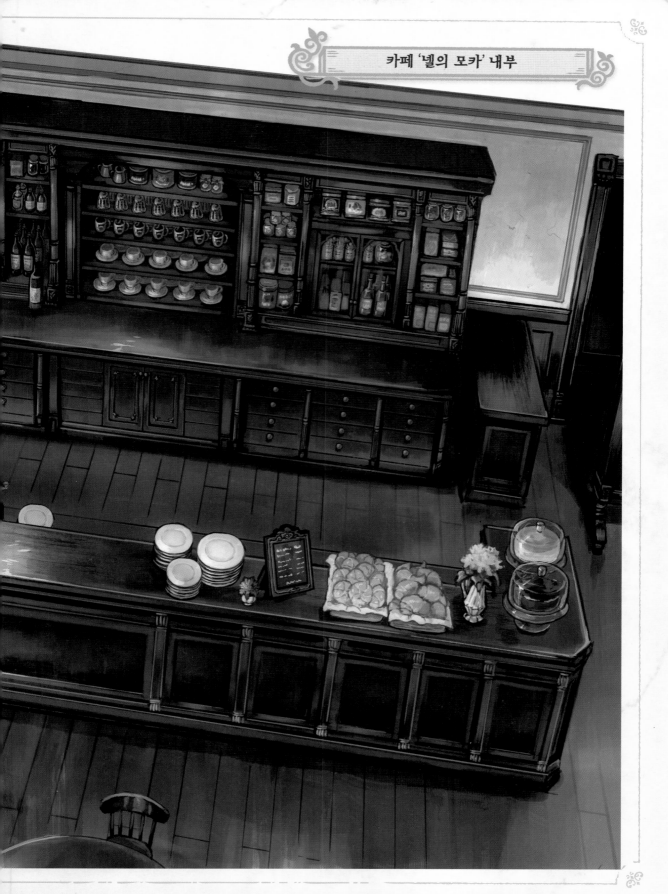

카페 '넬의 모카' 내부

작품들

대부분 무명의 화가가 그린 그림. 가게 이름의 유래와 관련 있는 여배우 넬의 초상화도 걸려 있다.

주방으로 향하는 문

괘종시계

화려하진 않지만, 선대에게 물려받은 우수한 품질의 물건.

간이 무대

음악가들이 연주하는 공간. 낮에는 일반인도 참여할 수 있으며, 밤에는 가끔 탈린의 삼촌이 연주한다.

커피 드립 도구

소중히 다루며 세심하게 관리하고 있다.

카페 주인이 공수한 맛 좋은 와인이 가득하며, 그 외에도 다양한 술이 준비되어 있다.

다양한 주류

음료를 담는 컵과 유리잔을 한곳에 모아두었다.

컵 선반

커피 원두와 과자가 들어 있다.

서랍장

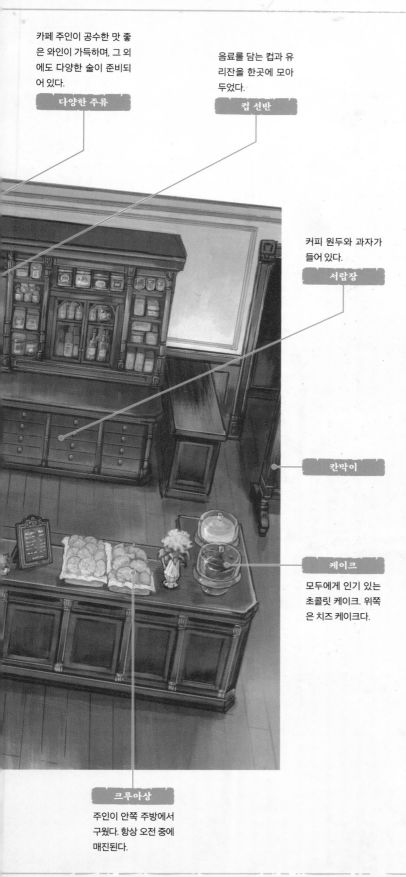

도심 한구석에 자리한 전통 있는 카페 겸 술집. 오래된 가게지만, 느긋하고 차분한 분위기 속에서 커피와 음악을 즐길 수 있는 인기 있는 장소입니다.

대대로 창업자의 가문이 운영해 왔으나 어느 시점부터 후계자가 태어나지 않아 창업자의 오랜 친구였던 현 주인이 아내와 이 가게를 물려받았습니다. 그는 본래 수도에 있는 왕실 지정 레스토랑에서 수련한 요리사였는데, 친구를 위해 이곳으로 돌아와 가게를 운영하게 되었습니다. 그는 뛰어난 커피 원두 감별 능력을 갖추고 있어 원두의 개성을 최대한 살린 맛있는 커피를 제공한 덕분에 카페의 인기가 더욱 높아졌습니다.

수련 시절에 갈고닦은 실력으로 매일 아침 한정 수량으로 직접 굽는 크루아상과 케이크도 일품이며, 여유롭게 맛보면서 더없이 행복한 시간을 보낼 수 있는 것이 이 가게의 매력입니다.

주인은 성실하면서도 고집스러운 면이 있지만, 의외로 주변을 잘 챙깁니다. 특히 탈린의 삼촌에게 각별히 마음을 쓰고 있는데, 제멋대로인 그를 걱정하면서도, 그의 재능을 응원하며 적극적으로 지원합니다. 또한 다른 예술가들이 활발히 활동할 수 있도록 돕는 일에도 보람을 느끼고 있습니다.

칸막이

케이크

모두에게 인기 있는 초콜릿 케이크. 위쪽은 치즈 케이크다.

카페의 탄생 비화

창업주가 과거에 도움을 주었던 넬은 배우로 큰 성공을 거두었고, 그 은혜에 보답하기 위해 이 카페를 선물했다. 카페 이름 또한 그녀의 이름에서 따왔다.

크루아상

주인이 안쪽 주방에서 구웠다. 항상 오전 중에 매진된다.

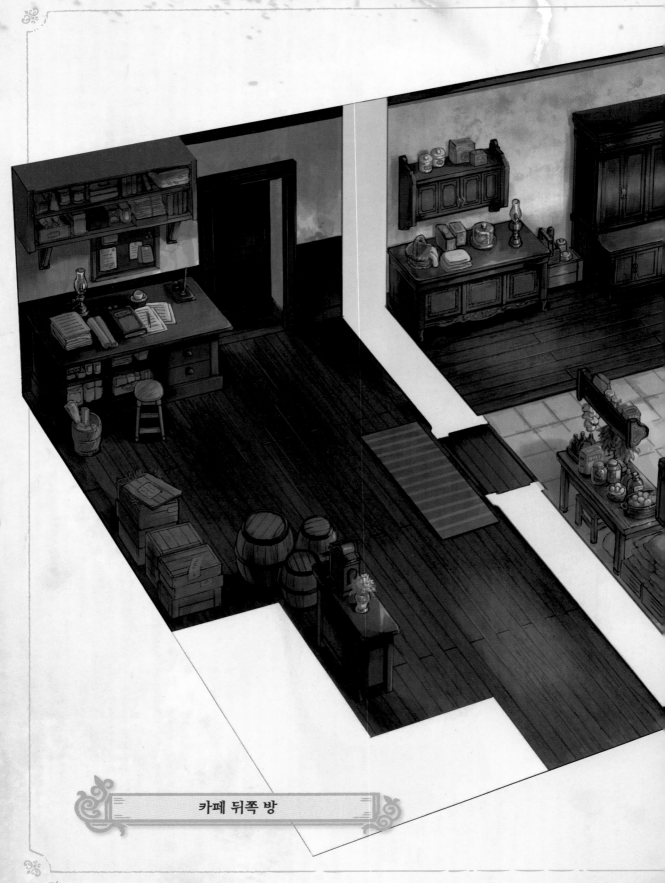

카페 뒤쪽 방

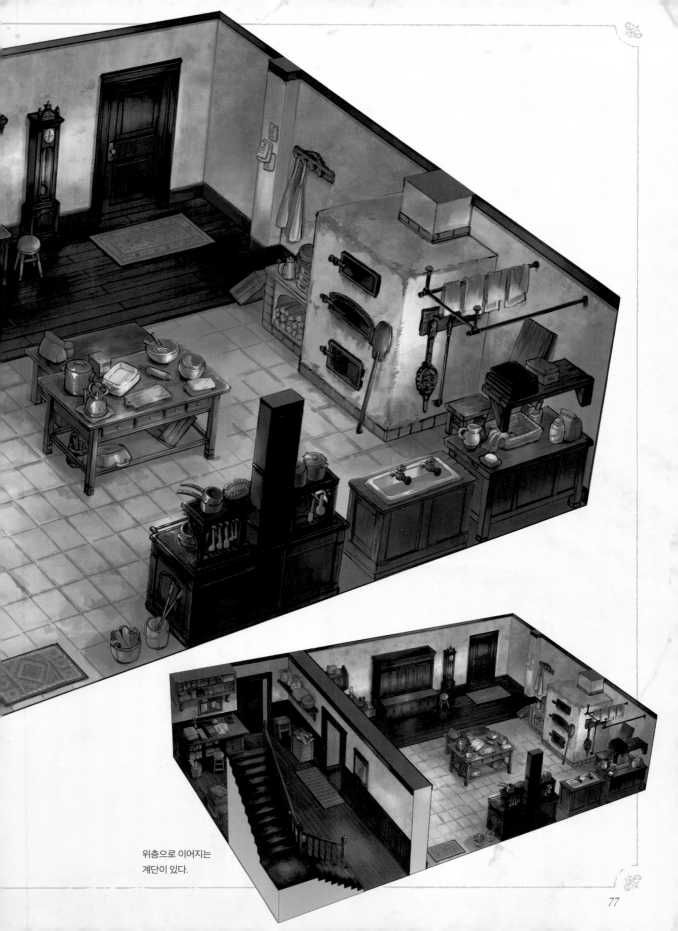

위층으로 이어지는
계단이 있다.

카페 뒤쪽 방 둘러보기

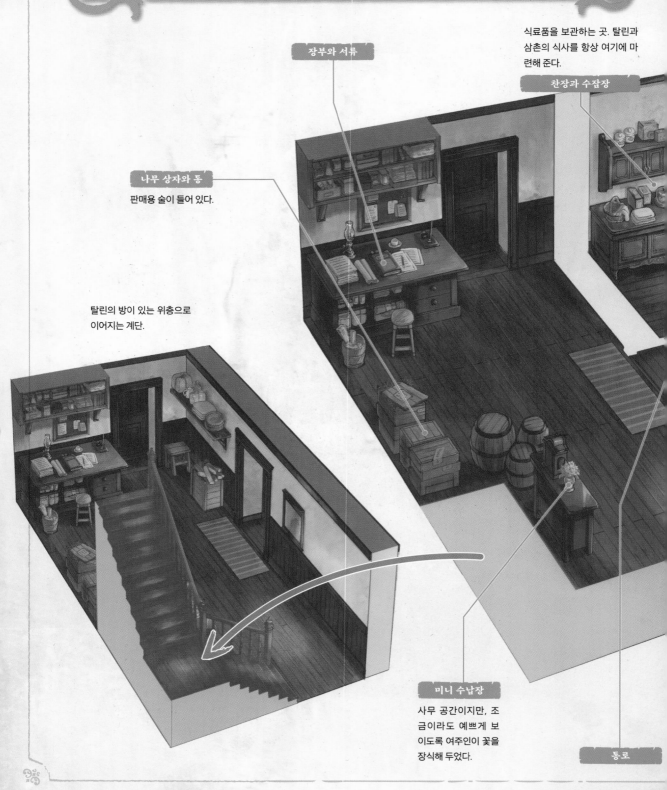

장부와 서류

식료품을 보관하는 곳. 탈린과 삼촌의 식사를 항상 여기에 마련해 준다.

찬장과 수잡장

나무 상자와 통

판매용 술이 들어 있다.

탈린의 방이 있는 위층으로 이어지는 계단.

미니 수납장

사무 공간이지만, 조금이라도 예쁘게 보이도록 여주인이 꽃을 장식해 두었다.

통로

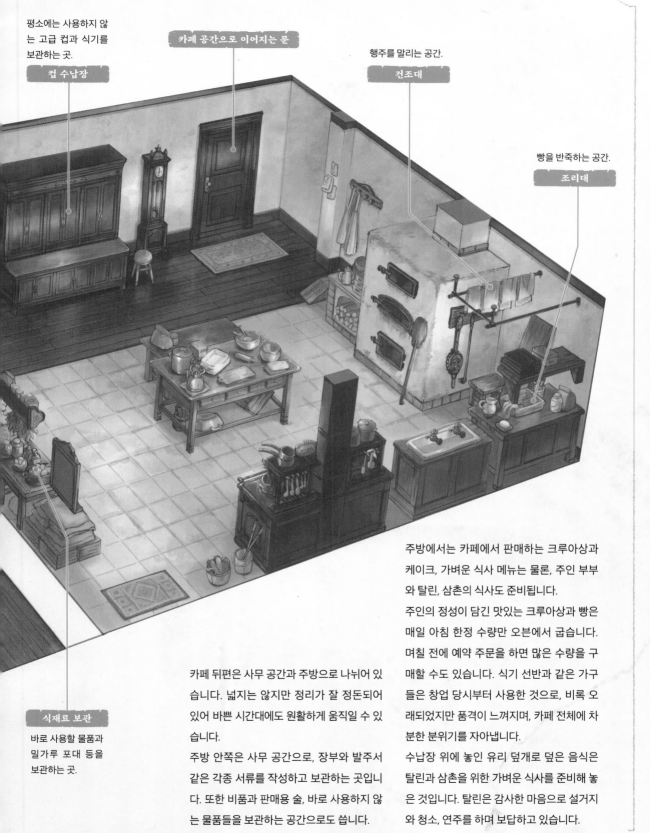

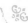

평소에는 사용하지 않는 고급 컵과 식기를 보관하는 곳.

컵 수납장

카페 공간으로 이어지는 문

행주를 말리는 공간.

건조대

빵을 반죽하는 공간.

조리대

식재료 보관

바로 사용할 물품과 밀가루 포대 등을 보관하는 곳.

카페 뒤편은 사무 공간과 주방으로 나뉘어 있습니다. 넓지는 않지만 정리가 잘 정돈되어 있어 바쁜 시간대에도 원활하게 움직일 수 있습니다.

주방 안쪽은 사무 공간으로, 장부와 발주서 같은 각종 서류를 작성하고 보관하는 곳입니다. 또한 비품과 판매용 술, 바로 사용하지 않는 물품들을 보관하는 공간으로도 씁니다.

주방에서는 카페에서 판매하는 크루아상과 케이크, 가벼운 식사 메뉴는 물론, 주인 부부와 탈린, 삼촌의 식사도 준비됩니다.

주인의 정성이 담긴 맛있는 크루아상과 빵은 매일 아침 한정 수량만 오븐에서 굽습니다. 며칠 전에 예약 주문을 하면 많은 수량을 구매할 수도 있습니다. 식기 선반과 같은 가구들은 창업 당시부터 사용한 것으로, 비록 오래되었지만 품격이 느껴지며, 카페 전체에 차분한 분위기를 자아냅니다.

수납장 위에 놓인 유리 덮개로 덮은 음식은 탈린과 삼촌을 위한 가벼운 식사를 준비해 놓은 것입니다. 탈린은 감사한 마음으로 설거지와 청소, 연주를 하며 보답하고 있습니다.

에이슌의 집

에이슌의 집 주변 둘러보기

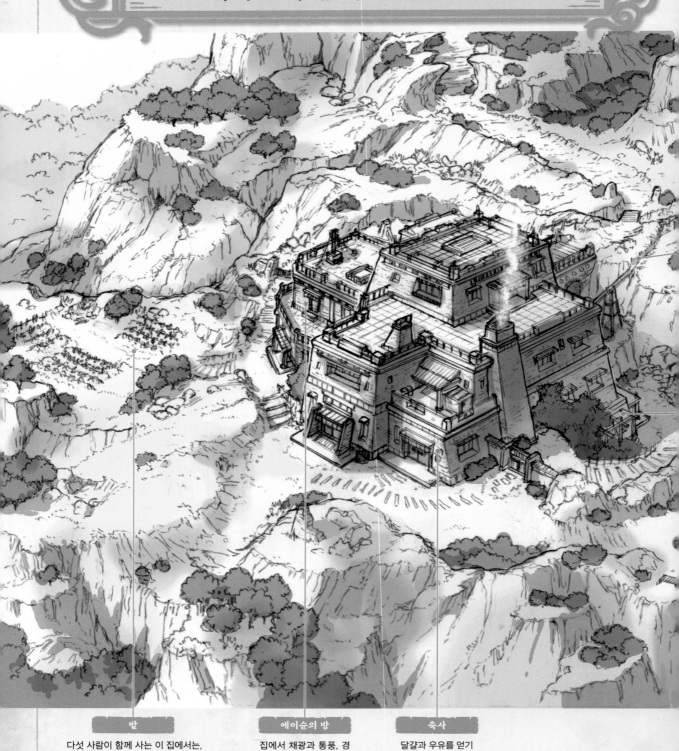

밭

다섯 사람이 함께 사는 이 집에서는, 식탁에 오르는 채소 대부분을 직접 재배하고 있다.

에이슌의 방

집에서 채광과 통풍, 경치가 가장 좋은 곳에 위치해 있다.

축사

달걀과 우유를 얻기 위해 닭과 염소를 기르고 있다.

상류의 개울에서 물을 끌어와 생활용수로 사용하고 있다.

생활용수 수로

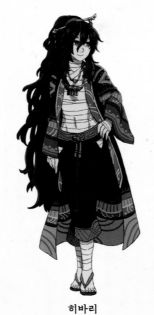

히바리

히바리의 방

과거 임무 중 사고가 발생해 얻은 후유증으로 건강이 좋지 않아, 이 방에서 요양하면서 조용히 지낸다.

훈련장

히바리의 동거인 세 명이 에이슌에게 호신술과 무술을 가르쳐 주는 공간.

에이슌과 히바리, 그리고 지인들이 함께 사는 집.

에이슌은 다른 나라의 고위 가문에서 태어나 가문의 후계자 후보 중 하나였지만, 여러 사정과 가문의 수장인 고모의 결정으로 인해 대여섯 살 무렵에 가족들과 떨어져 살게 되었습니다.

그 무렵 고모의 부관이었던 히바리는 임무 중 부상을 입고 은퇴한 후, 먼 고원 지역으로 이주했습니다. 고모와의 상의 끝에, 에이슌도 함께 데리고 조용한 마을로 향하게 되었는데, 이는 그를 가문의 후계 다툼에서 보호하기 위한 조치였습니다.

에이슌은 히바리와 그의 지인들에게 학문과 무술을 배우며 호기심 많은 소년으로 성장했습니다. 어느 날 마을을 방문한 니레 상회의 일행과 만난 후, 외부 세계를 직접 경험해 보고 싶다는 마음과 혼자 힘으로 살아갈 수 있는 사람이 되고 싶다는 생각을 품게 되었습니다. 이후 그는 상단에 들어가 상인으로서 무역과 장사 일을 배우기 시작했습니다.

마을 외곽에 있는 집

에이슌이 사는 집은 이전 집 주인이 괴팍한 사람이었는지 마을 중심에서 멀리 떨어진 곳에 위치해 있다. 오랫동안 집이 비어 있었기 때문에 파손이 심했고, 고모의 지원으로 개조하여 살 수 있게 되었다.

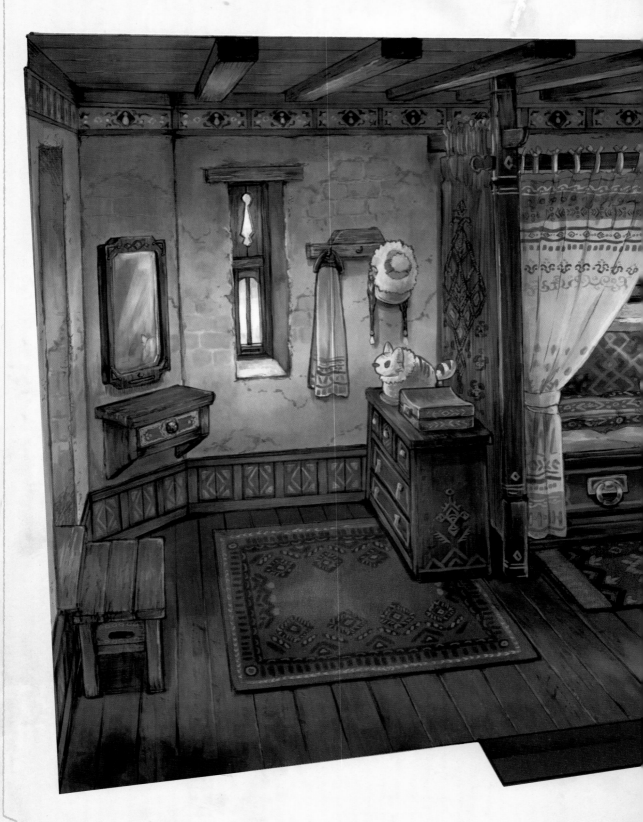

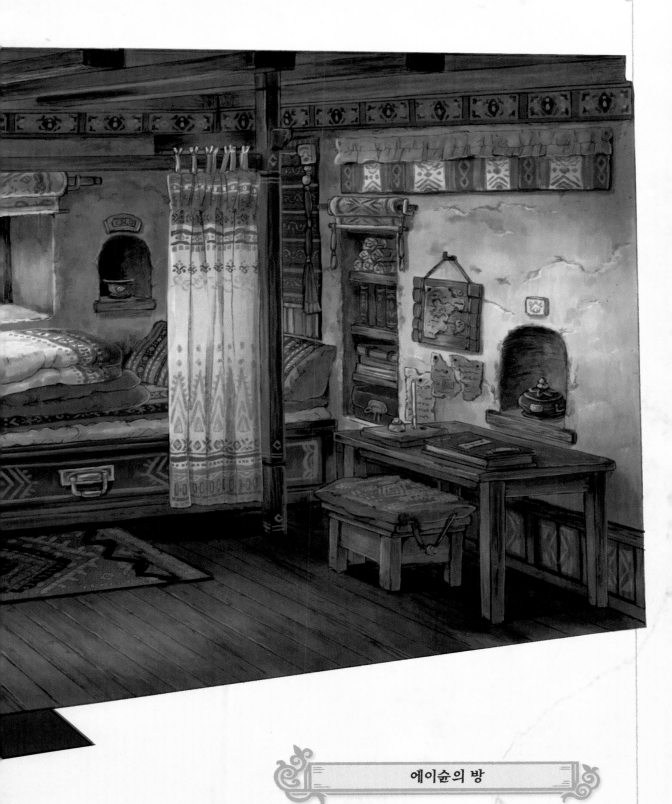

에이슌의 방

에이슌의 방 둘러보기

아담한 에이슌의 방. 본가를 떠나 대여섯 살 무렵부터 쭉 이 방에서 지냈으며, 필요한 최소한의 물건들만 놓여 있습니다.

그는 열한 살에 상단에 들어가 일하기 시작했습니다. 이제는 몇 달에 한두 번 정도만 집에 돌아오지만, 이곳은 언제나 마음이 놓이는 안식처입니다. 배려심 많은 동거인은 그가 언제 돌아와도 편히 쉴 수 있도록 방을 관리해 주고 있습니다. 또 다른 동거인은 장난을 좋아해서 깜짝 놀랄 만한 것을 놓아두기도 해, 그럴 때마다 아웅다웅하기도 합니다.

에이슌은 꼼꼼한 성격이라 방이 늘 정돈되어 있습니다. 그는 신기하거나 특이한 물건을 좋아해서 벽면 책장에 보물처럼 여기는 옛날 이야기 책과 진귀한 책들을 가지런히 꽂아 두었습니다. 책장은 에이슌이 집을 비운 사이에도 책이 햇볕에 바래지 않도록 정교하게 짜인 가림막이 달려 있는 구조입니다.

벽에는 이 집을 개조했을 때 아래층에서 발견된, 정체불명의 그림과 문자 같은 것이 적힌 신비한 종이로 장식했습니다. 다른 사람들에게는 의미를 알 수 없는 물건이지만, 에이슌은 그것이 고대 문명의 유물임에 틀림없다고 믿으며 설레는 마음을 감추지 못합니다. 실력 있는 상인이 되어 각지를 돌아다니며 이름을 떨치는 것이 그의 꿈이지만, 미지의 것들을 많이 보고 수수께끼를 풀고 싶다는 바람도 강해서 가끔은 그 사이에서 마음이 흔들립니다. 탈린과의 만남은 그 꿈을 향해 조금씩 나아가는 계기가 되었습니다.

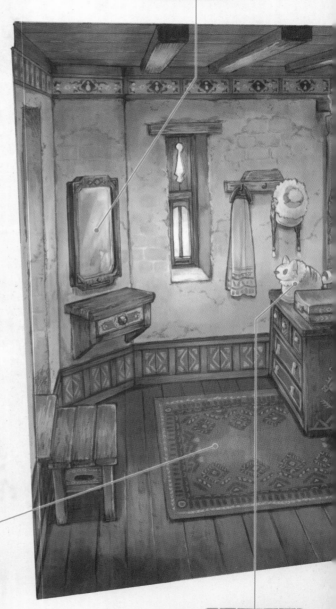

외모를 단정히 하고 싶을 때 꼼꼼하게 들여다본다.

거울

카펫

튼튼하고 질 좋은 물건이다.

설사자 봉제 인형

니레 상회의 부단장인 조세로산이 만들어 줬다. 에이슌이 기르는 새하얀 설사자와 꼭 닮았다.

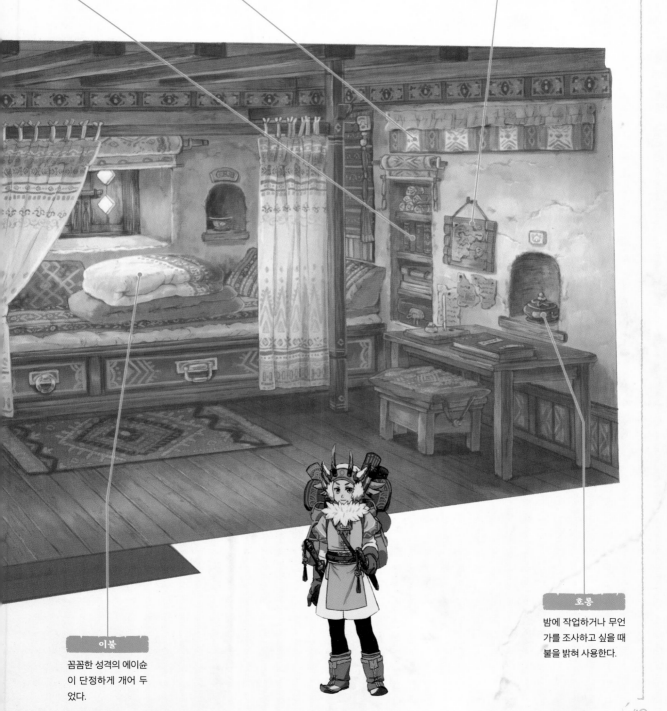

다른 사람들에게 물려받은 소중한 책들이 꽂혀 있다.

책장

손재주가 좋은 동거인이 손수 만든 것이다.

벽걸이 천

건물 지하에서 발견한 에이슌의 보물이며, 알 수 없는 상형 문자가 그려져 있다.

신비한 종이

호롱

밤에 작업하거나 무언가를 조사하고 싶을 때 불을 밝혀 사용한다.

이불

꼼꼼한 성격의 에이슌이 단정하게 개어 두었다.

캐릭터 설정 노트

상황에 맞는 설정과 소지품을 메모한 내용입니다.

안경
작은 글씨를 볼 때만 쓴다.

여행 기록 수첩
직접 골라서 더 애착이 가는 펜과 수첩.

호신용 권총
친구가 만든 수제 권총.

권총집
탄알집도 함께 장착할 수 있다.

탄알집
예비 총탄을 넣는다.

탈린

서쪽 대륙 출신. 사소한 일은 신경 쓰지 않는 편이라 옷차림에도 무심하다.

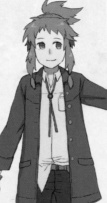

모자와 넥타이
할아버지에게서 물려받았다.

부츠
여행 중 위급한 상황을 대비해 친구가 만들어 준 것이다. 라이터와 나이프가 밑창 안에 숨어 있다.

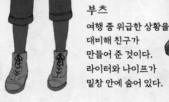

여기

뒷모습과 배낭

알루미늄 물통과 컵
야외용이며, 불 위에 바로 올릴 수 있다.

잠에서 깬 모습
막 일어나 몽롱한 상태다.

에이슌

니레 상회의 단원. 탈린보다 어리지만 야무지다.

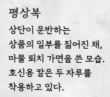

얼굴을 드러낸 상태
마을 안에서는 가면을 벗고 있다. 어려 보이면 거래할 때 상대에게 얕보일 수 있어 가면을 쓰기도 한다.

평상복
상단이 운반하는 상품의 일부를 짊어진 채, 마물 퇴치 가면을 쓴 모습. 호신용 칼은 두 자루를 착용하고 있다.

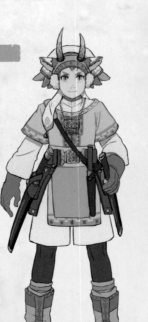

마물 퇴치 장식
히바리가 선물한 장식을 항상 착용하고 있다.

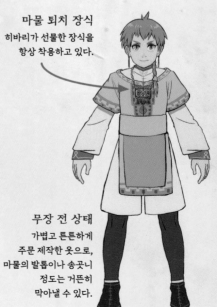

무장 전 상태
가볍고 튼튼하게 주문 제작한 옷으로, 마물의 발톱이나 송곳니 정도는 거뜬히 막아낼 수 있다.

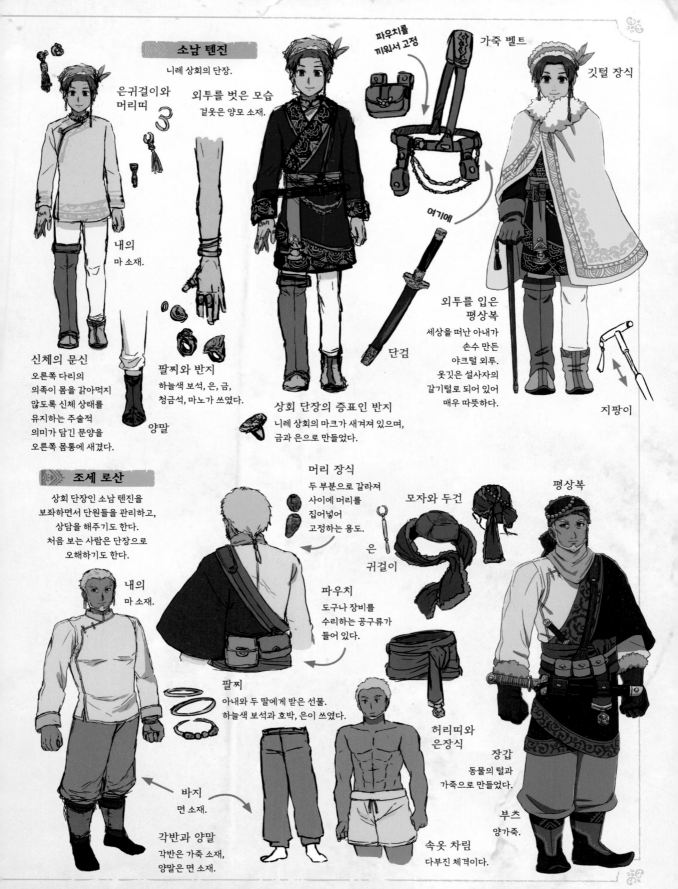

소남 텐진

니레 상회의 단장.

은귀걸이와 머리띠

외투를 벗은 모습
겉옷은 양모 소재.

내의
마 소재.

신체의 문신
오른쪽 다리의 의족이 몸을 갉아먹지 않도록 신체 상태를 유지하는 주술적 의미가 담긴 문양을 오른쪽 몸통에 새겼다.

팔찌와 반지
하늘색 보석, 은, 금, 청금석, 마노가 쓰였다.

양말

상회 단장의 증표인 반지
니레 상회의 마크가 새겨져 있으며, 금과 은으로 만들었다.

파우치를 끼워서 고정

가죽 벨트

깃털 장식

여기에

단검

외투를 입은 평상복
세상을 떠난 아내가 손수 만든 야크털 외투. 옷깃은 설사자의 갈기털로 되어 있어 매우 따뜻하다.

지팡이

조세 로산

상회 단장인 소남 텐진을 보좌하면서 단원들을 관리하고, 상담을 해주기도 한다. 처음 보는 사람은 단장으로 오해하기도 한다.

내의
마 소재.

머리 장식
두 부분으로 갈라져 사이에 머리를 집어넣어 고정하는 용도.

은 귀걸이

모자와 두건

평상복

파우치
도구나 장비를 수리하는 공구류가 들어 있다.

팔찌
아내와 두 딸에게 받은 선물. 하늘색 보석과 호박, 은이 쓰였다.

바지
면 소재.

각반과 양말
각반은 가죽 소재, 양말은 면 소재.

속옷 차림
다부진 체격이다.

허리띠와 은장식

장갑
동물의 털과 가죽으로 만들었다.

부츠
양가죽.

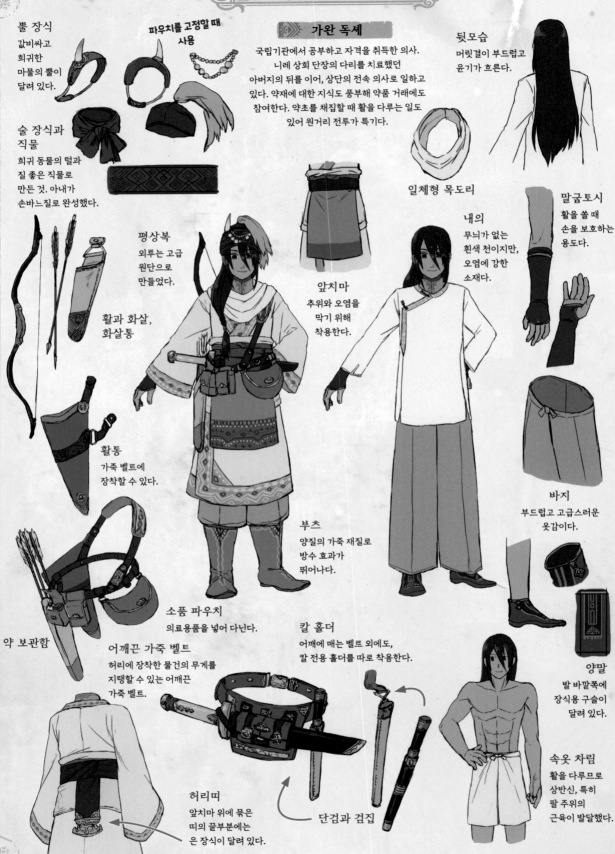

뿔 장식
값비싸고 희귀한 마물의 뿔이 달려 있다.

파우치를 고정할 때 사용

가완 독셰

국립기관에서 공부하고 자격을 취득한 의사. 니레 상회 단장의 다리를 치료했던 아버지의 뒤를 이어, 상단의 전속 의사로 일하고 있다. 약재에 대한 지식도 풍부해 약품 거래에도 참여한다. 약초를 채집할 때 활을 다루는 일도 있어 원거리 전투가 특기다.

뒷모습
머릿결이 부드럽고 윤기가 흐른다.

술 장식과 직물
희귀 동물의 털과 질 좋은 직물로 만든 것. 아내가 손바느질로 완성했다.

일체형 목도리

말굽토시
활을 쏠 때 손을 보호하는 용도다.

평상복
외투는 고급 원단으로 만들었다.

내의
무늬가 없는 흰색 천이지만, 오염에 강한 소재다.

활과 화살, 화살통

앞치마
추위와 오염을 막기 위해 착용한다.

활통
가죽 벨트에 장착할 수 있다.

바지
부드럽고 고급스러운 옷감이다.

약 보관함

소품 파우치
의료용품을 넣어 다닌다.

부츠
양질의 가죽 재질로 방수 효과가 뛰어나다.

칼 홀더
어깨에 매는 벨트 외에도, 칼 전용 홀더를 따로 착용한다.

양말
발 바깥쪽에 장식용 구슬이 달려 있다.

어깨끈 가죽 벨트
허리에 장착한 물건의 무게를 지탱할 수 있는 어깨끈 가죽 벨트.

허리띠
앞치마 위에 묶은 띠의 끝부분에는 은 장식이 달려 있다.

단검과 검집

속옷 차림
활을 다루므로 상반신, 특히 팔 주위의 근육이 발달했다.

머리카락
심한 곱슬머리가 콤플렉스라
꾸미는 데 열심이다. 가완 독셰의
찰랑이는 머릿결을 부러워한다.
이성의 호감을 받고 싶지만,
어째서인지 인기가 없다.

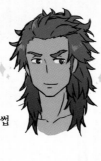

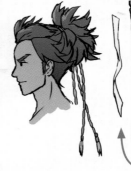

장식 머리끈
마물을 퇴치해 주고 행운이
함께하기를 기원하며
두 남동생과 여동생이
하나씩 엮어 준 것.
끝에는 은과 하늘색 보석이
달려 있다. 머리를 묶은 뒤,
장식 머리끈으로 정리한다.

처진 눈
+ 아래 속눈썹
이목구비가
뚜렷하다.

천 머리끈

은 귀걸이
행운을 비는 말이
새겨져 있다.

내의
상의는 마,
바지는 면 소재.

깃 부분
동물의 털 소재로
따뜻하다.

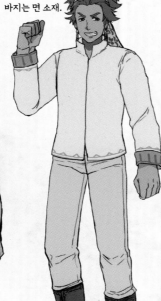
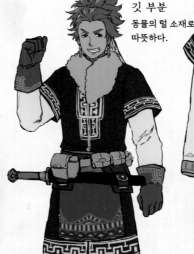

각반
부츠 위에
착용한다.
발에 피로를
덜어 주는
효과가 있다.

외투
고급 면 소재.
니레 상회에서 일하며
모은 돈으로 큰마음 먹고
장만한 옷이다.

두건
면 소재. 양 끝에
따뜻한 술이
붙어 있다.

속옷 차림
대량 식사를 준비하고,
무거운 짐을 나르며,
고된 장거리 이동으로 단련된 몸.

부츠
상회가 운영하는
도구 가게에서
맞춤 제작했다.

벨트와 칼 홀더
항상 벨트에는
약 등을 넣는
파우치를 달고 있으며,
호신용 칼도 착용한다.

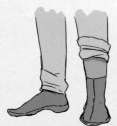

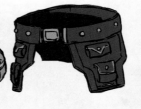

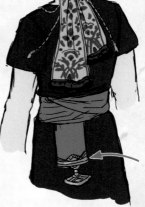

양말
면 소재.

데키에 테한
맛있는 음식을 만드는 상단의 요리사.
풍부한 지식을 활용해 식재료 거래에도 참여한다.
다부진 체형에 최소한의 호신술 정도는 가능하다.
하지만 음식을 소홀히 대하는 사람에게는
강철 주먹으로 물리력을 행사할 때도 있다.

허리띠
가완 독셰의
허리띠처럼
은 장식이
달려 있다.

MAKING

세계관을 보여 주는 작품 몇 가지를 엄선해 제작 과정을 소개합니다.

지금부터는 '이름 없는 대지'와 '세 대륙'이라는 이세계 속 음식, 소품, 건물, 풍경 중에서 6개 그림을 선정하여, 처음 구상부터 완성까지의 과정을 소개하겠습니다. 제가 작업을 진행하면서 가지는 태도와 생각, 세계관을 구축하는 방법을 살펴볼 수 있습니다.

또한 작업 중에 고민이 생겼을 때 도움이 되었던 소소한 팁들도 곁들였습니다.
이번 작업은 여럿이 함께하는 프로젝트와 달리, 개인적으로 자유롭게 창작한 세계관이기 때문에 정해진 틀이나 시간에 얽매이지 않고, 제 마음이 가는 대로 성실하게 제작했습니다.

 MAKING 01 음식 - 1　**고기찐빵의 재료**　▶100쪽

 MAKING 02 음식 - 2　**명물 고기찐빵**　▶105쪽

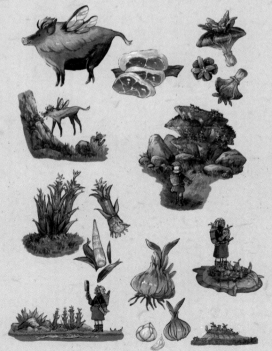

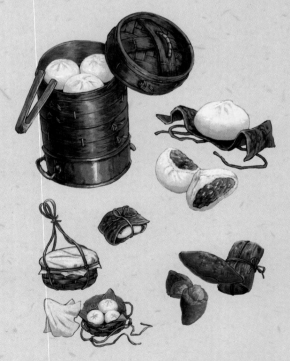

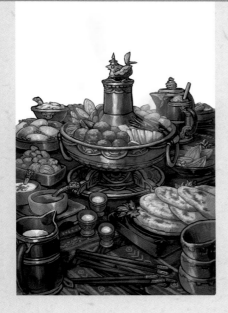

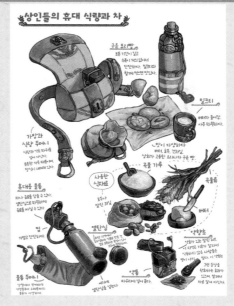

저는 언제나, '이런 걸 그리고 싶다'는 제 마음에 충실하면서 가능한 한 최선을 다해 그리겠다는 자세로 작업에 임하고 있습니다. 제작 과정을 소개하면서, 그동안 제가 무의식중에 처리했던 일들이나 습관처럼 굳어진 작업 방식을 글로 정리하고 체계화하는 시도도 해보았습니다.

물론 여기서 소개하는 방식은 어디까지나 제가 쌓아 온 경험을 바탕으로 선택한 하나의 방법일 뿐, 창작 세계를 구축하고 제작하는 데 있어 유일한 정답은 아닙니다. 세계관을 창작해 보고 싶거나 창작 과정에서 고민하고 있는 분들께 조금이나마 도움이 되기를 바랍니다.

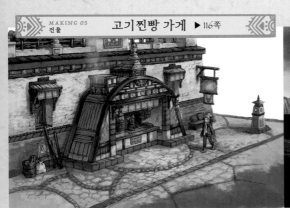

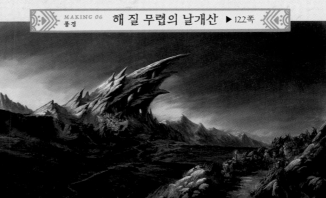

창작과 제작을 위해 **평소에 하고 있는 일들**

일상 속에는 창작을 위한 수많은 힌트와 아이디어가 숨어 있습니다.
그것을 어떻게 그림으로 풀어내는지를 소개하겠습니다.

일상생활에서 인상 깊게 남은 것들, 문득 떠오른 아이디어들은 평소에 메모나 스케치로 정리해 머릿속에서 꺼내 놓습니다. 그 이유는 직업적인 영향도 물론 있지만, 무엇보다 제가 그림 그리는 걸 아주 좋아하기 때문입니다.

머릿속에 떠오른 이미지를 꺼내고 싶을 때는, 종이와 펜만 있으면 부담 없이 구상한 것을 스케치할 수 있습니다. 간단한 도구이기에 마음을 가다듬고 집중하기 좋고, 스스로 좋다고 느껴지는 결과물이 나오기도 쉽습니다. 저는 손을 계속 움직이며 종이에 기록해 놓은 것들을 차곡차곡 모아두고 있습니다. 이것들이 제 작업이나 창작 활동에 큰 도움이 됩니다.

이제부터는 자료를 수집할 때 사용하는 방법들을 소개하겠습니다. 작화에 들어가기 전까지는 이 방법들을 중심으로 진행하며, 부족하다고 느껴질 경우 다른 방식도 시도해 봅니다.

스케치의 일부: 그림은 적당한 클리어파일에 넣거나 클립으로 모아 케이스에 보관하고 있다. 엄청나게 많은 양은 아니지만, 내 페이스에 맞춰 꾸준히 모으는 중이다. 매일 그리기보다는, 일정 기간 몰아서 그렸다가 잠시 쉬고, 다시 그리는 방식으로 작업을 이어가고 있다.

인터넷으로 이미지나 글 찾기

건물이나 배경, 음식을 그리다 보면, 그것의 형태나 구조, 조리 방식이나 가공 방법을 모를 때, 또는 좀 더 보기 좋은 형태로 표현하고 싶을 때가 있습니다. 그럴 때는 구글(Google)이나 핀터레스트(Pinterest)에서 이미지 검색을 활용합니다. 특히 완전히 생소한 대상을 그려야 할 경우에는 먼저 대략적인 형태, 색감, 구조를 파악한 뒤 정면, 윗면, 단면, 밑면 등 다양한 각도에서 촬영한 자료를 찾아봅니다. 이런 정보가 불분명하면, 그림에 설득력과 현실감이 떨어지기 때문입니다.

세계관을 설정할 때 참고한 나라나 지역이 있을 경우, 그 지역의 여행 사이트를 찾아 명소나 역사 등 전체적인 개요를 파악하면 큰 틀을 잡는 데 도움이 됩니다. 또한 원하는 검색 결과가 잘 나오지 않거나 의도와 다른 이미지가 섞여 나올 때는, 영어나 해당 국가의 언어로 검색해 보는 것도 좋습니다. 예를 들어, 유럽의 오래된 가구를 조사할 때 그 나라의 언어로 검색하면 현대 가구 정보가 걸러져 원하는 자료에 더 쉽게 접근할 수 있습니다.

사물의 구조처럼 정지된 이미지로 이해하기 어려운 요소는 YouTube 등의 영상을 활용해서 파악합니다. 예를 들어, 조리 도구라면 실제 사용 방식이나 손의 움직임을 영상으로 관찰하면서 구상한 아이디어에 살을 붙여 나갑니다. 또한 도구 제조사의 홈페이지에 소개된 도구의 역사나 변화 과정도 창작의 힌트가 되는 경우가 많습니다.

좋아하는 **만화, 화집, 기법서**. 그림을 그릴 때나 아이디어를 구상하다가 막힐 때, 이런 자료들이 있으면 마음이 놓인다.

책에서 찾기

제가 창작한 '샤엔의 상인 – 이름 없는 대지의 여행 기록'은 판타지, 동양, 상인, 미지의 땅을 기록하는 여행을 주요 키워드로 삼고 있습니다. 이와 관련해 책도 참고 자료로 활용했습니다.

우선 책을 찾아보고, 읽고, 생각하는 과정을 통해 스스로 나름의 해석을 덧붙입니다. 책을 읽다 보면 즐거움이나 흥미로움 같은 감정이 자극을 받고, 그 감각을 통해 떠오른 키워드들이 자연스럽게 어우러져 아이디어로 발전하는 경우가 많습니다.

책의 가장 좋은 점은, 내가 몰랐던 지식이나 미처 떠올리지 못했던 관점을 다양하게 얻을 수 있다는 것입니다. 저는 주로 인터넷 검색으로 큰 틀을 먼저 파악하고, 더 깊이 있고 정확한 정보가 필요할 때는 책을 읽습니다. 책 읽는 속도가 느린 편이라 이동 중에도 읽을 수 있도록 항상 가방에 한 권쯤 넣어 다니며 시간을 활용하고 있습니다. 사람마다 주목하는 부분이나 받아들이는 방식이 다르기 때문에, 여러 방법을 직접 시도해 보기를 추천합니다.

게임 공략집이나 설정 자료집도 참고합니다. 세계관의 규칙이나 이미지가 풍부하게 담겨 있어서 보는 재미가 있고, 디자인에 담긴 의도를 유추하거나 게임 안에서는 어떤 식으로 반영되었는지를 비교해 보는 것도 창작에 많은 도움이 됩니다.

이번 세계관은 교통 수단과 산업 수준을 약 100년

전과 유사하게 설정했기 때문에, 교통망이 덜 발달한 시대에 외국을 여행했던 사람들의 책을 읽으며, 그들이 느꼈던 감정이나 자국과의 문화 차이, 음식, 도구, 언어에 관한 객관적인 정보를 얻을 수 있었습니다.

또한 유럽풍 지역 출신으로 설정한 주인공을 더 깊이 이해하고 싶어서, 실제로 유럽에서 나고 자란 사람들이 쓴 소설과 에세이도 읽었습니다. 여행자의 시선이 아닌, 그 나라 사람들의 관점에서 사고방식, 문화, 이름 등에 대한 정보를 얻고자 한 것이죠. 내가 자라 온 환경과는 다른 문화와 관습을 알게 되고, 내가 아는 것들과 비교해 보는 과정 자체가 굉장히 흥미로웠습니다.

세상에는 내가 경험해 보지 못한 것들이 정말 많기 때문에, 사진이나 그림과 함께 폭넓은 지식을 담은 도감도 자주 참고합니다. 특히 초등학생을 대상으로 한 도감은 설명이 이해하기 쉬워서 전체적인 틀을 빠르게 잡을 수 있어서 유용했습니다.

음식이나 생물에 관련한 설정을 고민할 때, 동식물의 서식 환경과 생태 정보가 세계관을 구상하는 데 큰 도움이 되었습니다. 도감을 고를 때는 책의 크기가 너무 크지 않고, 사진이 큼직하게 실려 있어 시각적으로 보기 좋은 책을 선택했습니다.

참고한 나라의 100여 년 전 모습을 담은 흑백 사진이 실린 사진집도 자료로 활용했습니다. 꼭 보고 싶다고 생각한 자료일수록 이상하게도 20~30년 전에 출간된 경우가 많아 구하기가 어려웠는데, 그런 책은 헌책방 사이트에서 주문해 입수했습니다. 그 시대의 생활상이나 물건들의 형태, 사용하는 모습을 실제 사진으로 확인할 수 있어서 제작에 많은 힌트를 얻었습니다.

여행 가이드북은 그 나라의 명소, 역사, 음식, 풍경, 문화, 볼거리 등 다양한 정보를 요약해서 전해 주기 때문에 즐겁게 지식을 얻을 수 있는 자료로 활용하고 있습니다. 지명에 얽힌 유래나 소소한 상식이 함께 실려 있다는 점도 읽는 재미를 더

해 주는 포인트입니다.

옛 상인이나 실크로드와 관련한 책에 실린 일화나 인물의 생각, 어떤 물건을 거래했는지 등도 조사했습니다.

세계관 설정을 구현하는 방식이나 디자인 측면에서 참고한 만화도 있습니다. 작가가 좋아하는 세계에 담긴 열정과 생각이 고스란히 전해지기 때문에 창작의 에너지가 되기도 합니다.

민족 의상과 장신구가 실린 사진집은 디자인을 참고할 뿐 아니라 사용된 기술과 재료에 대한 설명이 있어 세계관 설정에 반영할 수 있었습니다. 멋진 사진들을 보다 보면 자료를 찾는다는 것도 잊고, 어느새 빠져들어 들여다보게 됩니다.

여러 사람과 대화하기

가족의 직업이나 옛이야기에서 영감을 얻을 때도 있습니다. 저희 아버지는 해외에서 일하시는데, 각국을 다니며 겪은 일들을 늘 즐겁게 이야기해 주셨습니다. 큰아버지도 만날 때마다 주변에서 일어난 일상적인 에피소드나 좋아하는 것들을 밝고 활기차게 들려주시는데, 그런 이야기에서 나온 재미있는 사건이나 인물들을 자주 캐릭터 설정이나 세계관에 반영하곤 합니다.

본가에서 촬영한 사진들. 도심에서는 좀처럼 보기 힘든 풍경이 많아서 귀성할 때마다 카메라에 담았다. 왼쪽의 사슴뿔은 20쪽 '여행이 시작된 마을'에서 텍스처 소재로 사용했다.

함께 창작 활동을 하는 친구와는 서로 그림을 보여 주고, 조언과 감상을 나누면서 좋은 자극을 주고받고 있습니다.

자신의 경험과 추억을 그림으로 구현하기

이 책에 등장하는 음식과 도구는 저의 경험과 추억을 바탕으로 그린 것이 많습니다. 맛있게 먹었던 음식이나 즐거웠던 기억, 애니메이션과 그림책을 보며 품었던 동경 같은 감정들이 그림 속에 담겨 있습니다.

예를 들어 93쪽 '명물 고기찐빵'은 도쿄에서 본가로 향하던 귀성길에, 야간버스가 정차하던 휴게소에서 사 먹었던 기억에서 출발했습니다. 몹시 추운 겨울 밤, 찬 공기 속에서 따끈한 만두를 먹었던 체험을 떠올리며 그림으로 그렸습니다.

영화나 영상 자료 참고하기

이 책의 세계관은 약 100년 전, 즉 1920~30년대를 배경으로 하고 있어 당시의 영상 작품도 참고 자료로 삼았습니다. 흑백 영화 속에는 건축물, 의상, 생활용품은 물론, 당시 사람들의 일상적인

분위기까지 생생하게 담겨 있어 창작 아이디어에 많은 영감을 받았습니다.

경치와 사물 촬영하기

이 이야기는 자연이 넓게 펼쳐진 세계를 배경으로 하기 때문에, 아직 자연이 풍부한 본가 주변에서 사계절의 다양한 풍경을 촬영해 참고 자료로 삼았습니다. 집이 오래되어 할아버지께서 사용하던 옛 도구들도 많이 남아 있었고, 그것들 또한 전부 촬영해 자료로 활용했습니다. 풍경이나 땅의 질감 등은 일러스트의 텍스처로 사용하기도 했습니다. 그리고 그곳을 직접 걸으며 느낀 감정과 인상도 작품의 세계관에 녹여 냈습니다.

창작할 때 기억할 점

평소에도 신경 써 왔던 부분이지만, 이 책을 만드는 과정에서 특히 고민이 생기거나
작업이 막힐 때마다 다시 되짚으며 정리한 내용입니다.

창작 중인 세계관에 이름과 제목 붙이기

아이디어가 떠오르면, 가제라도 좋으니 먼저 제목을 붙입니다. 제목이 생기면 그 자체로 작업의 방향성과 목표가 뚜렷해지고, 어떤 식으로 진행할지의 흐름도 조금씩 명확해집니다.

차별화할 수 있는지 비교해 보기

건물이나 거리 풍경을 봤을 때 '이건 동양풍, 저건 유럽풍'처럼 대략적인 판단이 가능한지 살펴봅니다. 또한 전체를 멀리서 바라봤을 때 색감이나 형태가 내가 의도한 이미지와 일치하는지도 점검합니다.

하나하나 무조건 완성하기

아무리 서툴더라도 그림을 끝까지 완성하는 습관을 들이기로 스스로에게 약속했습니다. 말이나 머릿속 이미지로는 타인에게 온전히 전달하기 어렵기 때문에, 누구나 한눈에 이해할 수 있는 완성된 형태로 표현하는 것이 중요합니다. 기준이 될 만한 그림이 하나라도 완성되어 있다면, 긴 이야기를 한꺼번에 그릴 수는 없더라도 이후의 작업을 차근차근 이어 나갈 수 있습니다.

전체 균형을 확인하기

작업하면서 조금이라도 필요하다고 느낀 요소는 가능한 한 많이 그려 둡니다. 그것들을 나란히 놓고 전체 균형을 살펴보며 이상하거나 어색한 부분은 없는지 반드시 확인합니다.

창작 메모 소개

창작의 출발점❶ 설정과 낙서. 지금 그리고 있는 세계관의 바탕이 된 캐릭터 그림과 설정 메모가 담긴 노트. 2011~2012년에 기록한 것들이다.

노트 내용. 2011년 무렵에 끄적인 것이다. 당시 전체 낙서의 9할 정도는 캐릭터였다. 배경을 그리는 건 서툴렀지만, 가끔 공략집에 실릴 만한 설정 일러스트 같은 것도 그렸다. 그림 속 인물은 에이슌의 원형이 된 캐릭터로, 배꼽을 드러낸 스타일을 하고 있다. 당시에는 만화나 게임 속에서 배를 드러낸 얇은 옷차림의 캐릭터들이 멋져 보여서 그런 스타일을 자주 그렸다. 지금은 오히려 도톰한 옷을 입히는 쪽으로 바뀌었다.

제3자에게 보여 주기
언어로 세계관 정리하기

다른 사람의 시선과 피드백을 통해 얻는 통찰이 있기 때문에 친구나 가족에게 그림을 보여 주고 반응을 관찰합니다. 특히 미리 '이 부분을 신경 써서 봐 주면 좋겠어'라고 알려 두면, 내가 전하려는 의도가 제대로 전달되었는지를 확인할 수 있어 안심이 됩니다. 또한 말로 설명하는 것보다 설정을 노트에 정리해 보는 것이 머릿속 구조를 세우고, 미흡한 부분을 찾는 데 도움이 됩니다.

감정을 움직이는 활동 해보기

일상 속에서 게임, 애니메이션, 만화, 독서, 산책 외에도 되도록 다양한 일에 관심을 기울이려 노력합니다. 그 경험에서 어떤 점이 좋았는지, 어떤 생각을 했는지를 메모나 스케치로 기록해서 쌓아 둡니다.

세계관 설정에
오류가 없는지 확인하기

차별화하는 일과 비슷하지만, 특히 강조하고 싶은 형태(실루엣)나 색상 등이 처음 의도대로 표현되고 있는가를 여러 번 확인하면서 작업을 진행합니다. 예를 들어, 28쪽 '상인들의 도시'는 동양풍 설정이었지만, 색감과 거리 실루엣, 건물 구조가 유럽풍처럼 보였기 때문에 그 부분을 조금 수정했습니다.

자신과 타인의
공통분모 찾기

내가 즐겁고 만족스러운 것도 중요하지만, 그림을 발표한 이상 더 많은 사람들이 함께 공감하고 즐길 수 있다면 더 좋겠죠. 그래서 나와 타인이 함께 좋다고 느끼는 지점은 무엇일까를 늘 염두에 둡니다. SNS에서 큰 반응을 얻은 그림들을 분석하거나, 길거리에서 쇼핑하는 사람들의 표정과 동선을 관찰하고, 매장 진열이나 디스플레이를 참고하면서 공통적으로 좋은 반응을 얻는 요소를 찾아 그림에 반영합니다.

창작의 출발점❷ 컬러 설정과 캐릭터. 매끈한 바인더용 낱장 종이에 샤프, 코픽(Copic) 멀티라이너와 마커로 그린 그림이다. 이때는 게임 공략집 뒤쪽에 실린 설정화를 정말 좋아해서, 한 장의 그림보다 설정화를 훨씬 많이 그렸다.

2020~2022년 무렵의 창작 러프 스케치. A4 용지에 연필과 샤프로 자유롭게 낙서한 것. 잘 그려지지 않아도 나중에 아이디어로 쓸 생각으로 무작정 그렸다. 점점 쌓이다 보니 결국 잊어버릴 때도 많다.

2022년의 컬러 설정화. 머릿속에 있는 이미지를 꺼내고 싶을 때나, 단순히 아날로그 재료를 사용하고 싶을 때에 그려 둔 그림의 일부다. 종이에 그리면 생각이 차분해지는 느낌이 들어서인지 만족스러운 결과물이 나올 때가 많다.

'고기찐빵의 재료'를 그린다

이 그림은 이세계의 고원지역에서만 채취할 수 있는 독특한 식재료를 사용한 점이
포인트입니다. 각 식재료를 어떤 방식으로 구상하고 제작했는지 살펴보겠습니다.

STEP 1 러프 스케치 그리기

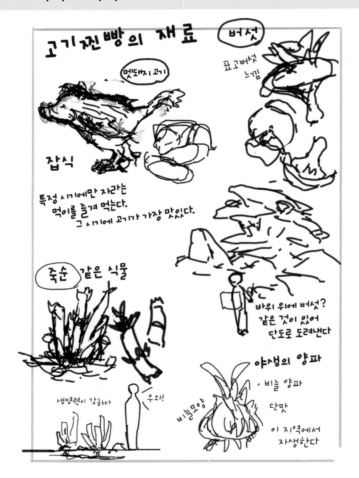

현실 세계의 고기찐빵 재료를 참고해 러프 스케치를 그렸습니다. 기본 재료로는 돼지고기, 버섯, 양파, 죽순으로 생각했습니다. 고원 지역은 해발 고도가 높아질수록 특이한 생물이 존재한다고 설정했기 때문에, 다음 조건을 바탕으로 식재료를 정했습니다.

• 고원 지역에만 서식하는 생물일 것
• 현실 세계에 비슷한 동식물이 존재할 것

• 이름 없는 대지의 세계관 설정과 충돌하지 않을 것
• 단순히 좋다고 느낀 요소 + α

동식물의 생태에 관해서는 거의 백지 상태였기 때문에, 도감이나 참고 지역에 대한 설명이 실린 사진집, 여행 사이트 등을 살펴봤고, 고대 생물이나 현대 생물과 외형이 닮은 생물을 모델로 삼으면 좋겠다는 결론을 내렸습니다.

또한 다음 조건들로 설정에 디테일을 더해 나갔습니다.

• 깊은 산속 특수한 환경에서 서식하며, 사람과의 접촉의 거의 없는 생물 → 이런 조건을 반영하면 흥미로울 것 같고, 어떤 맛일지 궁금해짐
• 생태가 독특하고 험한 환경에서도 생존 가능한 생물
• 동양 판타지 세계관으로 설정했기 때문에, 그에 어울리는 이미지를 설정에 반영

형태가 저마다 차별화되어 있는지 전체적인 균형을 확인하고 싶었기 때문에, 모든 아이디어를 한 장에 그려 정리했습니다. 가장 먼저 떠오른 조합은 '멧돼지×새'였습니다.

멧돼지 × 새

돼지는 멧돼지를 가축화한 동물이라는 점에 착안해, 고기찐빵의 메인 재료로 삼았습니다. 또한 고원 지역에서는 새와 비슷한 존재가 숭배의 대상으로 여겨진다고 설정되어 있는데, 민간 설화에서는 이것이 하늘에서 신이 내려 준 선물이자 하늘에서 내리는 축복을 나눠 주는 존재로 전해 내려옵니다. 이러한 상징성을 새와 연결해 세계관 속 식재료 설정에 반영했습니다.

고기찐빵의 재료

멧돼지 고기

잡식

특정 시기에만 자라는 먹이를 즐겨 먹는다.
그 시기에 고기가 가장 맛있다.

삿갓 모양의 꽃

표고버섯 느낌

버섯 × 꽃

버섯의 형태는 표고버섯을 기반으로 설정했는데, 특유의 향과 깊은 감칠맛이 그것을 선택한 이유 중 하나입니다. 이 버섯은 고원 지역에서 인기가 많은 고급 식재료로, 풍부하게 채취된다는 설정을 부여했습니다. 여기에 꽃이 피는 특성을 추가하면 버섯을 더 쉽게 발견할 수 있게 되어 게임 속 소재 채집지와 같은 연출로 확장할 수 있겠다고 생각했습니다. 꽃향기와 버섯향이 어우러질 수 있는 점도 설정의 매력적인 포인트였습니다.

바위 위에 버섯?
같은 것이 있어
단도로 도려낸다

죽순 같은 식물

무럭무럭~

야생의 양파

비늘 양파

단맛

이 지역에서 자생한다

고대 식물 × 죽순

동양 판타지 세계관을 살리기 위해 대나무 관련 요소를 꼭 넣고 싶었기에, 죽순을 기반으로 한 식물 설정을 구상했습니다. 고산 지대에서 대나무가 자라도 위화감이 없도록 그에 어울리는 특성을 가진 식물을 조사하던 중, 도감에서 고대 식물인 '칼라미테스'를 발견했습니다. 칼라미테스는 대나무처럼 지면에 뿌리를 뻗고, 섬유질 구조를 지닌 특징이 있어, 이를 설정해 반영하면 세계관 안에 무리 없이 녹여 낼 수 있겠다고 판단했습니다.

고대 생물 × 양파

양파는 비교적 낮은 온도에서도 재배가 가능하기 때문에 고원 지역에서도 재배할 수 있다고 설정했습니다. 하지만 보통의 재배 방식이 아닌 생물의 기능을 활용한 설정이라면 더욱 재미있을 것 같아, 양파가 생물의 등에서 자라는 모습을 떠올렸습니다. 조사하는 과정에서 비늘이 양파처럼 생긴 고대 생물을 발견했고, 그와 조합해 보기로 했습니다.

러프 스케치를 수정하고 색 정하기

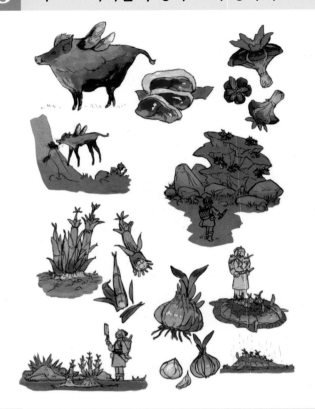

가족이나 친구 같은 제3자에게 보여 주고, 이 질감이 들진 않는지 객관적으로 검토를 부탁했습니다. 처음 '멧돼지×새' 조합의 생물을 그렸을 때, 첫인상만으로는 생태적 이미지가 잘 떠오르지 않는다는 피드백을 받았습니다. 그래서 날개를 달고, 둥글둥글한 풍선 같은 모습으로 형태를 수정했습니다. 참고한 자료 중에 둥근 가슴에 노란 털이 촘촘히 난 호박벌이 있었는데, 이 특징을 살려 멧돼지의 머리털을 노란색으로 표현해 개성을 부여했습니다. 이로써 방향성이 생겼으므로, 전체 균형에 맞게 배색을 했습니다. 색을 정하는 포인트는 다음과 같습니다.

- 참고한 동식물의 색을 일부 반영한다
- 해당 생물이 일반적인 이미지에서 너무 벗어나지 않도록 주의한다
- 게임 속에서 지면에 놓여 있어도 플레이어가 쉽게 식별할 수 있도록 색상을 정한다

그림 정돈하기

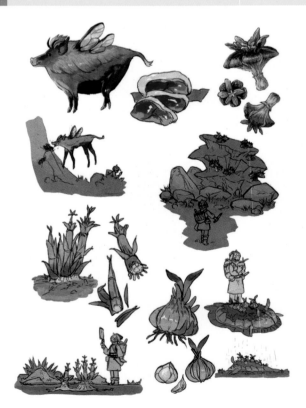

브러시로 거친 부분을 다듬습니다. 선화를 정리한 뒤에 채색 작업에 들어가는데, 작업 중에 어색함이 느껴지면 새 레이어를 만들어 선이나 색으로 다시 덧그립니다. 전체 채색을 마치면 질감→하이라이트 순서로 추가 묘사를 합니다. 멧돼지는 더 둥글어도 좋겠다는 생각이 들어 형태를 한 번 더 수정했습니다.

STEP 5 디테일을 더하고 균형 맞추기

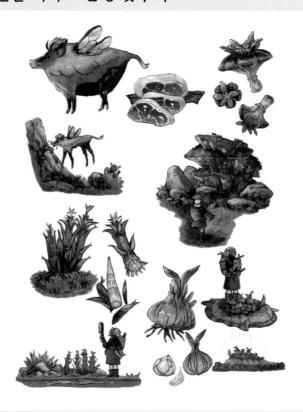

모든 아이템에 디테일을 더합니다. 각 아이템이 단독으로 봤을 때도 완성도가 있는지, 전체적으로 흥미로워 보이는지 확인합니다. 그림 전체를 한 장에 배치해 각각 크기를 균형 있게 조정하고, 모니터에서 조금 떨어져서 바라보며 이상한 점이 없는지 확인한 뒤 수정합니다. 예를 들어, 죽순은 처음에 녹색 계열로 외피를 그렸지만, 껍질을 벗긴 단면이 보이는 편이 더 먹음직스러워 보일 것 같아서 수정했습니다.

STEP 6 미세 조정 후 완성

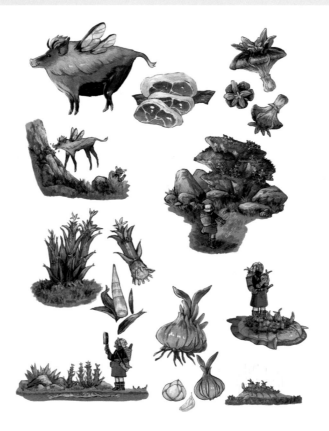

각 일러스트의 크기를 조금씩 조정했습니다. 각각 소개글을 넣기 위해 아이템 사이에 여백을 남겼습니다. 모든 배치가 정리되면 완성입니다.

자주 사용하는 도구들

작업할 때 사용하는 아날로그 재료와 디지털 도구를 소개합니다.

스케치나 아이디어를 구상할 때는 복사용지에 펜, 연필, 샤프를 손에 쥐고 그립니다. 샤프로 그린 그림에 코픽 마커로 직접 채색할 때도 있습니다. 때로는 처음부터 디지털로 작업하고, 때로는 종이에 펜으로 그린 그림을 스캔한 뒤 데이터를 정리해서 디지털로 마무리합니다.

수채화 붓으로 도화지에 그려서 만든 텍스처를 디지털 작업에 사용할 브러시로 변환하기도 하므로, 아날로그와 디지털 작업을 완전히 나누지는 않습니다. 제 개인적인 느낌이지만, 종이에 그릴 때는 복잡한 생각이 정리가 되고, 좋은 그림을

그릴 것만 같은 기분이 느껴져서 결정적인 순간에는 종이를 사용하는 경우도 있습니다.

그림 재료와 도구는 여러 해 동안 직접 사용하고 시험해 본 끝에, 사용감과 편의성이 마음에 들어 선택한 것들입니다. 그중 아래에 소개한 재료는 떨어지지 않게 늘 여유분을 챙겨 두고 있습니다.

기본 브러시

위 두 개는 포토샵으로 직접 만든 브러시다. 사각형 브러시를 제외하고는 수채화 붓으로 붓자국을 만들어 스캔해서 브러시로 만든 것이다.

브러시 용도

이 2가지로 모든 그림을 그릴 정도로 즐겨 쓴다

 선화, 채색

 채색

 지면, 산, 풀밭, 건물 등

 지면, 산 바위 등

스케치할 때 사용하는 도구와 재료다. 클립보드, 복사용지(스케치나 아이디어 구상용), 마스킹테이프, 연필깎이, 라이트 박스. 몇 년째 애용하고 있는 펜텔 붓펜도 있다.

용도별로 사용하는 도구 목록

선	샤프, 복사용지, 포토샵
채색	포토샵
플러그인	• Lazy Nezumi Pro(선 보정) • Perspective Tools(투시도 작성) • BrushBox(브러시 관리)

<div style="background:#000;color:#fff;">MAKING 02 음식 -2</div>

'명물 고기찐빵'을 그린다

음식의 외형이나 관련 도구를 그릴 때의 사고방식을 소개하겠습니다.

음식을 그릴 때는 참고한 나라와 지역에서 나는 식재료를 조사하고, 그것을 기반으로 그립니다. 그림을 그리는 또 하나 중요한 동기는 내가 먹어 보고 맛있다고 느꼈던 음식이나, 음식에 얽힌 추억과 경험입니다.
춥고 열악한 기후의 고원 지역에서 살아가는 사람들이 좋아할 만한 음식은 무엇일까를 생각했을 때, 가장 먼저 떠오

른 것이 바로 고기찐빵이었습니다. 젊은 시절, 야간버스를 타고 고향으로 돌아갈 때마다 들르던 고속도로 휴게소가 있었고, 그곳에서만 맛볼 수 있던 고기찐빵은, 늘 빠짐없이 사 먹을 만큼 큰 즐거움이었습니다. 이런 경험과 기억을 바탕으로 아이디어를 구상했습니다.
'즐거웠다', '맛있었다'는 감정을 어떻게 설정에 녹여 낼 것인가를 고민하면서, 그림

을 보는 사람이 '두근거림'이나 '와!' 하는 감탄을 느낄 수 있도록 다음 내용을 염두에 두고 러프 스케치를 그려 나갑니다.

- 현실에서는 쉽게 볼 수 없는 독특한 형태나 낭만적인 분위기를 담는다
- 질감, 구조, 손에 쥐었을 때 느껴지는 설렘까지 고려한다

STEP 1 메뉴를 정하고, 아이디어 구상하기

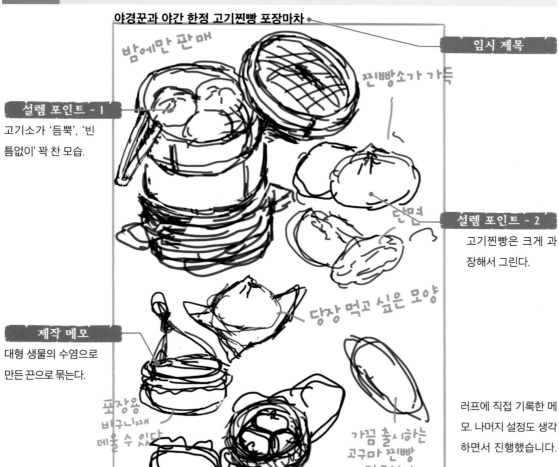

러프에 직접 기록한 메모. 나머지 설정도 생각하면서 진행했습니다.

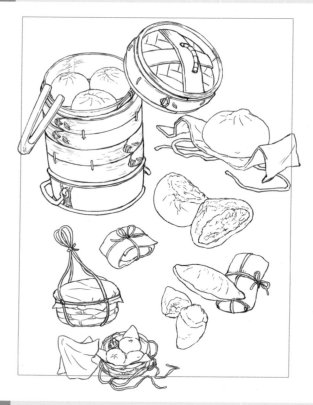

다른 그림보다 아이디어가 순조롭게 정리되어 선화 그리기 단계로 넘어갔습니다. 모든 작업은 포토샵으로 진행했습니다. 여러 가지를 한번에 그린 이유는 전체적인 균형을 확인하기 위해서입니다. 특히 도구들은 구조를 명확하게 그려야 현실감이 살아나기 때문에 어색한 부분이 없는지 점검하며 그려 나갑니다.

- 고기찐빵은 통통하고 둥근 형태가 설렘 포인트이므로, 이 느낌에서 벗어나지 않도록 주의한다
- 도구들에 오랜 세월 사용한 듯한 질감을 표현해서, 찐빵이 맛있어서 긴 세월 영업해 온 맛집임을 나타낸다
- 즐겁고 설레는 분위기를 전달하기 위해 찜통의 뚜껑을 열고 있는 상태로 그려서 생동감을 더한다

STEP **3** 색 정하기

포인트 - 1
온도가 느껴지도록 따뜻한 계열의 색을 사용한다.

포인트 - 2
오래 사용해 온 도구이므로 어두운색을 선택한다. 결과적으로 밝은색의 고기찐빵이 돋보인다.

포인트 - 3
작은 그림이므로 세부 묘사는 절제하지만, 고기찐빵이 바구니에 가득 담긴 두근거림은 중요한 요소이니 꼭 표현한다.

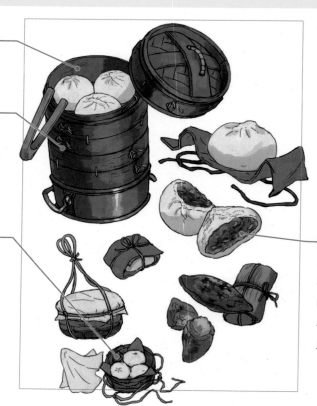

아이템마다 별도의 레이어로 구분하고, 각각 색을 칠합니다. 입체감이 느껴지도록 그림자도 그려 넣습니다.

포인트 - 4
고기찐빵은 단면을 보여주면 속이 가득 채워진 상태와 맛, 식감까지 전달할 수 있으므로, 반으로 가른 모습을 그렸다.

STEP 4 세부 묘사하기

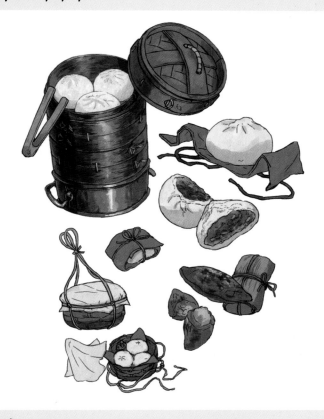

이번에는 반드시 먼저 그려야 할 아이템이 없었기 때문에 그리고 싶은 것부터 작업을 시작했습니다. 왼쪽 위부터 고기찐빵, 찜통, 냄비 등에 질감을 표현했는데, 특히 찜통은 오랜 세월 사용했다는 설정을 살리기 위해 어두운 색감과 차분한 반사광을 넣었습니다.

STEP 5 완성

야경꾼과 고기찐빵

포인트 - 1
고기찐빵에 과감하게 흰색 하이라이트를 넣어 입체감을 살린다.

검은색 선으로도 그림에 필요한 정보가 충분히 나타나지만, 보는 사람이 고기찐빵의 부드러움과 맛을 더 생생히 상상할 수 있도록, 그림자 부분을 제외한 선화 위에도 색을 입혔습니다. 마지막으로 막 쪄낸 고기찐빵에서 피어오르는 김을 그려 넣으면 완성입니다.

포인트 - 2
단단히 묶은 매듭으로 인해 천이 팽팽하게 주름지는 모습을 그려서, 맛있는 것이 들어 있다는 기대감을 높인다.

포인트 - 3
탱탱하게 가득 찬 모습으로 그려, 한입 베어 물고 싶은 느낌이 들게 한다.

'여관의 진수성찬'을 그리다

여관에서 제공하는 식사를 그리는 법과 구상할 때의 사고방식을 소개하겠습니다.

STEP 1 키워드와 떠오른 아이디어를 바탕으로 구상하기

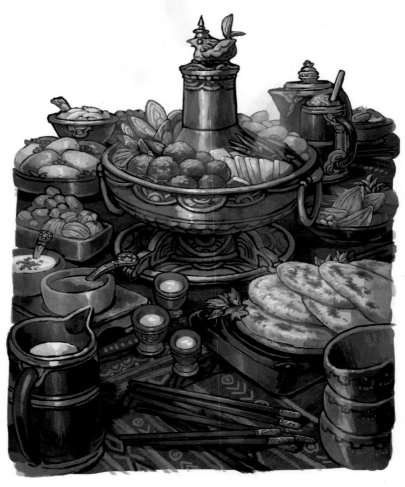

지금까지 단품 음식만 그렸기 때문에 여러 음식이 모인 그림을 그려 보고 싶었고, 날개산의 그림에서 힌트를 얻어 아이디어를 구상했습니다. 이 요리가 식탁에 오르기까지의 전후 이야기는 다음과 같습니다. '니레 상회 일행이 험난한 길을 지나 날개산 기슭 마을에 이르렀고, 한동안 머물면서 상거래를 하기 위해 단골 여관에 도착했다. 추위와 피로에 지친 일행은 서로가 무사히 도착한 것을 축하하며, 다 함께 둘러앉아 따뜻한 식사를 즐긴다.'

Keyword

상단에 단원이 많다 / 지쳐 있으므로 기운이 나는 음식 / 많은 인원이 식탁에 둘러앉아 음식을 먹는다 / 노숙이 아닌 숙소에 머무는 거라 제대로 된 식사를 즐길 수 있다 / 추운 밤에 도착했으므로 몸을 녹여 주는 음식 / 술이 있으므로 안주가 필요하다 / 현지에서 채취한 식재료 / 배부르게 먹을 수 있다 / 험난한 길을 지나왔기 때문에 지쳐 있다 / 다 함께 즐거운 분위기에서 먹는다 / 긴장이 풀리고 편안하다 / 함께 왁자지껄하게 먹으면 행복해진다 / 맛있는 음식이라 기분이 좋다 / 바베큐 등 많은 인원이 함께 먹을 수 있는 요리 / 함께하는 즐거운 기억 / 따뜻하다

STEP 2 러프 스케치 그리기

포근하고 따뜻한 스프 같은 음식

불빛

이 지역에서 채취한 식재료
알록달록
상인들의 여관에서 준비한 식사

이 러프 스케치는 포토샵을 활용했습니다. 갑자기 키워드가 떠오르지 않아 일단 손부터 움직여 보자는 생각으로 그렸습니다. 이후에 다시 살펴보니 북적북적한 활기가 없고, 마치 혼자 먹는 식사처럼 쓸쓸해 보였습니다. 그래서 임시로 제목을 넣어 봤더니 그림의 방향성이 명확해졌고, 그 덕분에 수정 작업을 원활하게 진행할 수 있었습니다.

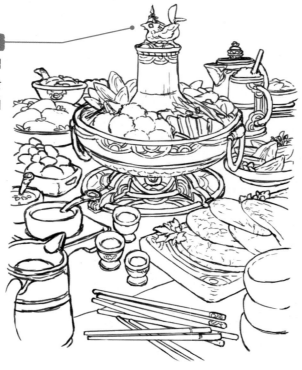

냄비의 장식은 지역에서 숭상하는 새 같은 생물을 단순하게 만든 모티브다.

풍성한 음식은 분위기를 더욱 즐겁게 만들기에, 여러 사람이 함께 어울려 먹을 수 있도록 식탁 한가득 음식을 차려 놓는 방향으로 수정했습니다. 참고한 지역의 향토 음식도 생각하며 그렸습니다. 여행 사이트나 가이드북, 기행문 등을 참고하긴 했지만, 이를 100% 그대로 반영한 것이 아니라 일본풍 분위기를 약간 섞어서 그렸습니다. 어차피 색을 채울 것이기 때문에 선은 평소 그림보다 거칠게 사용했습니다.

STEP **4** 채색 준비하기

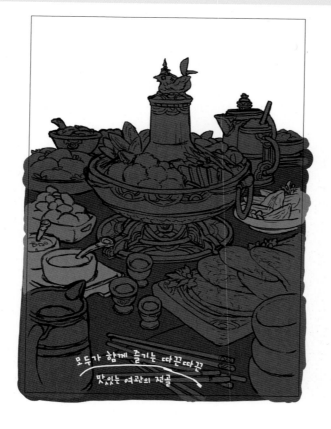

밑색용 레이어를 만듭니다. 색상은 그때그때 기분에 따라 다르게 정하는데, 이번에는 다양한 명도의 회색을 사용했습니다. 다시 한번 제목을 정하고, 그림의 방향성을 점검했습니다.

STEP 5 밑색 칠하기

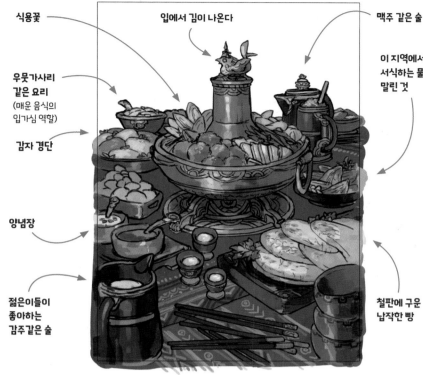

식용꽃

입에서 김이 나온다

맥주 같은 술

이 지역에서
서식하는 물고기를
말린 것

우뭇가사리
같은 요리
(매운 음식의
입가심 역할)

감자 경단

양념장

젊은이들이
좋아하는
감주같은 술

철판에 구운
납작한 빵

각 식재료의 이미지에
맞는 색을 떠올리며 하
나씩 색을 입힙니다. 바
깥의 추위와 정반대인
따뜻한 느낌을 표현하
고 싶어서, 음식은 빨강
계열, 테이블보는 파랑
계열로 칠해 화면에 대
비를 주었습니다. 완성
된 이미지를 쉽게 파악
할 수 있도록 각 아이템
에 하이라이트도 조금
씩 그려 넣었습니다.

STEP 6 세부 묘사를 더해서 완성

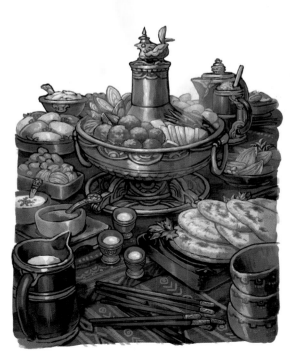

형태를 또렷하게 보여 주기 위해 세
부 묘사를 더합니다. 냄비 속의 완자
는 다진 고기를 뭉쳐 만든 것이기 때
문에, 울퉁불퉁한 표면 질감을 살려
표현했고, 국물의 반짝이는 윤기를
강조하기 위해 흰색 하이라이트를 추
가했습니다. 특히 강조하고 싶은 부
분에도 같은 방식으로 하이라이트를
넣었습니다. '따뜻하다'는 키워드를
강조하기 위해 채도와 붉은빛을 높이
고, 김을 살짝 그려 넣어 온기를 표현
했습니다. 마지막으로 전체적인 균형
을 점검한 뒤, 완성합니다.

'상인들의 휴대 식량과 차'를 그린다

상인들이 이동 중에 몸에 지니는 소지품 등을 그리는 법과 구상할 때의 사고방식을 소개하겠습니다.

STEP 1 키워드와 떠오른 아이디어를 바탕으로 구상하기

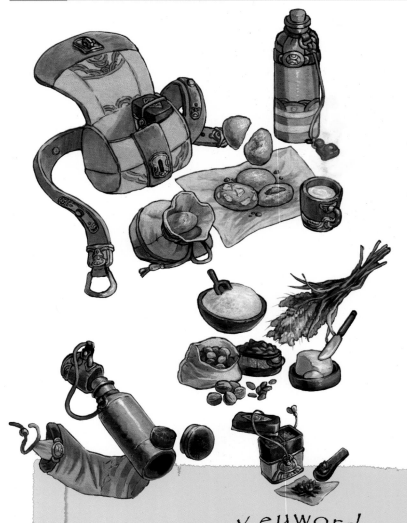

예전에 본 다큐멘터리 방송에서 인상 깊은 장면이 있었습니다. 고산 지역을 취재하던 제작진이 고산병에 걸렸을 때, 현지 주민이 그 지역에서 직접 채취한 재료로 치료해 준 것이었죠. 이 기억을 계기로 '현지에서 나는 재료를 사용한다'는 개념을 도구나 음식에도 담아 보고 싶었습니다. 그릴 때 바로 떠오르는 추억이나 이미지가 있다면, 키워드를 설정하고 러프 스케치를 그려 봅니다. 아이디어가 정리되지 않을 때는 떠오르는 요소를 종이에 하나씩 적으며 생각을 정리합니다. 소지품을 구상할 때는 사용감이나 구조, 실제로 나의 소유욕을 자극하는지를 함께 고려하면 디자인과 설정의 완성도가 높아집니다.

Keyword

캐릭터(상인)가 가지고 있으면 재밌을 것 같은 물건 / 이동 중에 먹을 수 있는 식량 / 긴급한 상황에 사용할 수 있는 것 / 상단에 전속 요리사가 있어서 음식의 맛과 종류가 풍부하다 / 맛있고 즐겁게 먹을 수 있도록 요리사가 개발하고 개량한 음식 / 보관하기 쉽다

STEP 2 러프 스케치 → 선화 그리기 → 색 레이어 준비

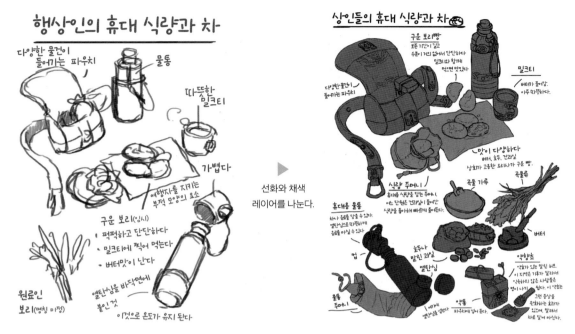

행상인의 휴대 식량과 차

다양한 물건이 들어가는 파우치
물통
따뜻한 밀크티
가볍다
여행자를 지키는 부적 모양의 요소

구운 보리(당시)
• 퍽퍽하고 단단하다
• 밀크티에 찍어 먹는다
• 버터맛이 난다

원료인 보리(명칭 미정)

엘탄싱을 바닥면에 붙인 것
이것으로 온도가 유지된다

선화와 채색 레이어를 나눈다.

상인들의 휴대 식량과 차

구운 보리빵
보존 기간이 길고 수분이 거의 없어서 단단하다 밀크티와 함께 먹으면 맛있다.

밀크티
버터가 듬뿍. 아주 따끈하다.

다양한 물건이 들어가는 파우치

맛이 다양하다 버터, 호두, 건강실 상회가 고용한 요리사가 구운 빵.

식량 주머니
휴대용 식량을 담는 주머니. • 박 단계된 건강실을이 들어간 식량을 담아내 빠르게 꺼낸다

곡물 가루
곡물류

휴대용 물통
차나 물을 담을 수 있다. 엘탄싱으로 따끈하게 온도 마실수 있다.

호두나 말린 과실

버터

컵
엘탄싱

약향초
향이 있는 말린 허브. • 지역에 따라서 말려서 • 식사할때 같은 식사물을 냄새 나게 ... 없다. 이 향초는
그런 증상을 완화하는 효과가 있으며, 말려서 차로 달여 마신다.

물통 주머니

엘탄싱을 넣었다

약통
파우치에 넣어 둔다.

러프 스케치를 그리면서 가장 먼저 작품의 제목을 정했습니다. 그다음 제목에서 떠오르는 이미지나 기억을 바탕으로 필요한 물건들을 하나씩 그려서 배치했습니다. 구성이 즐거워 보이는지, 짧은 글로 도구의 구조나 사용법을 설명하면 재미가 더해지는지도 살펴보았습니다. 러프를 어느 정도 완성한 뒤에도, 선화를 다듬으면서 흥미로운 아이디어가 떠오르면 새로 추가하거나 다른 방식으로 표현하기도 했습니다. 그림 전체를 다시 보던 중, 휴대용품이라면 비상약도 필요하겠다는 생각이 들어 그것도 추가했습니다. 선화를 완성한 후에는 밑색용 레이어를 만들고, 명도 차이를 둔 회색을 깔아 놓았습니다.

STEP 3 채색하기

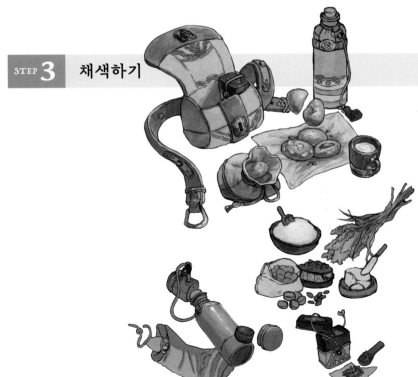

밑색을 전부 칠합니다. 그림의 중심이 되는 윗부분은 가장 먼저 시선이 가는 곳이기 때문에 특히 꼼꼼하게 채색합니다. 묘사를 더 할수록 완성 이미지가 또렷해져, 세부까지 무리 없이 채색할 수 있었습니다. 각 아이템의 색상을 정할 때는, 고원 지역의 상징색을 고려했습니다. 이 지역에서는 청록색 계열이 흔히 사용되고, 녹색은 귀한 색으로 여겨지기 때문에, 이 두 가지를 천과 장식 부분에 활용했습니다.

묘사하기

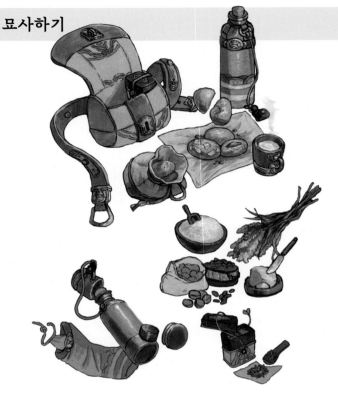

아이템마다 질감을 다르게 표현
합니다. 가죽은 두툼하고 광택이
적게 표현하고, 세부 장식은 투박
한 느낌으로 그렸습니다. 강조하
고 싶은 부분에는 하이라이트를
넣었습니다. 그림에 움직임이 느
껴지면 좋겠다고 생각해, 컵에서
피어오르는 김을 추가했습니다.
또한 현실감을 더하기 위해 제 기
억을 설정에 반영했습니다. 오른
쪽 아래의 보라색 약초는 실제로
제 본가에 있던 상비약 상자 속 약
을 참고한 것으로, 색도 약간 비슷
하게 표현했습니다.

STEP 5 추가 묘사 → 조절 → 완성

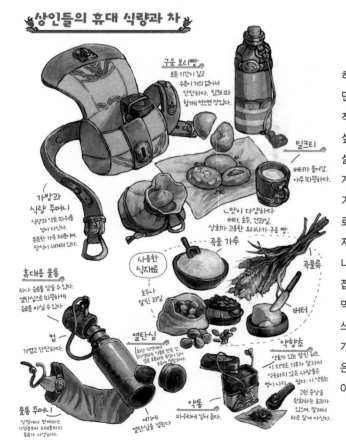

상인들의 휴대 식량과 차

구운 보리빵
보존 기간이 길고
수분이 거의 없어서
단단하다. 밀크티와
함께 먹으면 맛있다.

밀크티
버터가 들어감.
아주 따뜻하다.

**가방과
식량 주머니**
식량과 약초 따위를
넣어 다닌다.
튼튼한 가죽 제품이며,
장식이 새겨져 있다.

맛이 다양하다.
버터, 호두, 건과일.
상호가 고른한 요리사가 구운 빵.

곡물 가루

곡물류

**사용한
식재료**

호두나
말린 과일

휴대용 물통
차나 음료를 담을 수 있다.
열탄심으로 따뜻하게
음료를 마실 수 있다.

컵
가볍고 단단하다.

버터

열탄심

약향초

물통 주머니
상점에서 판매하는
기성품으로 소재종류부터
품질가 다양하다.

때에
열탄심을 넣는다

약통
파우치에 넣어 둔다.

하이라이트와 질감 등을 조정하
면서 세부까지 묘사합니다. 전체
적으로 살폈을 때 더욱 강조하고
싶은 부분에는 하이라이트를 확
실하게 넣었습니다. 전체가 갈색
계열이기 때문에 보색 효과를 주
기 위해 그림에서 대각선 방향으
로 배치된 물통과 물통 주머니에
자홍색 계열로 포인트를 주었습
니다. 이로써 그림 전체에 균형이
잡히고 대비가 생겼습니다. 마지
막으로 고원 지역 사람들이 자주
쓰는 문양을 넣어 완성했습니다.
개인적으로 각각의 아이템에 짧
은 소개글이 들어가는 게 좋아서
이를 덧붙였습니다.

제작 과정 정리 - 1

기본적으로 아래 흐름을 따라 진행합니다. 간단하게 3단계로 정리했습니다.

STEP 1 기본 채색하기

사용한 브러시

26

선화와 채색

34

채색

선화

밑색

포토샵으로 채색합니다. 선화와 밑색 레이어를 각각 만들고, 모든 아이템을 칠합니다. 그다음 대략적인 질감과 입체감, 하이라이트를 넣습니다.

채색 후 질감, 하이라이트를 표현한 상태. 밝은 회색이 차분하고 좋아서 썼는데, 이번 책에서는 음식에 활기찬 이미지를 표현해야 하므로 칙칙해지지 않도록 주의해야 한다.

STEP 2 효과로 텍스처 추가하기

텍스처와 효과

선화

밑색

레이어 최상단에는 직접 만든 갈색 텍스처에 혼합 모드를 '선명한 라이트'로 설정한 레이어를 표시한 상태로 두었습니다. 그러면 아래 레이어들에 채도와 명도가 강하게 적용됩니다.

혼합 모드를 선명한 라이트로 설정하면 단숨에 화면이 밝아지고 먹음직스러운 분위기가 살아나 보는 이의 마음을 사로잡는다. 방향성이 확실해지면서 완성 후의 모습이 잘 그려지기 때문에 신나게 채색을 이어 나간다.

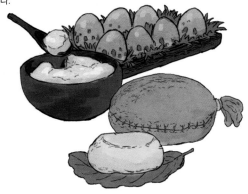

STEP 3 확인해 가며 진행해 완성

텍스처와 효과
분위기
그림자
레이어 127
레이어 126
그림자
수정 3
질감 2
수정 2
질감
수정 1
선화
밑색

아래 레이어

'텍스처와 효과' 레이어를 표시한 상태로 아래 레이어에 채색과 묘사를 진행해 완성합니다.

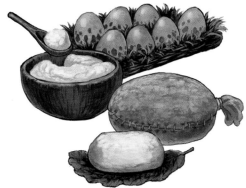

'고기찐빵 가게'를 그린다

음식을 판매하는 가게 그리는 법과 구상할 때의 사고방식을 소개하겠습니다.

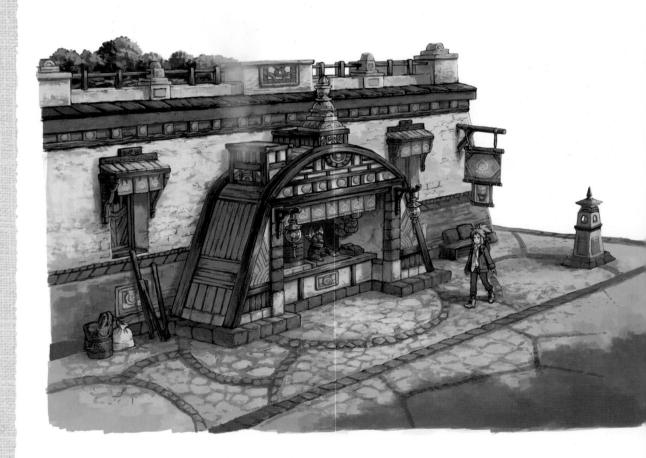

STEP 1 아이디어 구상하기

가게 외관은 고기찐빵과 재료를 먼저 완성한 후에 구상했습니다. 우선 이 가게가 음식을 판매한다는 것을 알려 주는, 다른 건물과 차별화된 요소를 생각해 보았습니다. 손님들의 눈길을 끌 수 있도록 조리 기구 등이 보이게 배치하고, 외관도 화려한 느낌으로 꾸몄습니다. 건물 크기가 느껴지도록 캐릭터도 함께 배치했습니다. 가게의 판매 방식을 카운터형으로 디자인한 이유는, 제가 고속도로 휴게소에서 고기찐빵을 즐겨 먹던 기억 때문입니다.

매번 설레는 마음으로 기다리던 경험을 그림에도 담고 싶었습니다. 이미 완성한 고기찐빵과 재료의 설정과 충돌하지 않도록 색감이나 디테일에 신경 쓰면서 그려 나갔습니다.

STEP 2 러프 스케치 그리기

야간 한정 고기찐빵

가게 외관을 디자인할 때는 정면, 측면, 윗면 어느 쪽에서도 단조로운 사각형으로 보이지 않도록 원이나 삼각형 같은 다양한 도형을 조합해 형태를 만들었습니다. 3D 게임으로 구현할 수 있을지는 아직 모르겠지만, 건물이 너무 네모반듯하면 다른 건물들과 차별화할 수 없기 때문입니다. 이 시점에서 캐릭터도 함께 배치해 건물의 크기를 정해 둡니다.

STEP 3 빛과 그림자를 그려 넣고, 완성에 가까운 색 입히기

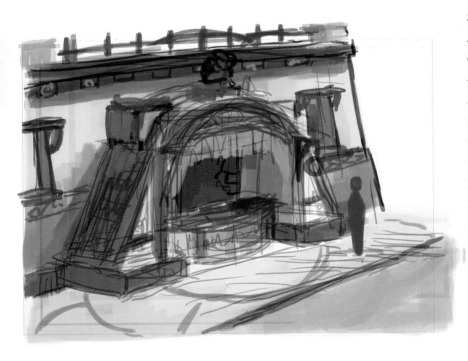

흰 레이어에 밑색을 칠하면서, 머릿속에 떠올린 완성 이미지가 잘 떠오르지 않을 때는 채색 브러시로 실루엣과 형태를 다듬기도 합니다. 형태가 어느 정도 잡히면 전체적으로 빛과 색을 넣습니다. 이 건물은 고도가 높은 지역에 있다는 설정이기 때문에 햇빛은 강하게, 그림자는 짙고 선명하게 그렸습니다. 또한 시선이 카운터를 향하도록 카운터 쪽에 일부러 강한 색상을 사용했습니다.

117

STEP 4 선화 작업 준비하기

지면과 맞닿는 면을 그리는 데 서툴기 때문에 건물이 지면 위에 제대로 얹혀 있고, 왜곡되어 보이지 않도록 보조선을 그어서 확인한다. 이때 사용한 도구는 포토샵 유료 플러그인인 '퍼스펙티브 툴즈(Perspective Tools)'다. 회사원 시절에 누군가에게 추천을 받아서 사용하기 시작했는데, 프리랜서가 된 지금도 작업 시간을 줄여 주는 유용한 도구라 애용하고 있다. 그림을 그릴 때는 대체로 감각과 눈대중에 의존하며 시작하지만, 이런 기초 구조만큼은 철저하게 확인한다.

이번에는 아날로그 방식으로 선화를 그렸습니다. 손으로 그리기 전에, 원근감이 틀어지기 쉬운 건물과 지면은 디지털에서 **뼈대**를 만들어 두었습니다. 건물이 놓이는 면이 너무 왜곡되면 붕 떠 있는 것처럼 보일 수 있기 때문이죠. 이렇게 만든 **뼈대** 스케치를 프린트해서 다음 단계를 준비합니다.

STEP 5 선화 그리기

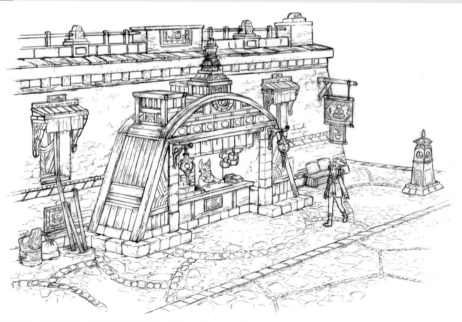

앞서 준비한 뼈대 스케치 위에 흰 종이를 겹치고, 라이트 박스를 사용해 선화를 그렸습니다. 컴퓨터 모니터에는 컬러 그림 자료를 띄워 두고, 이를 참고하면서 깔끔하게 선화를 완성했습니다. 건물 장식으로는 설정 단계에서 구상한 수호의 눈 문양을을 그렸고, 여기에 평소 주민들이 바라보는 풍경을 단순화한 문양을 즉흥적으로 더했습니다.

STEP 6 레이어를 구분해 밑색 칠하기

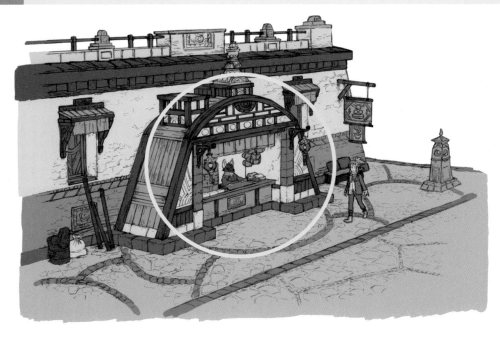

배경색이 비치지 않도록 불투명도 100%의 둥근 브러시나 선택 도구를 사용해 색을 칠합니다. 노란색 원으로 표시한 부분을 가장 강조하고 싶어서 각 요소의 색 대비를 강하게 주고, 또렷해 보이도록 칠했습니다.

STEP 7 그림자, 빛, 질감 추가하기

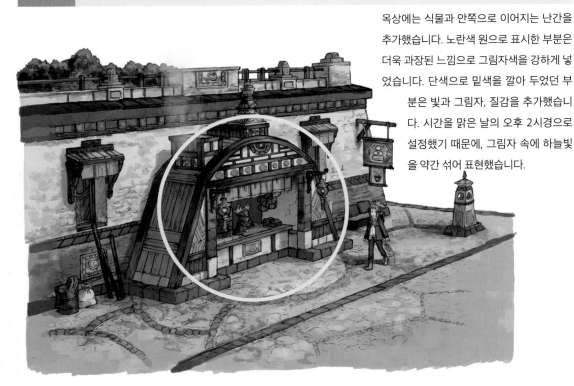

옥상에는 식물과 안쪽으로 이어지는 난간을 추가했습니다. 노란색 원으로 표시한 부분은 더욱 과장된 느낌으로 그림자색을 강하게 넣었습니다. 단색으로 밑색을 깔아 두었던 부분은 빛과 그림자, 질감을 추가했습니다. 시간을 맑은 날의 오후 2시경으로 설정했기 때문에, 그림자 속에 하늘빛을 약간 섞어 표현했습니다.

STEP 8 채색하면서 형태를 다듬고, 더 묘사하면서 조정하기

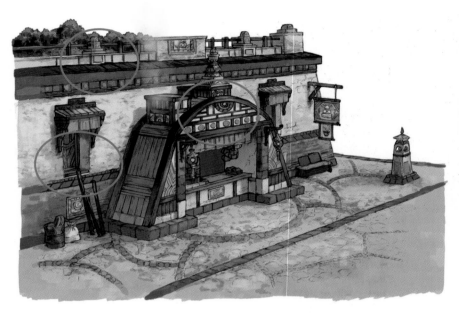

캐릭터가 서 있는 바닥으로도 눈길이 가게 하고 싶어서 발 주변도 신경 써서 묘사했다.

배경을 묘사하기 전에 캐릭터를 그린 레이어를 일단 비표시로 설정했습니다. 전체를 다시 확인해 보니 브러시 자국이 거칠게 남아 있어서 이를 깔끔하게 정리하면서 형태도 다듬었습니다. 색감과 질감을 정돈한 뒤에는 새로운 '채색' 레이어를 만들고 추가로 덧칠했습니다. 또렷하게 보여 주고 싶은 부분은 하이라이트를 넣고, 중요도가 낮은 부분은 생략해 밀도를 낮췄습니다.

STEP 9 어색한 부분을 수정하고 완성 → 또 다른 버전 만들기

색깔 선으로 단순하게 표현해 보니 비슷한 요소(사각형)가 너무 가깝게 몰려 있어서 눈의 피로도가 높아지므로 수정하기로 했다.

옥상의 난간 벽돌과 장식 요소가 모두 사각형으로 밀집되어 있어서 산만해 보이지 않도록 수정했습니다. 이어서 하이라이트를 그려 넣고, 빨간색 천에 문양을 추가해 마무리했습니다. 고기찐빵 가게는 밤에도 영업하기 때문에, 낮 그림을 바탕으로 어두운색 레이어와 빛 레이어 등을 조정해 밤 분위기가 느껴지는 또 하나의 버전을 제작했습니다.

제작 과정 정리 - 2

기본 채색 방법을 소개합니다.

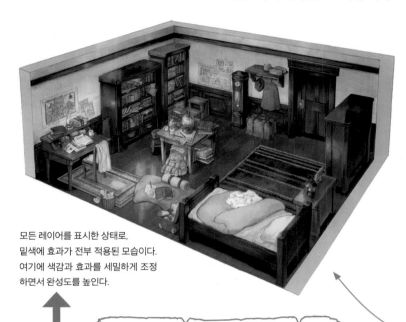

모든 레이어를 표시한 상태로,
밑색에 효과가 전부 적용된 모습이다.
여기에 색감과 효과를 세밀하게 조정
하면서 완성도를 높인다.

보통은 전체 채색을 마친 뒤에 효과를 넣고 완성하는 방식이 일반적인 작업 흐름일 겁니다. 하지만 저는 어느 정도 밑색을 칠해 놓은 시점에서 '빛, 효과, 텍스처 레이어를 상단으로 올리기 → 그 아래에 있는 [채색 선화] 레이어에 계속 그려 나가기' 과정을 반복하면서 작업을 이어 갑니다. 완성 이미지가 초반에 파악되면 흔들림 없이 빠르게 작업을 진행할 수 있습니다. 이러한 흐름으로 제 그림 스타일도 점점 자리를 잡았고, 지금은 이 방식에 정착하게 되었습니다.

레이어 표시와 비표시를
반복하면서 완성까지
작업을 진행한다

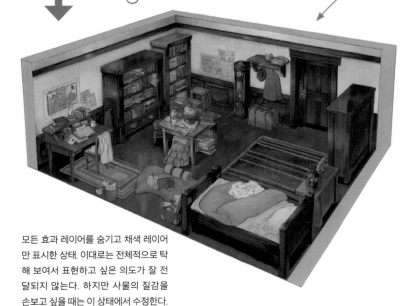

모든 효과 레이어를 숨기고 채색 레이어만 표시한 상태. 이대로는 전체적으로 탁해 보여서 표현하고 싶은 의도가 잘 전달되지 않는다. 하지만 사물의 질감을 손보고 싶을 때는 이 상태에서 수정한다.

'텍스처와 효과' 레이어를 항상 표시한
채 아래의 '채색 선화' 레이어에서 추가
묘사를 진행한 화면이다.

'해 질 무렵의 날개산'을 그린다

장소와 캐릭터, 아이템 등을 상상하기 위해서 만든 배경 일러스트의 제작 과정을
소개하겠습니다.

STEP 1 아이디어를 구상하고, 레이아웃 정하기

초기 러프 스케치
는 그리 크지 않
은 크기로 디지털
에서 막연하게 그
리기 시작했다.

형태가 흥미롭다!
좀 더 다듬으면
괜찮아질 것 같
은 느낌이 든다.

전경과 산 사이의
거리를 조금 더
벌리고 싶다.

방향성은 이걸로
확정!

처음에 떠올린 이미지는 고원 지역에서 가장 높은 곳에 위치한 마을이었습니다. 예를 들어, 고원 지역민들이 신성하게 여기는 산기슭에 형성된 마을 같은 모습입니다.

산의 모습이 사람들이 숭배하는 대상(새와 비슷한 존재)의 신체 일부를 본뜬 형태라면 재미있을 것 같아 그런 요소를 넣었습니다. 현실에 없는 형태지만, 뼈 구조가 쌓인 듯한 느낌을 살려 러프 스케치를 그렸습니다. 이 지역의 모델 중 하나인 히말라야의 사진집도 참고 자료로 활용했습니다. 1

구도를 구상할 때는 산의 존재감을 강조하는 데 중점을 두었습니다. 이 장면은 책의 도입부에 실릴 예정이어서, 전경에는 주요 캐릭터들을 배치해 그들이 산을 향해 나아가고 있다는 설정을 덧붙였습니다. 2

산과 캐릭터 사이의 거리감이나 크기 비율도 조정하면서 작업했습니다. 이때 실제 비율보다는 화면에서 어떻게 보일지를 우선해 약간 과장한 표현을 사용했습니다. 그 후에도 구도와 산의 형태를 계속 다듬어 나갔습니다. 3

'고도가 높다 → 주변에 높은 건물이나 산이 거의 없다 → 하늘을 탁 트이게 표현하고 싶다'는 생각의 흐름에 따라, 하늘의 면적을 넓혀서 확장감을 연출했습니다. 새로운 요소를 추가하면서, 캐릭터와 산의 관계를 더 강하게 보여 주기 위해 크기를 다시 조정했습니다. 4

Keyword

숭배하는 대상의 신체 일부가 산이 되었다 / 숭배 대상은 신과 같은 존재
/ 산의 형태는 눈, 날개, 뿔처럼 상징적인 신체 부위를 모티브로 한다

STEP 2 컬러 러프 그리기

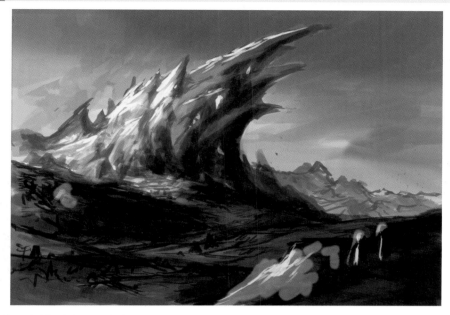

캐릭터가 험한 고갯길을 넘던 중, 석양에 물든 산을 바라보며 감탄하는 장면으로 대략적인 구도를 정했습니다. 머릿속에서 완성 이미지를 파악할 수 있도록 하나의 레이어에 빛과 색을 모두 칠했습니다. 하지만 아직 캐릭터의 감정을 온전히 표현하지 못한 부분도 있고, 구도 면에서도 고민이 남아 있는 상태였습니다. 그래서 일단 상황을 보면서 작업을 이어 나가기로 했습니다.

STEP 3 선화 그리기

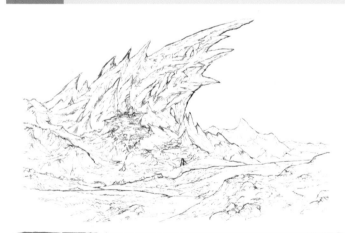

STEP 2의 컬러 러프를 복사용지에 프린트한 뒤, 라이트 박스 위에 올려 놓고 샤프로 선화를 그렸습니다. 컬러 러프를 선화로 옮길 때는 형태의 윤곽과 색이 바뀌는 부분을 따라 선을 긋는 것이 요령입니다.

선화 그리는 방법

프린트한 컬러 러프 위에 선화를 그릴 복사용지를 겹쳐 올린다.

어긋나지 않도록 마스킹 테이프로 고정한다.

라이트 박스 위에 놓고 샤프로 선화를 그린다. 선이 밑그림과 어긋나지 않았는지 수시로 확인하면서 그리면 실패를 줄일 수 있다.

STEP 4　컬러 러프와 선화를 합성하기

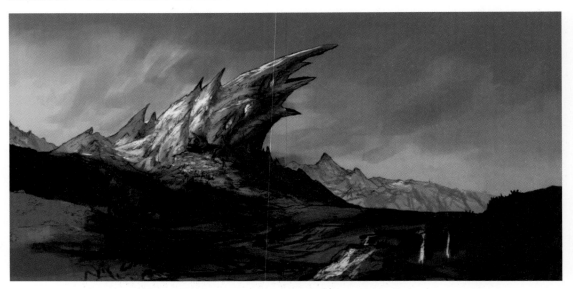

STEP 3에서 그린 선화를 스캔해서 STEP 2의 컬러 러프 위에 덧입혀 합성한 이미지입니다. 지금부터는 PC 상에서 각 부분을 나누고 붙이며, 각도를 조정하는 작업을 반복하면서 스스로 만족할 때까지 구도를 다듬어 나갔습니다.

STEP 5　선화 완성

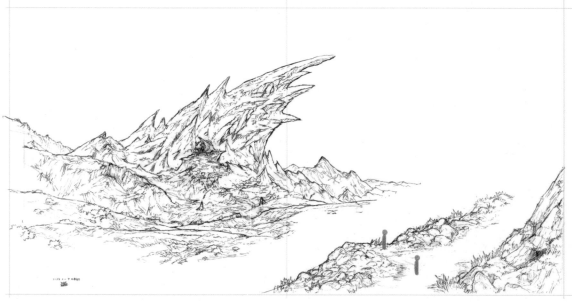

STEP 2에서는 등장인물의 감정 표현과 전체 구도에 대해 고민이 있었지만, 산을 향해 나아가는 캐릭터의 이미지가 떠오르면서 인물을 더 추가하는 방향으로 구도를 수정하기로 했습니다. 위 그림은 STEP 4에서 만든 이미지를 PC 상에서 각 부분을 나누고 조정한 모습입니다. 더 넓은 공간이 있으면 좋겠다는 생각이 들어서 산의 크기를 줄이고 양옆으로 화면을 확장한 뒤, 넓어진 화면의 가로 폭에 맞게 선을 다듬었습니다. 이번에 그린 순서는 '큰 실루엣 → 바위 등의 중간 요소 → 더 세밀한 요소' 순이지만, 실내 공간을 그린다면 '바닥 → 천장 → 벽 → 인물과 사물' 순으로 진행합니다. 컬러 러프를 참고하면서 여러 번 그렸다 지우기를 반복하고 위치를 조정한 끝에, 드디어 선화가 완성되었습니다.

STEP 6 색감과 구도를 확인하며 작업을 이어 나가기

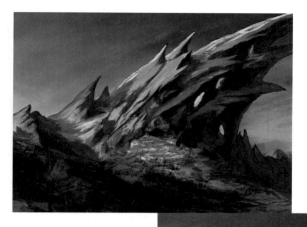

STEP 2에서 그린 컬러 러프에서 스포이트로 색을 추출하면서 채색을 진행했습니다. 형태가 어색하거나, 머릿속에 그린 완성 이미지에서 벗어나지 않았는지(표현하고자 하는 바가 표현되었는지)를 확인하면서, '선화 → 채색 → 선화 → 채색'을 반복하며 형태를 다듬어 나갔습니다. 이 단계에서 대충 넘어가면 나중에 완성도가 떨어질 수 있기 때문에, 조금이라도 신경 쓰이는 부분이 있다면 이 과정을 거듭 반복합니다. 특별히 강조하고 싶은 부분에는 강하고 또렷한 하이라이트를 넣었습니다. 다른 부분도 동일한 순서로 채색했습니다.

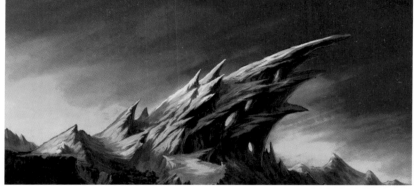

STEP 7 디테일을 더해서 완성

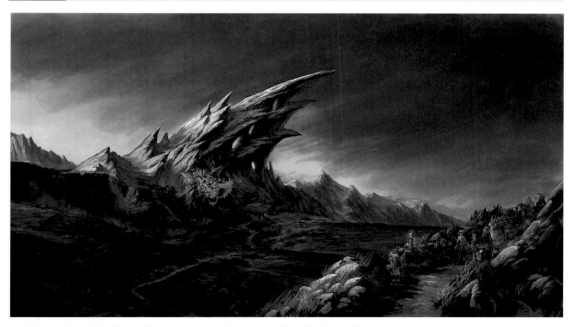

마지막으로 주요 캐릭터를 그려 넣고, 전체적인 균형을 미세하게 조정한 뒤 완성했습니다.

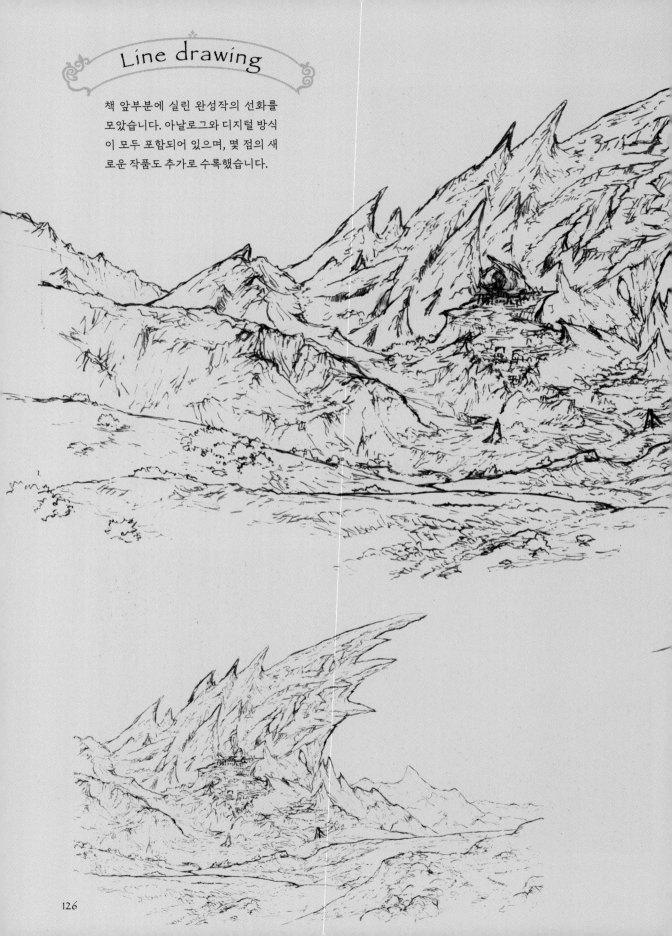

Line drawing

책 앞부분에 실린 완성작의 선화를
모았습니다. 아날로그와 디지털 방식
이 모두 포함되어 있으며, 몇 점의 새
로운 작품도 추가로 수록했습니다.

해 질 무렵의 날개산

왼쪽 아래 그림은 수정 전의 스케치다.

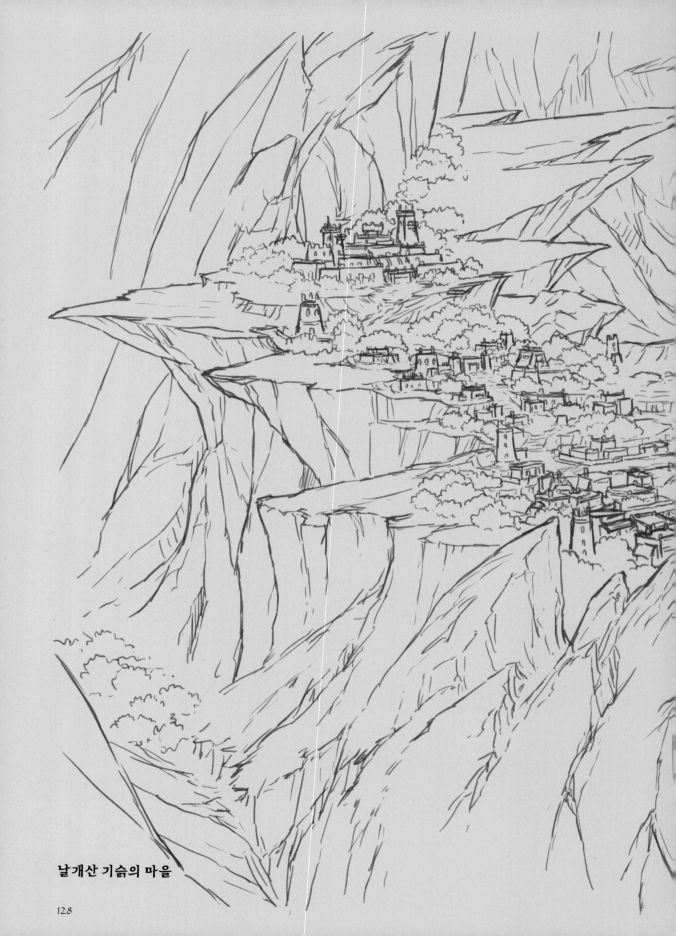

날개산 기슭의 마을

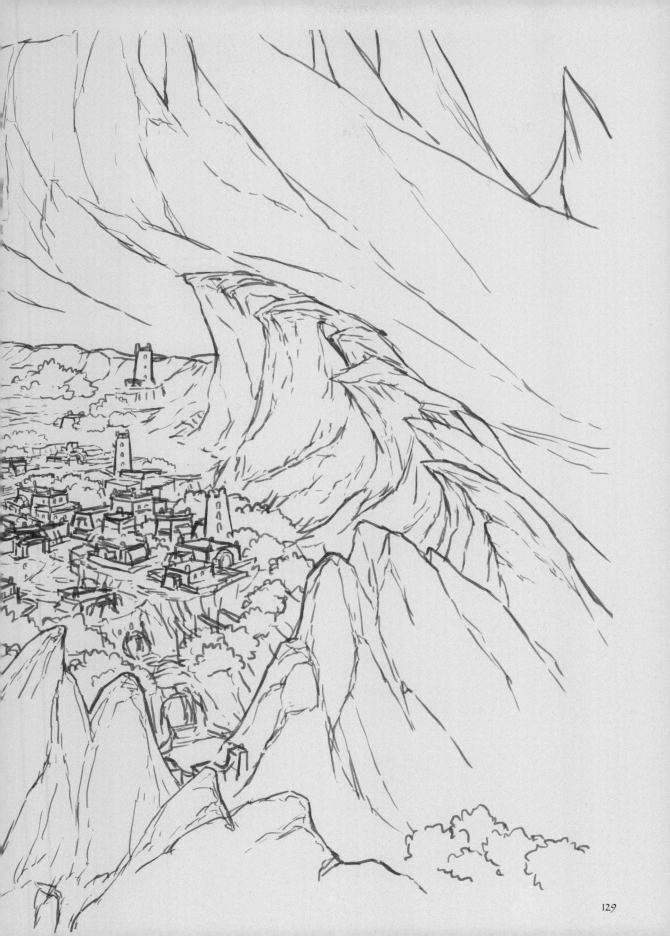

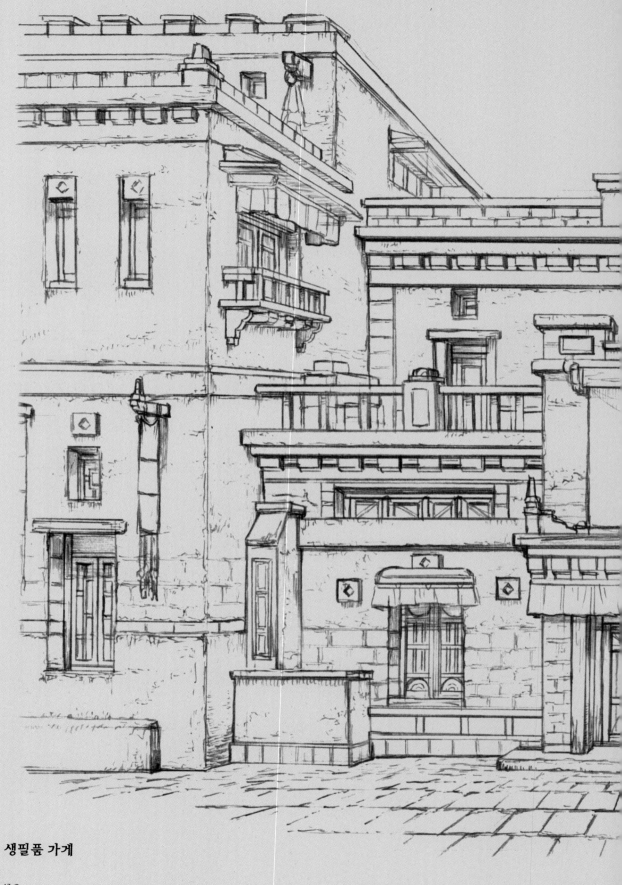

생필품 가게

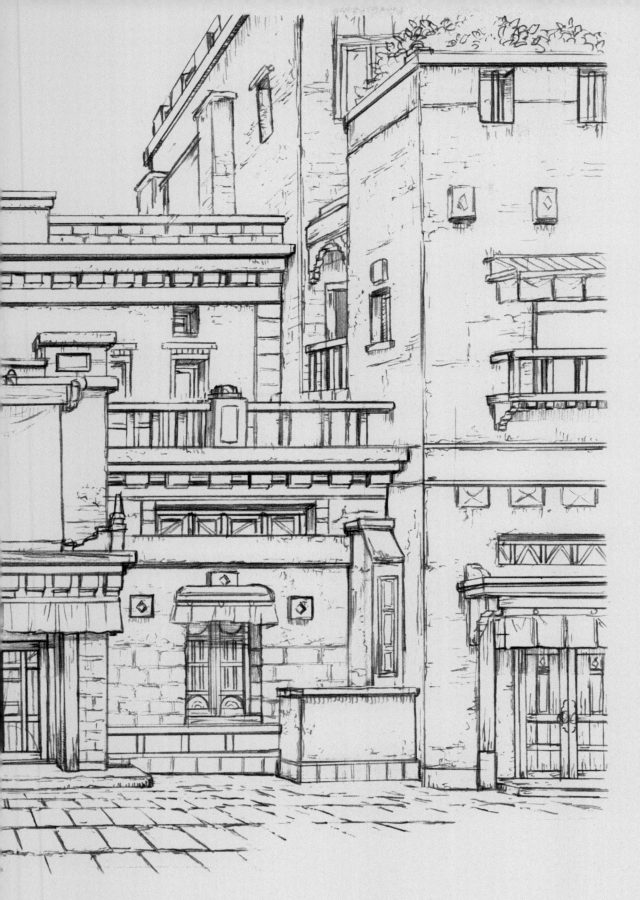

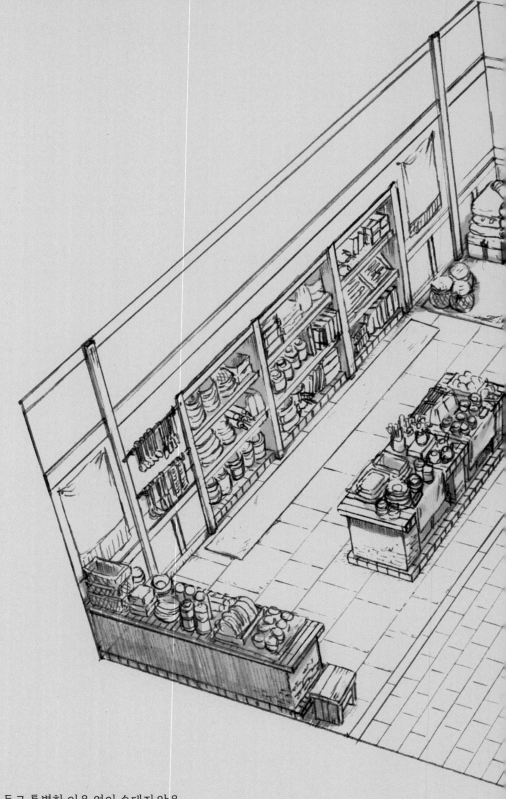

생필품 가게 내부

이 선화는 예전에 그려 두고 특별한 이유 없이 손대지 않은
채 묵혀 두었던 그림이다. 이렇듯 선화는 언젠가 쓰일 날을
조용히 기다리고 있는 경우가 많다.

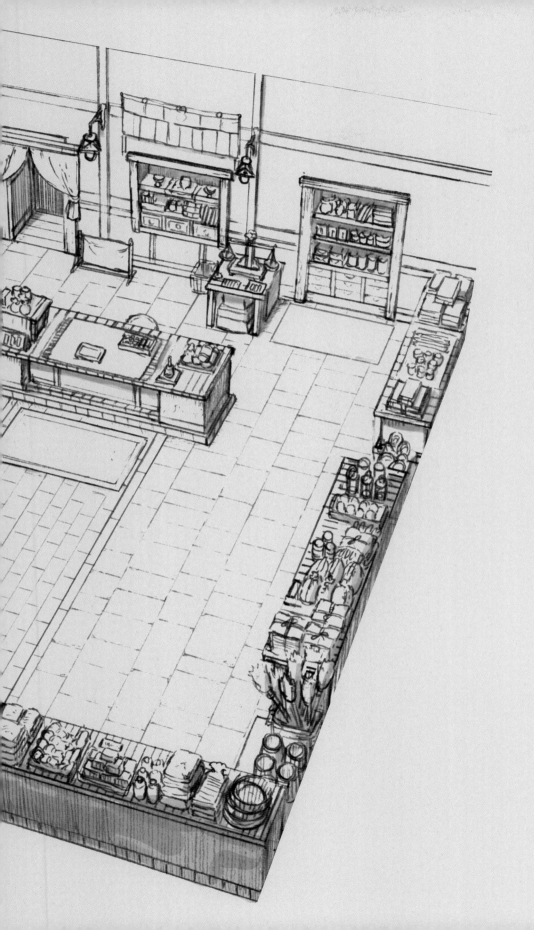

채소 가게

상인들의 거리 한복판에
자리 잡은, 규모가 상당히
큰 채소 가게다. 소매상이
채소를 떼러 올 정도로 영
업 규모가 크다.

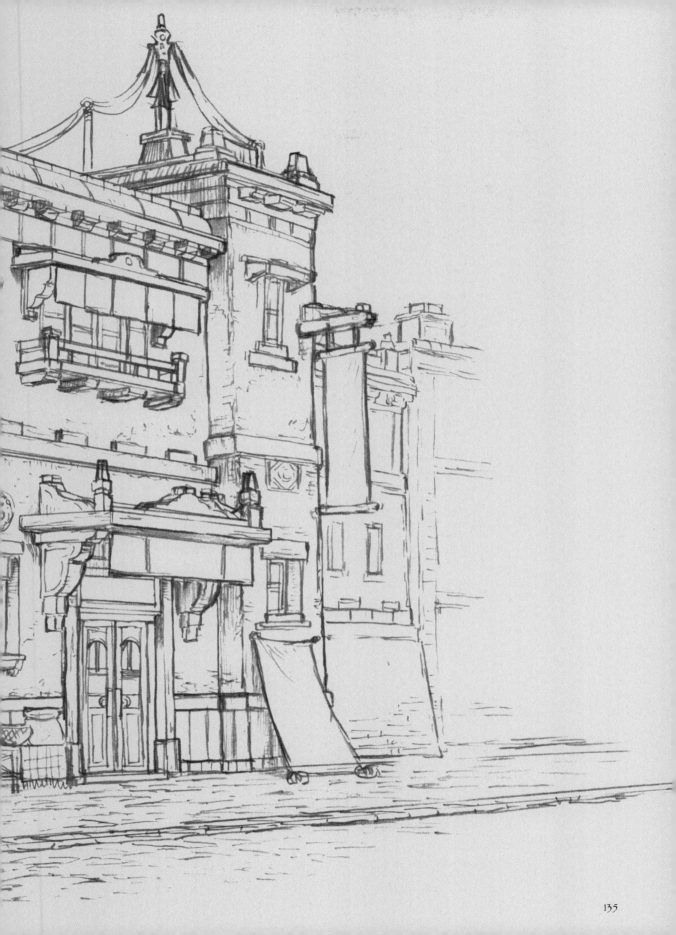

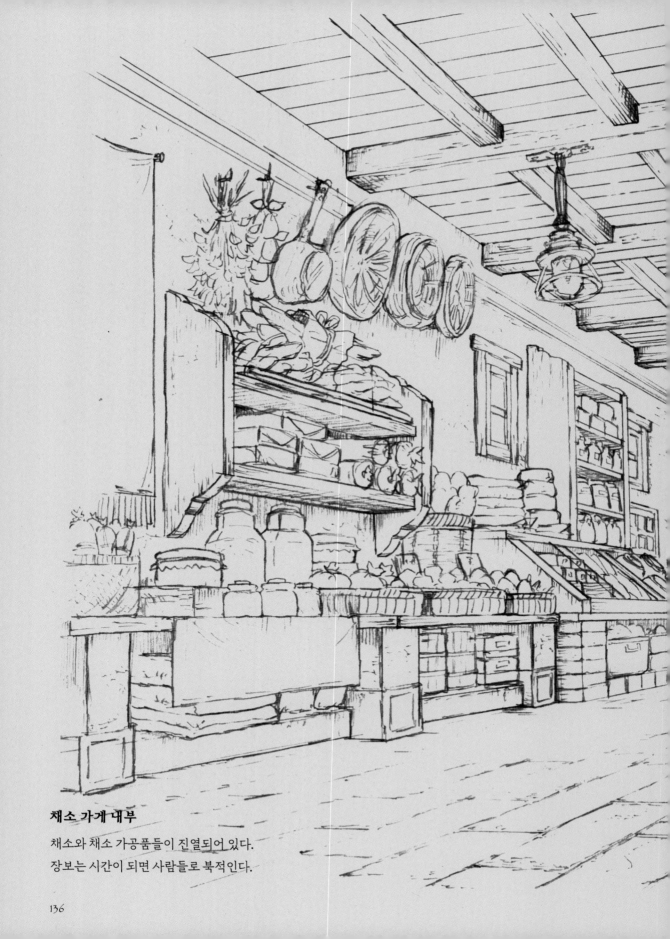

채소 가게 내부

채소와 채소 가공품들이 진열되어 있다.
장보는 시간이 되면 사람들로 북적인다.

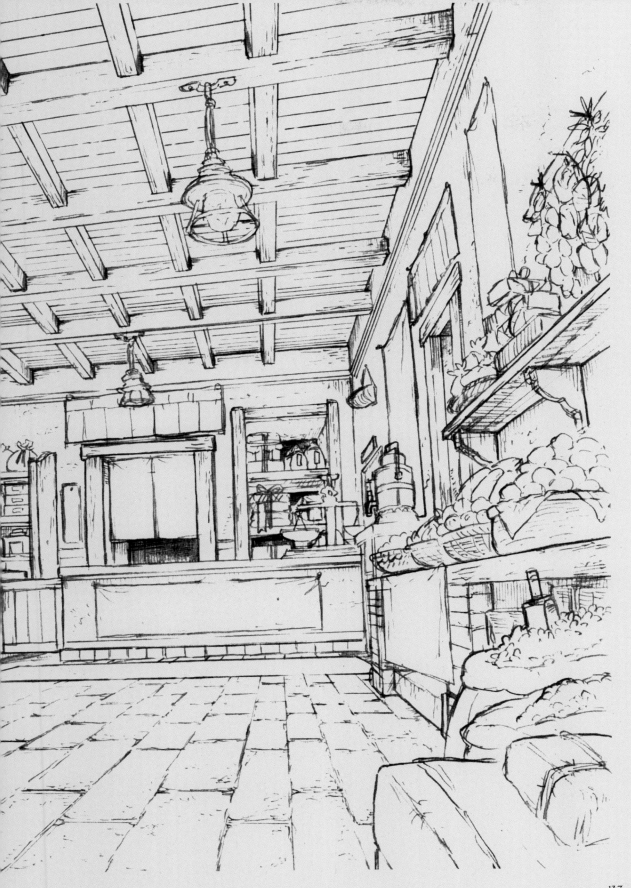

주인 가족이 사는 곳

밭
여관에서 제공하는 요리의 재
료를 직접 재배하고 있다.

명물 여관

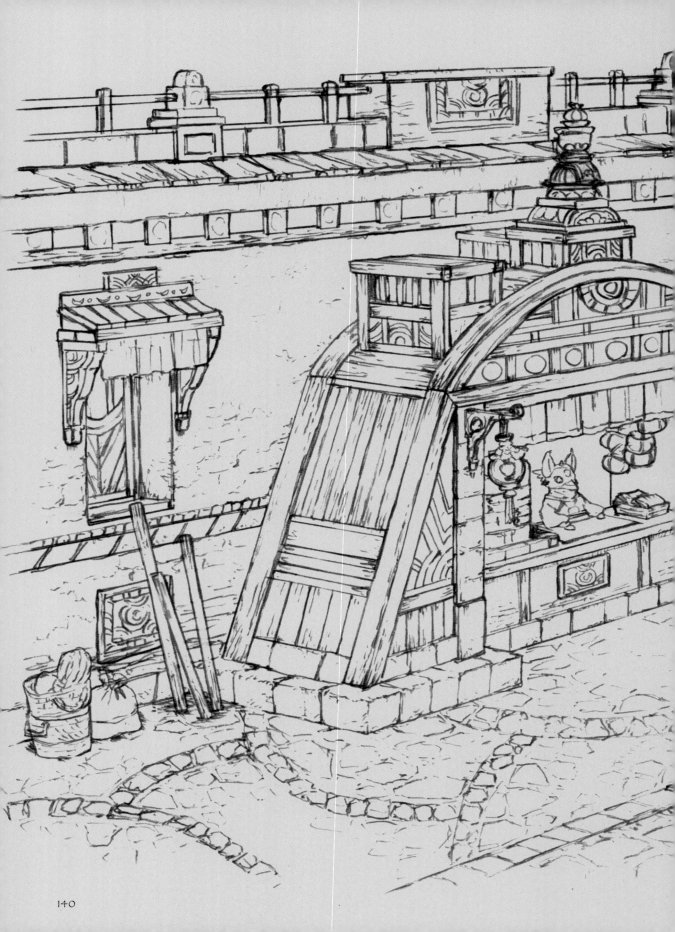

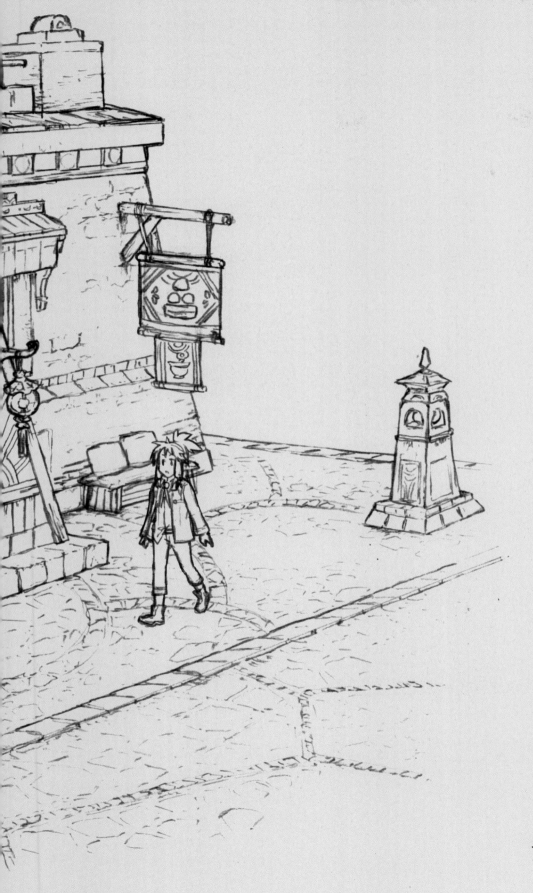

고기찐빵 가게

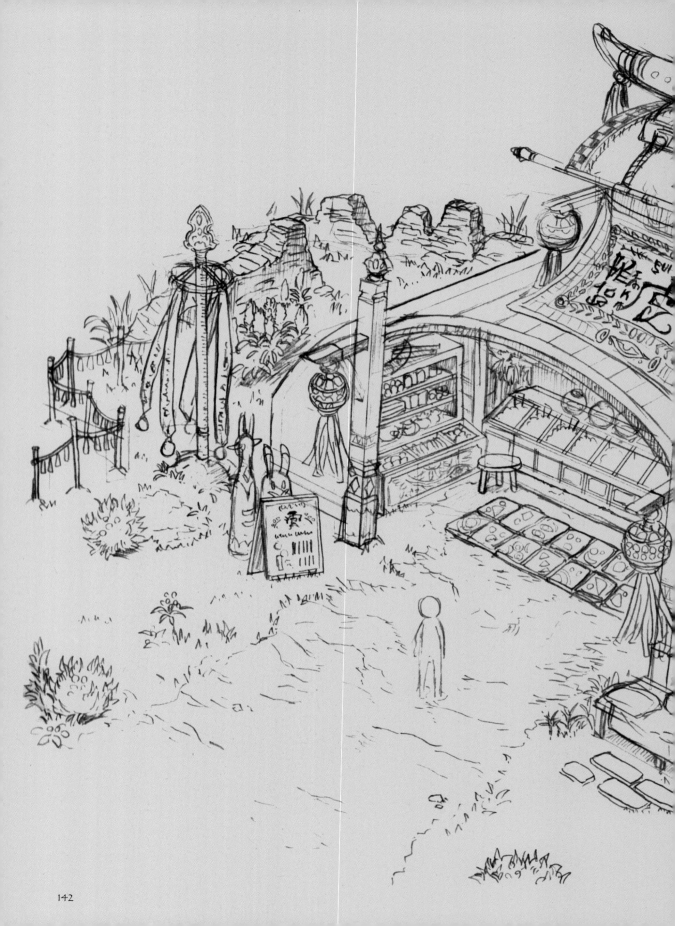

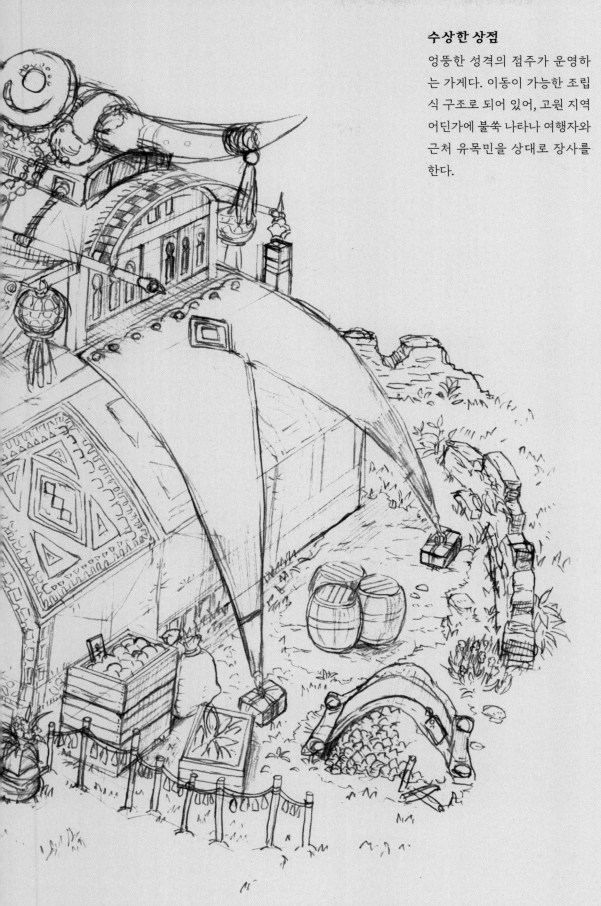

수상한 상점

엉뚱한 성격의 점주가 운영하
는 가게다. 이동이 가능한 조립
식 구조로 되어 있어, 고원 지역
어딘가에 불쑥 나타나 여행자와
근처 유목민을 상대로 장사를
한다.

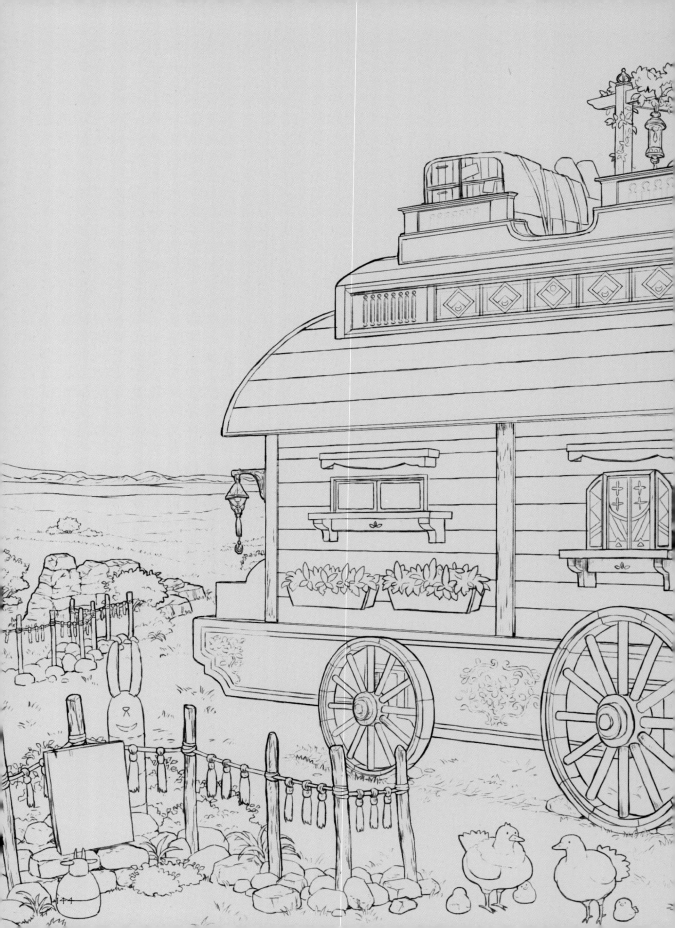

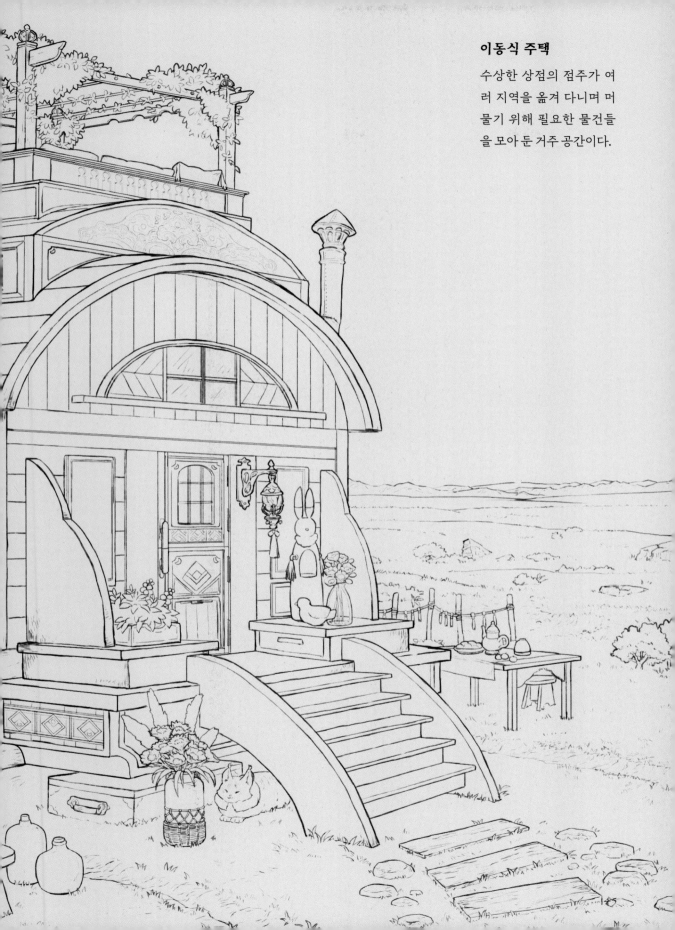

이동식 주택

수상한 상점의 점주가 여
러 지역을 옮겨 다니며 머
물기 위해 필요한 물건들
을 모아 둔 거주 공간이다.

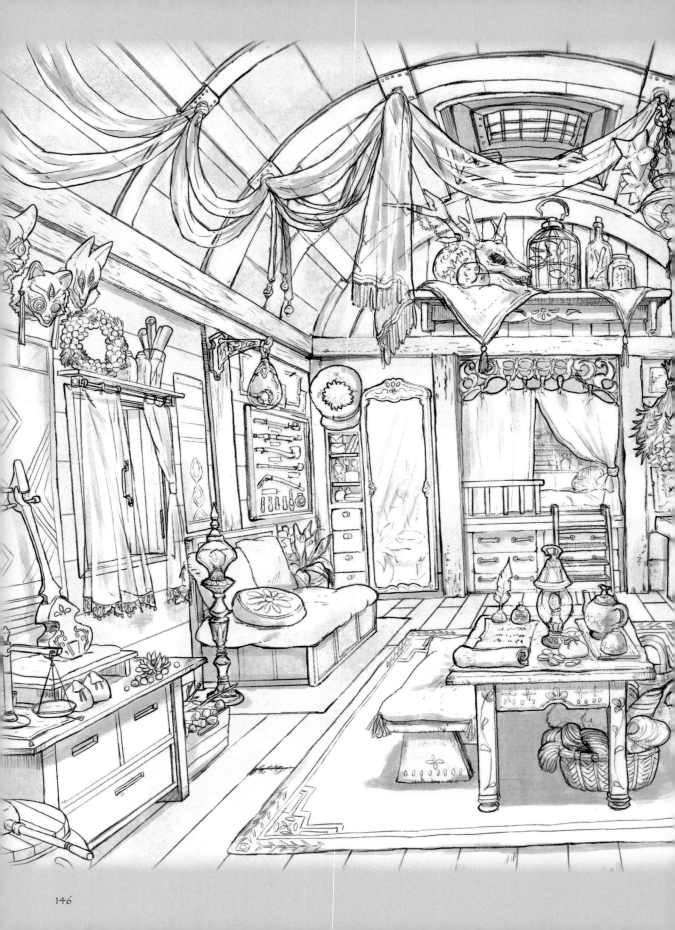

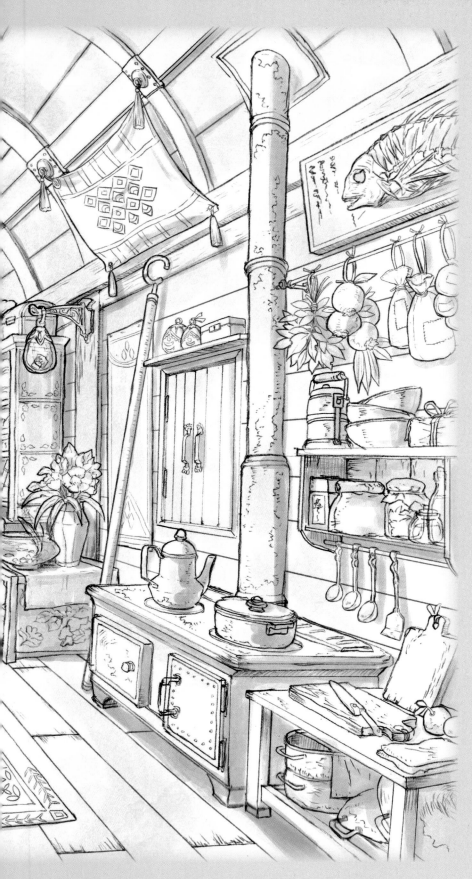

이동식 주택 내부

집 안에는 점주가 수집해 온
희귀한 물건들로 가득하다.

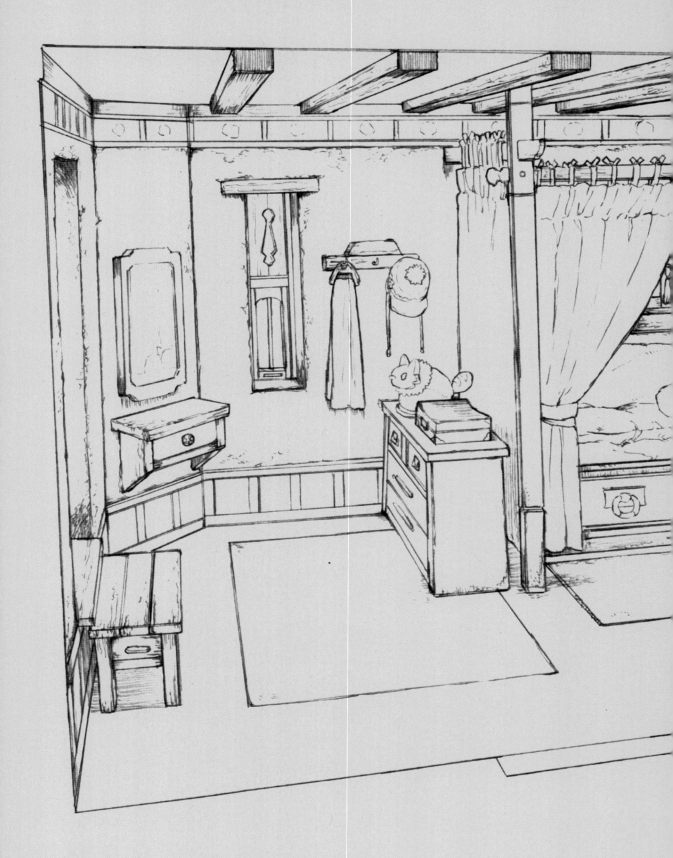

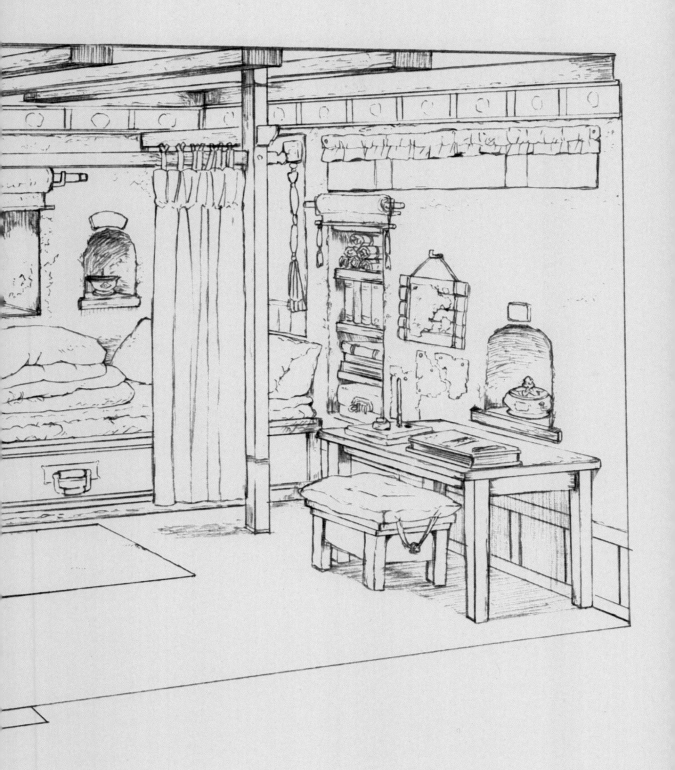

에이슌의 방

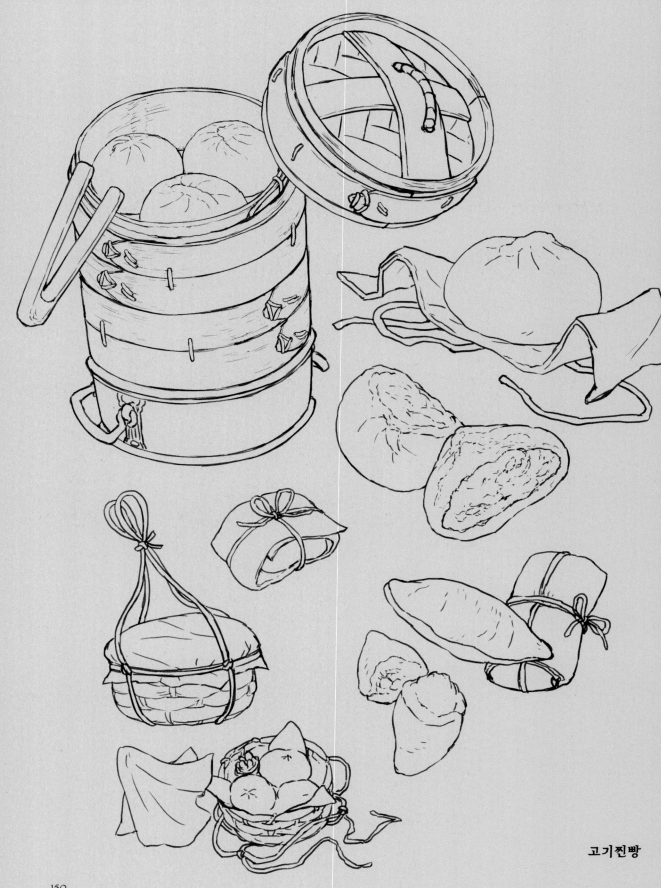

고기찐빵

다 함께 둘러앉아 즐기는
여관의 진수성찬

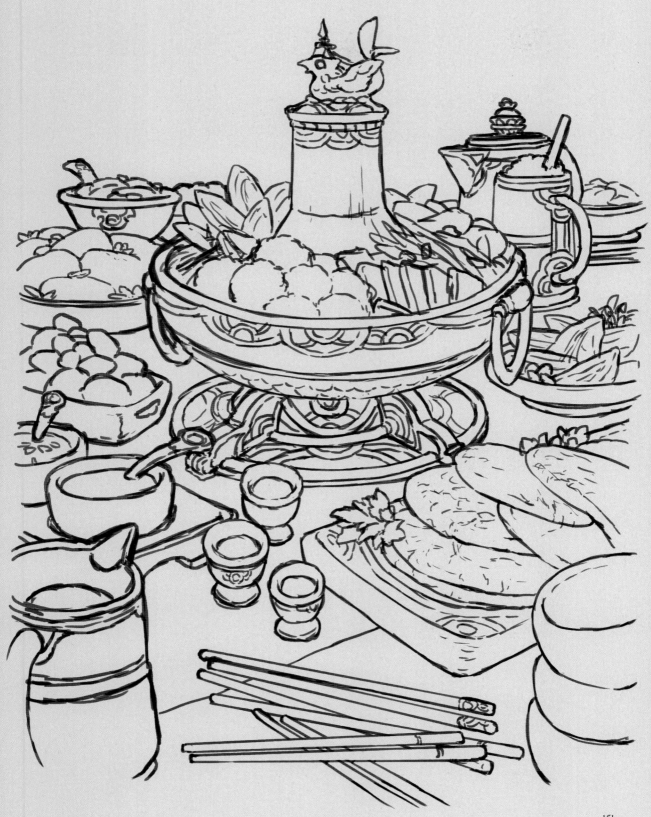

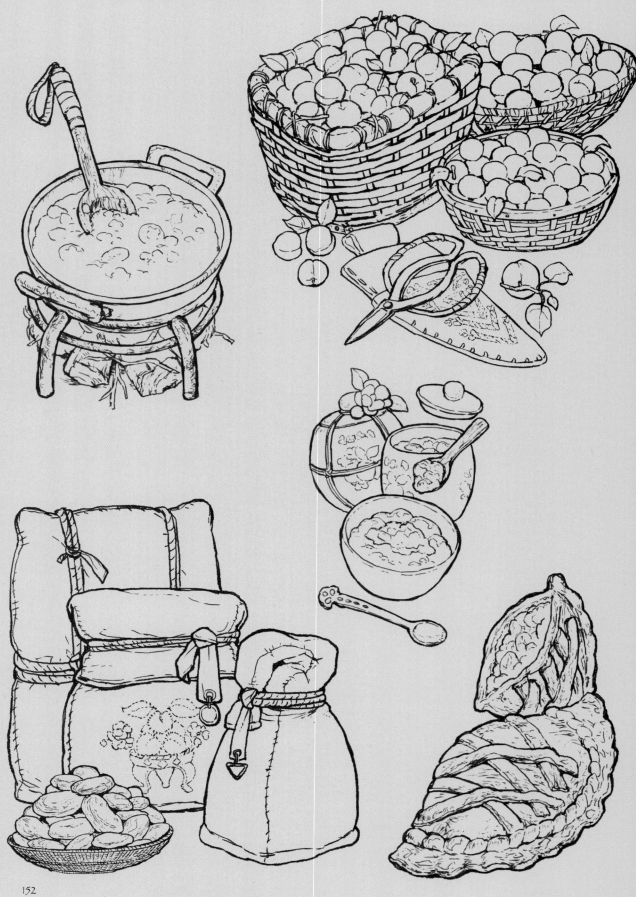

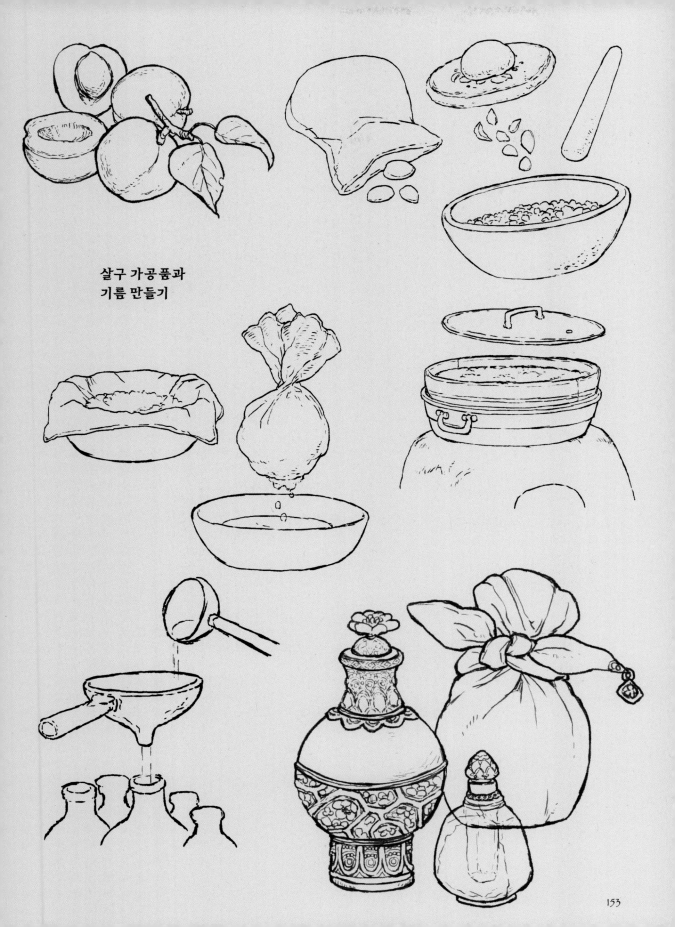

살구 가공품과
기름 만들기

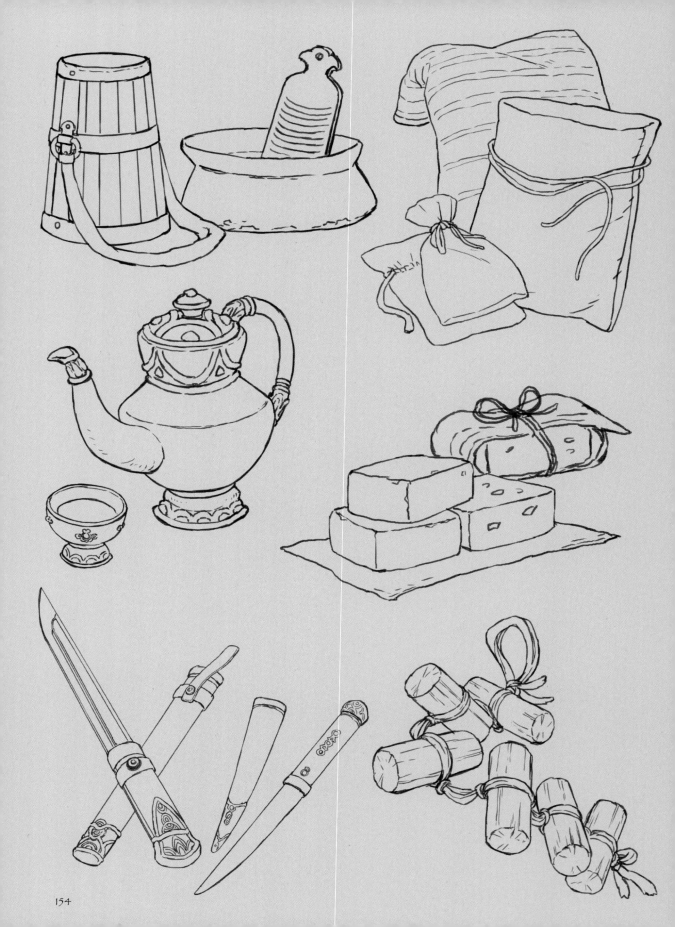

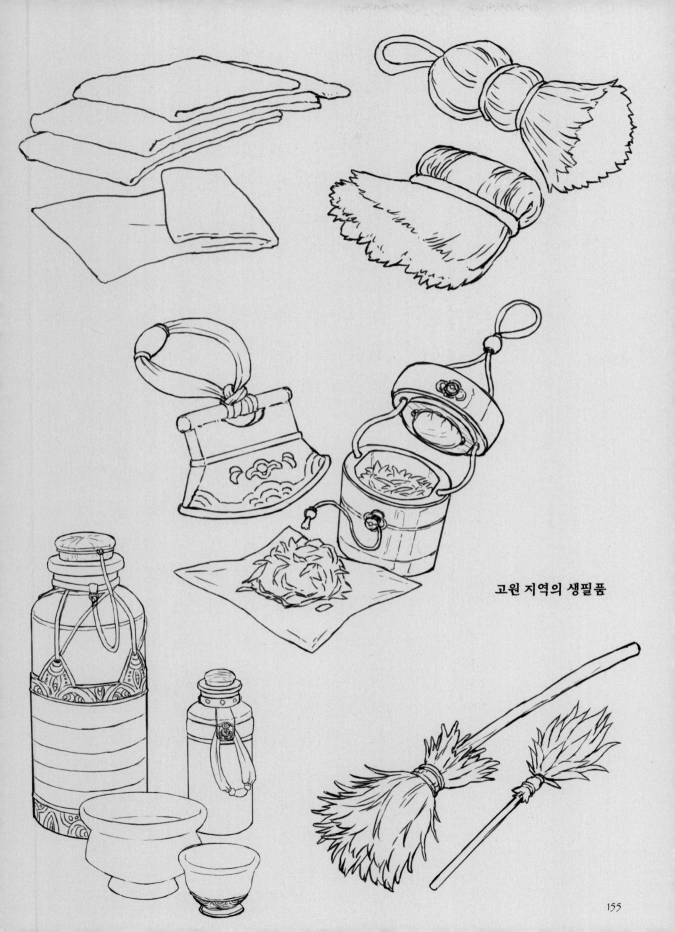

고원 지역의 생필품

155

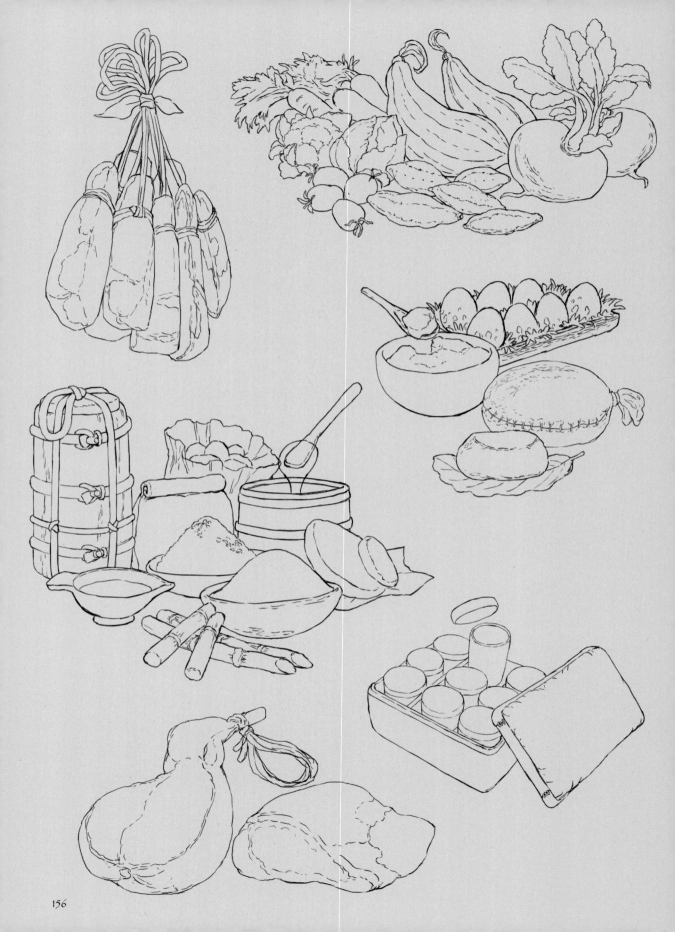

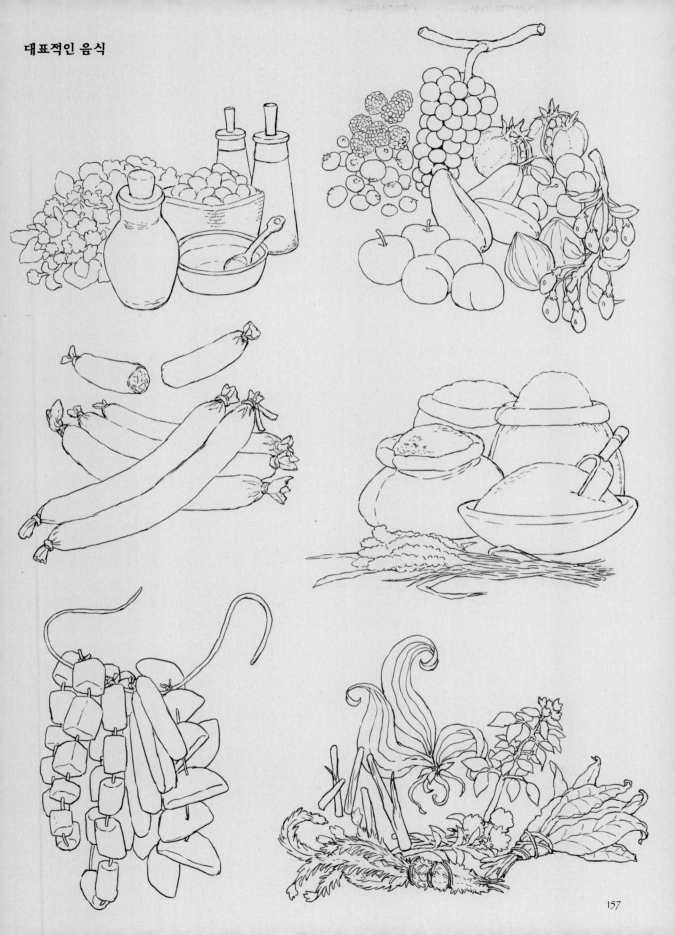

에필로그

샤엔의 상인 - 이름 없는 대지의 여행 기록 -

'프롤로그'에서도 언급했듯이, 이 책에 실린 그림들은 대부분 중고등학생 시절 노트에 낙서하듯 그렸던 것을 바탕으로 하고 있습니다. 어떻게든 한 권으로 엮어 내기는 했지만, 설정을 처음 만들기 시작했을 무렵에는 내용이 정말 뒤죽박죽이었어요. 그럼에도 스스로 세계관과 캐릭터를 상상하고 만들어 가는 일은 언제나처럼 즐겁고 재미있었습니다. 비록 배경이나 설정화에는 자신이 없었지만, 아시아의 민속 의상을 많이 그리고 싶다는 바람이 컸습니다. 이를 계기로 가상의 동양 판타지 세계관을 구상하게 되었고, 그것이 바로 이 창작 세계의 시작이었습니다.

이후 다양한 설정과 캐릭터가 탄생했습니다. 지금은 그림 스타일이 예전과 달라졌어도 당시의 분위기가 곳곳에 남아 있어 문득 옛 추억이 떠오르기도 합니다.

사실 최근까지도 저는 이 세계를 완성하기 어려운 상태였어요. 제대로 마무리하지 못할 거라는 두려움 때문에, 스스로 만족할 때까지 작업한 그림은 거의 없었죠. 그러던 어느날, 전환점을 맞이하는 계기가 있었습니다. 무심코 중고등학생 때 그린 노트를 넘겨보다가, 비록 그림의 완성도는 낮았지만 캐릭터와 설정을 만들어 가는 재미에 푹 빠져 그림을 그리던 기억이 떠올랐습니다. 그때의 감정이 되살아나며, 이 세계관을 제대로 완성하고 싶고, 그 시절의 내가 봐도 설레고 즐거워할 만한 걸 만들고 싶다는 생각이 들었습니다. 그렇게 인생에 단 한 작품이라도 스스로 만족할 수 있는 작품을 완성해 보자는 결단으로 작업을 재개했습니다.

저는 늘 궁금했습니다. 다른 사람들은 어떤 방식으로 그림을 그리고, 무엇을 참고하며, 어떻게 끝까지 완성해 가는 걸까? 이런 고

러프 모음

작업 중에 구상한 아이디어입니다.

날개산 주변에는 2층 주택이 많다. 1층은 가축을 사육하는 공간이다.

날개산의 랜드마크가 될 건물의 러프 스케치. 지역의 숭배 대상을 떠올리면서 그렸지만, 세계관의 방향성과 맞지 않는다고 판단해 제외했다.

명물 여관의 러프 스케치. 여관과 주인집이 함께 있다. 좀 더 특징 있는 실루엣으로 표현하고 싶어서 다시 그렸다.

민은 쉽게 풀리지 않았고, 예상치 못한 문제에 가로막혀 작업이 멈출 때도 많았습니다. 그럴 때는, 내가 만든 캐릭터들이 자신들의 세계를 거닐거나, 맛있는 음식을 먹는 장면을 떠올렸습니다. 그러면 '조금만 더 그려보자', '이 아이들을 위한 무대를 만들어 주자'는 마음이 생겨, 다시 한 걸음씩 나아갈 수 있었습니다. 그렇게 작업을 이어 가면서 몰랐던 것을 하나하나 배우고, 내가 옳다고 믿는 것들을 점차 그림에 표현할 수 있게 되었다는 것을 실감하며, 기쁨도 느낄 수 있었습니다.

특히 작업을 하며 크게 느낀 것은, 아무리 작고 시간이 오래 걸리는 작업이라도 '이게 완성이다!' 하고 스스로 납득할 수 있는 작품을 단 하나라도 만들어 보는 일이 정말 중요하다는 점이었습니다. 완성을 통해서야 비로소 보이고 깨닫게 되는 것들이 있었고,

그 덕에 오랜 고민들도 조금씩 방향을 찾아가기 시작했습니다. 이 책에 담은 제작 과정과 작업 방식이 누군가에게 작게나마 도움이 된다면 정말 기쁘겠습니다. 끝까지 읽어 주시고, 제 그림을 즐겨 주셔서 진심으로 감사합니다!

제 그림을 봐 주신 분들, 함께 이 책을 만들어 주신 분들, 그리고 응원과 힘을 보내 주신 많은 분들 덕분에 이 작업을 완성할 수 있었습니다. 오리지널 작품 '샤엔의 상인'은 이제 막 첫발을 뗐을 뿐입니다. 이 책에 소개한 고원 지역 외의 장소들도 앞으로 차근차근 그려 나갈 예정이며, 탈린과 에이슌의 모험과 이야기도 계속됩니다. 이 세계의 다음 이야기도 언젠가 또 다른 형태로 여러분과 나눌 수 있기를 기대합니다.

2024년 2월, 루키치

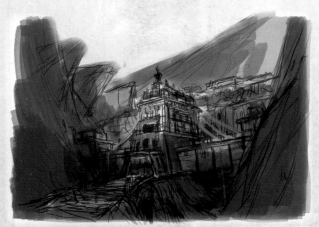

날개산 기슭 마을 입구의 러프 스케치. 지형을 활용해 지어진 모습을 상상하며 그렸다.

가게를 지키는 중

꼬리나 발을 흔들흔들

지은이 루키치

프리랜서 배경 컨셉 아티스트이자 프롭 디자이너. 게임 회사와 애니메이션 배경 제작사에서 3D 배경 디자이너로 일하며, 스마트폰 게임과 TV 애니메이션의 3D 배경을 제작한 경험이 있다. 3D 모델링뿐 아니라 2D 배경, 컨셉 아트 작업에도 참여했다.

현재는 프리랜서로 활동하며, 주로 게임 분야에서 키 비주얼(작품을 대표하는 메인 이미지), 배경 일러스트, 프롭 디자인, 이미지 일러스트, 설정화 등을 제작하고 있다.

오리지널 작품인 가상의 동양 판타지 '샤엔의 상인 - 이름 없는 대지의 여행 기록 -'의 세계관과 인물, 소품, 음식 등을 그리고 있으며, 주민들의 생활상을 상상해 구현하는 작업을 즐긴다. 동양풍 판타지 세계관을 특히 좋아하고 잘 다룬다.

X : @t_rutamagon
홈페이지 : https://www.rukichi.com/

옮긴이 김재훈

한때 만화가를 꿈꾸며 그림에 대한 애정을 오래 간직해 왔다. 일본 작법서 번역을 시작으로, 창작자에게 도움이 되는 정보를 꾸준히 소개해 오고 있다. 온라인에 공개된 다양한 그림 강좌와 라이트노벨 등 소설 작법 관련 글들을 원작자의 허락을 받아 블로그와 SNS에 번역해 게시하고 있다.

옮긴 책으로 『사토 후쿠로의 유연한 제스처 드로잉』, 『서사가 전해지는 그림 연출법』, 『여학생 교복 설정집』, 『이세계 크리처 도감』 등이 있다.

이세계 배경 창작 도감
- '그럴듯한' 물건 만드는 법 -

초판 1쇄 발행 2025년 06월 05일

지은이 루키치
옮긴이 김재훈

발행인 백명하 | **발행처** 잉크잼 | **출판등록** 제 313-1991-16호
주소 서울시 마포구 월드컵북로1길 50 3층 | **전화** 02-701-1353 | **팩스** 02-701-1354
편집 강다영 | **디자인** 오수연
기획 마케팅 백인하 신상섭 임주현 | **경영지원** 김은경

ISBN 978-89-7929-453-8 13650

KUSOU SEKAI NO MOCHIMONO
© RUKICHI 2024
Originally published in Japan in 2024 by JAPAN PUBLICATIONS, INC, TOKYO.
Korean translation rights arranged with JAPAN PUBLICATIONS, INC, TOKYO,
through TOHAN CORPORATION, TOKYO and Shinwon Agency Co., Seoul
Korean translation copyright © 2025 by EJONG Publishing Co.

재밌게 그리고 싶을 때, 잉크잼
Web inkjambooks.com
X @inkjam_books
@inkjam_books